World Contemporary

人与建筑的解构

湖南美术出版社

Artistic State Series

图书在版编目（CIP）数据

人与建筑的解构／尹国均、邱敏编著.—长沙：湖南美术出版社，2003.7

（世界当代艺术状态丛书／王林主编）

Ⅰ.人... Ⅱ.①尹... ②邱... Ⅲ.建筑艺术—研究—世界—现代 Ⅳ.TU-861

中国版本图书馆CIP数据核字(2003)第048339号

世界当代艺术状态丛书·人与建筑的解构

编　　著：	尹国均　邱　敏
责任编辑：	颜新元
设　　计：	张念工作室
出版、发行：	湖南美术出版社
地　　址：	长沙市雨花区火焰开发区4片
经　　销：	湖南省新华书店
印　　刷：	湖南省化工地质印刷厂
开　　本：	889×1194　1/16
印　　张：	10
版　　次：	2003年8月第1版　2003年8月第1次印刷
印　　数：	1-2000 册
书　　号：	ISBN7-5356-1882-0/J·1752
定　　价：	46.50 元

尹国均 邱敏 著

人与建筑的解构

主编的话

本丛书所言"当代艺术",指的是20世纪60年代以来艺术所发生的种种变化,其艺术史标志则是波普艺术及超级写实主义的出现;在中国,特指90年代以来随着资讯国际化,艺术和当代文化背景发生的种种联系。

很显然,当代艺术这一概念是针对现代主义的。现代艺术尽管纷繁复杂,但究其基本形态,乃是形式——结构艺术倾向和主观——表现艺术倾向的相互分离和相互推动。而以杜尚为旗号的行为——功能艺术倾向,则是滋生于现代主义内部的解构性力量。经过博依斯和克莱因等人发扬光大,在60—70年代,由于波普艺术及超级写实主义的成就而成为普遍的艺术潮流,即所谓后现代主义(此一称谓乃是从建筑中的新古典倾向开始的),亦即本丛书所言的"当代艺术"。

此一历史变化首先是艺术资源的扩大,技艺性、形态化的现代艺术从精英状态中出走,艺术不再和生活对抗和公众对立,而是立足于迅速变化的生活和公众之中,去反省生活并影响公众。其次是艺术家文化身份问题的提出,无论是历史传统还是区域特征,是精英意识还是公众心态,艺术家必须在当代文化问题中,从性别、种族、社群诸方面重建自我。在自我本身成为问题的情况下,艺术不再是拟定的宣言或既定的形式追求,而只是人及其精神心理的可能性。然而,正是这种可能性,使每个人都有权利在艺术世界中通过选择寻找自我。套用笛卡尔的话说,乃是"我不在故我思",至于"我思我是否将在"的问题,不是艺术所能解决却是艺术可以提出的。

当代艺术尚处在发展过程中,我们还没有充分的根据对它进行理论概括。编辑这套丛书,无非是想对当代艺术已呈现出来的种种倾向进行梳理和描述,为那些关心当代艺术却又苦于资讯混乱的读者特别是青年学生,提供一份较为全面较为充分的图文资料,以助于对当代艺术动向的总体把握。

当代艺术乃是关于当代人及其生存状况的艺术,相信这套丛书对每一位读者都不无益处。

王林　　1999 年 10 月 18 日

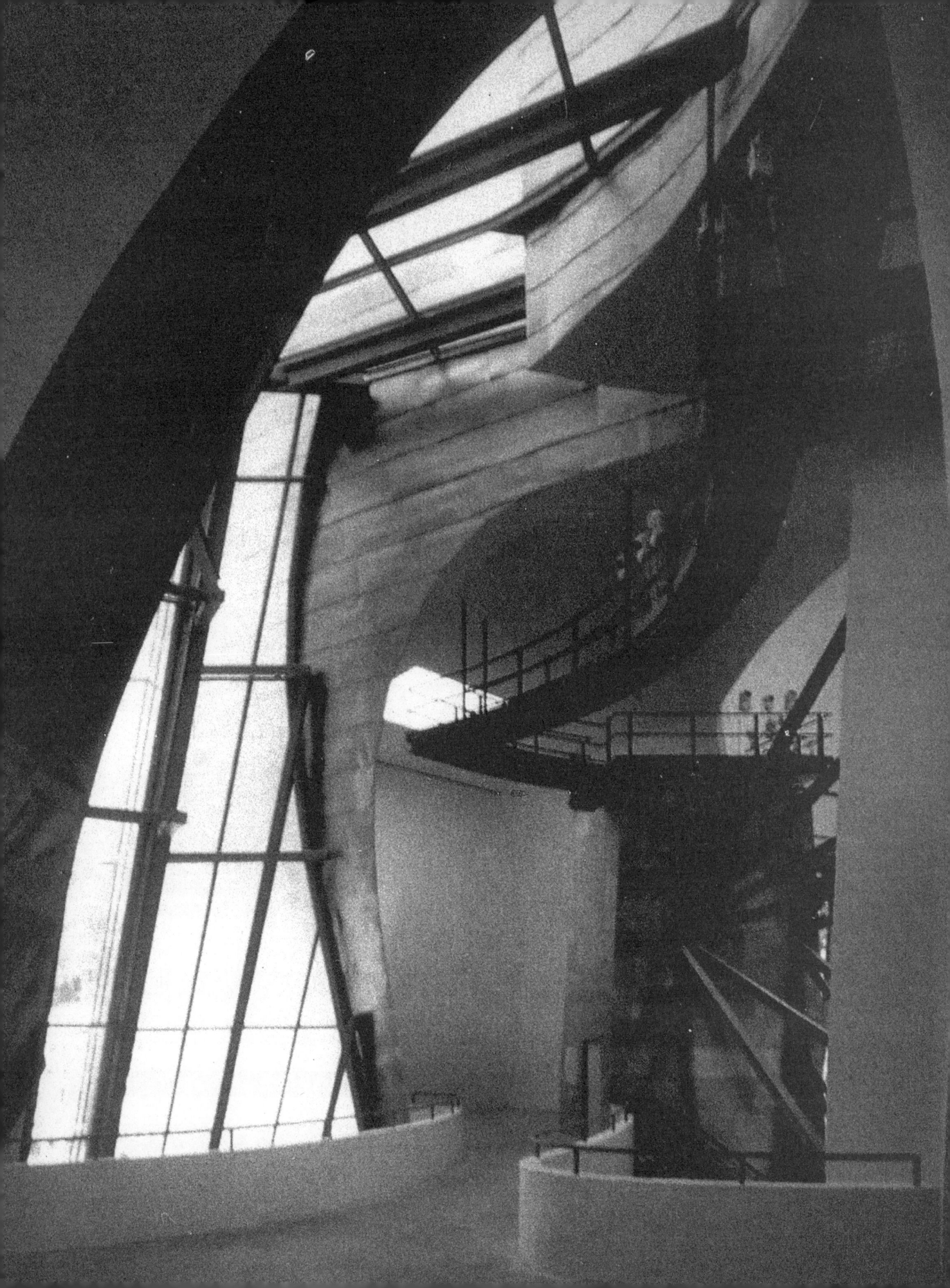

总 论

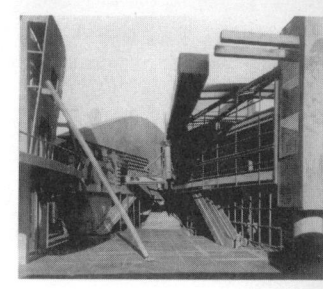

从结构到解构

　　"人与建筑的解构"，这个题目意思是："人"被解构了以后，"建筑"也被解构了，二者是同时的。"解构"是人的"在场的"当下状态，是一种反理性、反逻辑、反体制文化的概念，正如美国抽象表现主义画家波洛克的"身体绘画"，身体疯狂地渴望显现、渴望留下痕迹。对于这种现象曾有人描述为身体的政治与政治的身体（Politic and Political Bodies）。本书要探讨广泛流传的有关身体和建筑间关系的模型，而且在描述有关问题的同时，希望提出替代的模型，来解释未来建筑的发展及其对身体方面的影响。在模型里，身体和建筑只有实际的或外在的、偶然的（Contingent）而非建设性的关系。建筑乃是身体的反映、投射或产物，而"身体"突破了方格网，出现在如同废墟一样的"场所"之中，人每移动一步，那些零乱破碎的构筑物就会出现千变万化的光影形式。有人写道："李普斯金与盖里（Frank O.Gehry）、哈迪特（Zaha Hadid）、艾森曼（Peter Eisenman）、屈米（Bernard Tschumi）、库尔哈斯（Rem Koolhaas）、兰天组（Coop Himelbau）一起，参加了约翰逊（Philip Johnson）1988 年在纽约现代艺术博物馆举办的'解构的建筑'（Deconstructivist Architecture）七人展。这一群建筑师各有自己的设计风格和理论，对以往经典的建筑设计理论中的种种定论和限制提出了挑战，在设计中大量应用倾斜、片断、穿插和冲突的手段。约翰逊认为解构建筑是 1920 至 1932 年间前苏联构成派（Constructivist）的延续。纽约解构建筑展筹办人之一的威格利（Mark Wigley）也认为，它们以构成派的创作成就为出发点，变换于构成派的原始主张，由此分支出去并得到了进一步的发展。许多批评家将它们与法国哲学家德里达（Jacques Derrida）的解构主义哲学对西方文化传统中的确定性、真理、意义、理性、明晰性、理解、现实等概念的反叛相联系，称之为解构主义建筑（Architecture of Deconstruction）。"

　　什么是"解构"？解构可以说是对"结构"的批判与延伸。

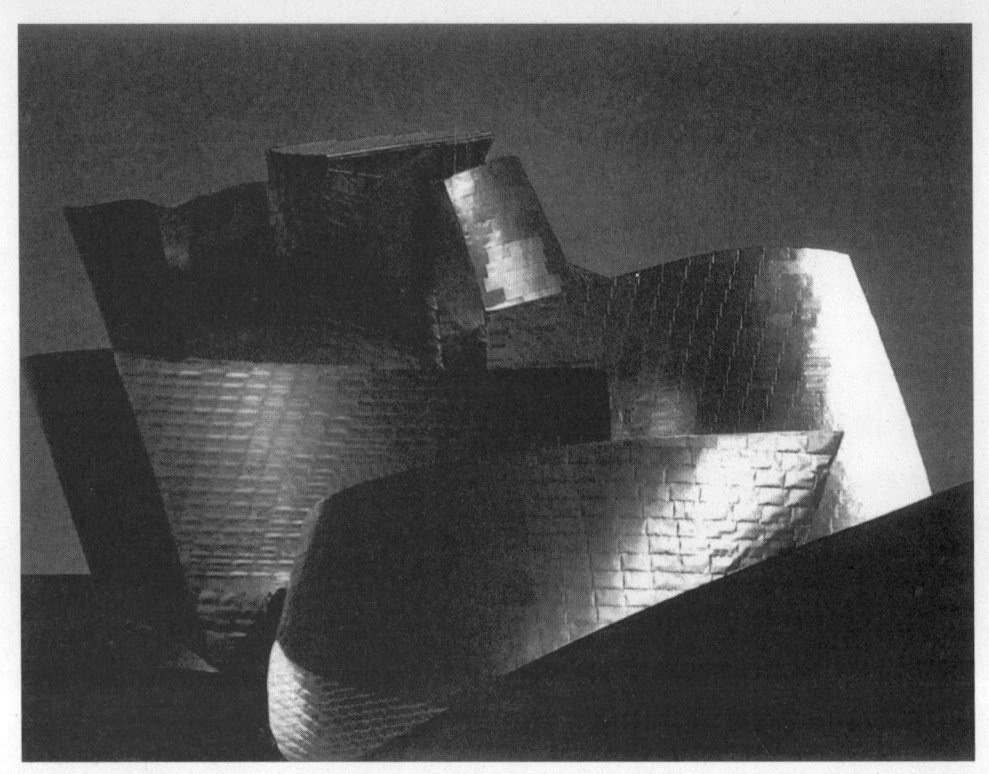

　　"结构"是一种深入西方文化潜意识的"理性",这就不得不提到"我思故我在"的逻辑和几何学的理性思想者——笛卡尔。作为 17 世纪 20 年代西方思想的奇迹,笛卡尔毕生用数字方法探寻"理性的自然之光",他认为对存在物的任何认识,从属于思维主体的至上性,因而他被尊崇为现代哲学之父。([法]罗狄·刘易斯著《笛卡尔和理性主义》,管震湖译,第 2 页,商务印书馆,1997 年版)"笛卡尔思想止步于我思",这就放弃了在他看来最为根本的原则,即上帝的存在。"这样一来无可争议地确立我们的理性观念与自然规律之间的一致性。"(同上书)"人的理性观念"与"自然规律"之间的一致性,即西方思想传统中词汇对应关系,比如现象-本质、男-女、上-下、思-在、太阳-月亮、理性-非理性等等,亦即西方传统的"本体论"。于是,我们联想到马勒伯朗士(Malebranche)、斯宾诺莎(Spinoza)和莱布尼兹(Leibniz)思想的"世界"结构与他们的数学方法对应的世界论和认识论。他们的"思"不自觉地从意识、记忆、身体、潜意识与疯狂的"非理性"中剥离出去,"思"成为了一种独立于"我"、"在"、"当下"、"在场"的悬空的"思",变成了一种独立的、离开了存在的"我"的"神话"。由于"思"与"世界"同构,于是"观念"(word、language)与事物(世界、自然、外在于身体的物)之间被想像成了一种同构关系,即一种想像的实证关系。理性秩序与自然规律是同构的,

其结构模型就是从古典到现代一直坚定不移的被人们认定的建筑结构模式——柱网及其垂直与平行的柱式和线角。现代主义建筑不过是把古典装饰放弃，用钢材、钢筋混凝土和玻璃取代了古典石材，并通过新型材料的可能性，扩大了柱网间距而已。但其思想方法仍然与古典理性一致，坚信理性的柱网与自然世界的同构性。如果说古希腊理性还保存了人、非理性、情感（酒神、浪漫）"在场"状态的"超验"内涵，那么到了文艺复兴时代，科学经验、机器试验、工具内容就完全承认了"理性"（人）的地位，而超验（在不可理解时，只能归纳为"神"）在逐渐退隐，在"理性"之对立面上退化为小小的浪漫，比如巴洛克与罗可可不过是一些"结构"之上的视觉点线而已。而结构对应性与同构性的真理到了现代主义大师米斯·凡·德罗时，已在建筑上表现为绝对简练的方盒子。

但应该看到，超验幻想无刻不在显现，建筑线条和身体线条有着某种神秘的近似性。比如古典后期的巴洛克动荡不定的线条，晚期现代主义大师勒·柯布西埃的朗香教堂以及"后现代"解构建筑师的反柱网方格。超验的、身体的（body）曲线一直在骚动不安地突现"在场的"自我，理性逻辑的三段论在古典理性主义建筑上构成了一种隐喻关系：正如用反理性、非理性或者说身体的、神秘的"动线"改变静止的、逻辑的柱网。在场状态与建筑"感觉"构成了人与建筑的互动关系，建筑与人同时被"解构"。本书无意对古典结构主义思想方式及其物化形态的建筑结构作描述，因为这种建筑今天已遍布我们居住的世界——那些绝对逻辑化、结构化的方盒子，我们太熟悉了；本书试图从人、自我－伦理、思想方式的"畸变"角度来解读零散的、分裂的形态，即解构的建筑。

建筑经常超越我们肉体去承认逻辑形态的决定性，直观变成了推理的依据而不是身体表现出的矛盾性和复杂性。解析几何与代数方法可以解释任何曲线："凡可以称作几何曲线上的点，就是说，凡落在某一明确而准确的尺度上的点，都必定与同一直线所有的点有某种关系，而这种关系可以用一定的方程式表示，所有的点都可以用同一方程式。"于是"虚构"构成了"真理"的绝对观念，在场的人被彻底遗忘，"我"处于"不在场"的缺席状态。

那么，什么是结构主义呢？结构主义认为世界是一个相关系统，于是知识也是一个演绎为真理、认识并与结构构成相同体系的系统，即同构系统；同时，二者又是二元对立关系。思想与物质同构：思想是物质所具有的一种关系；而这种关系是实在的；不仅是实在的，而且是可测定的；因为它是可测定的，所以它是实在的；在人体的物质与宇宙的物质之间存在一种关系集合，心灵就是这种关系集合。（考德沃尔《真实

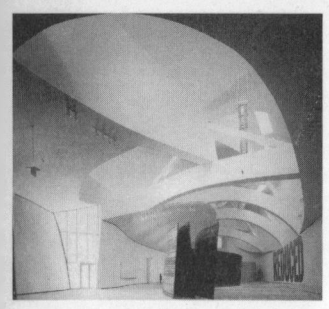

性》，第24页，转引自[美]罗伯特·肖尔斯著《结构主义文学》，孙秋军译，第3-5页，春风文艺出版社，1988年版）

另一位西方思想者认为：语言和语言的指称与客体是相吻合的，因而也不能抹煞数学和物质实在之间的这种协调关系。语言并没有去预测它所描述的事件，它只是人利用那些个体因素进行交际时的一种符合物。于是，作为拥有肉体和心灵的人类是一种特殊的客体因素，而在各自不同平面上存在的物质客体则是大自然中数不胜数的存在物，这两类因素之间存在着一种协调关系。（《结构主义》第40-41页，转引自上书，第4页）结构主义认为：在事物的状态中，客体之间是互相制约的关系，就像锁链中的链条一样互相配合，形式上结构存在着可能性。（同上书）

西方结构主义学家断定：就连精神分析中"无意识的"分析法，现在也不能成为对个人进行研究时最后的避风港——一座独特的历史陈列室，它使我们每个人都成了不能还原的生物。精神分析忽视了一个功能，这就是符号功能，这无疑是人类特有的，符号按照所有人独特的共同法规来行事。实际上，它是服从那些法规的。（《结构主义人类学》，转引自上书，第9页）

结构的概念指人的思维、观念、分析。西方心理学家弗洛伊德就把人的意识分为：本我—自我—超我；而马克思主义哲学也以结构方法分析社会：现象－本质等。可以这样说，结构主义是一种虚构的"手法"，这种手法运用于建筑设计就是柱网方格与构造方法，也是构成主义和城市功能分区法，比如功能分区与中轴对称。语言学中的"结构"用一个时间的、当下的网状构成的"表象"来展现世界，而人的心灵不过是一面镜子（英国经验主义哲学有"白板说"），折射了世界"镜像"或"网"的结构。这个结构构成一种"传统"的合法化解释，一对一的构成了西方"体制"文化和意义系统，构成了一种合法的解释权力与语法权力。

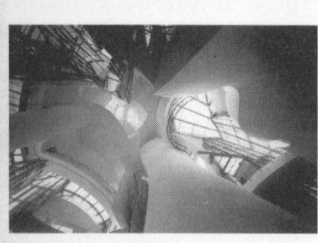

笛卡尔用"普通数学"虚构了身体缺席情况下的"秩序和度量"，在西方，这种思想影响根深蒂固。正如伽利略所断言"大自然是用数学语言写成的"，所以建筑师的方格网、柱网与平行线、垂直线统治了我们的所有城市。这种逻辑"语言"（Word）通过"演绎"虚构的世界而互相派生。这是一种古典哲学家的生活，只有思维而没有肉体的微妙性、情感性、矛盾性和复杂性；只有理性逻辑而没有记忆的偶然性与多重性；只有身体的必然性而没有命运的不可解释性以及灵魂的谬误性。虚构与演绎法完成了结构主义的哲学基础——理性主义。

我们说建筑柱网方格的"对位法"及其根深蒂固的结构观念就是一种"语言结构系统"，这种后来被建筑学教科书规定的体制化、工业化的

模数和构造系统，就像"语法规则"一样把建筑物和构造物规定下来。语言是思维的工具，词汇的排列组合是通过语言的规定而"虚构"的"结构"，它是线性的、历时的；而"结构"通过语法反映了人的思维和文化上的结构关系。语言学者雅可布森发现这种虚构通过隐喻与换喻而表达了意义，也就是说虚构是一种修辞手段，隐喻与换喻均通过联想与记忆构成一个整体构架。

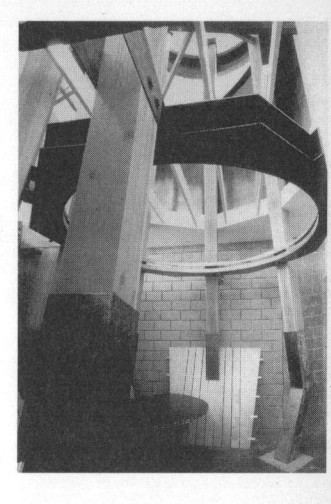

语境（context）和代码正如一本词典，对"文化"构成了一个如"词汇库"一样的东西，于是这些词汇成为一种固定搭配方式（构词法），从而构成了古典的或现代的"建筑"。这种概念中的结构是制度化了的。西方有些超现实主义诗人将词汇（word）剪下置于箱中摇动，然后伸手将偶然碰到的单词拿出依次贴上以构成新的意象，其实就是为了叛逆这种制度化了的"结构"，这种方法在建筑上颇具解构的意味。

本书讨论的所谓"解构主义"或称后结构主义就是基于对上述结构的延伸和批判。大约从 20 世纪 70 年代开始，产生于法国的"结构"神话或"虚构"的理论思维发生了一些新的变化。由于对带有"伪科学"色彩的结构玩得腻味了，一些理论家感受到话语强权与政治的关系，倾向于更实际的政治化；另一些学者更把"结构"的不具体的"方法"具体化为"符号学"研究法；也有学者将"结构"的方法依赖于某些更具体的学科如精神分裂论。（参见马驰著：《叛逆的谋杀者：解构主义文学批评述要》，第 5-6 页，中国人民大学出版社，1990 年版）

对于什么是"解构"，解构论者米勒非常形象地写道：解构（Deconstruction）这种批评活动是把统一的东西重新变成分散的东西，其情形就像一个小孩儿拆开他父亲的手表，把它变成一堆零件而没法再装起来。解构主义不是一个寄生的清客，而是一个叛逆的谋杀者，是一个坏孩子，破坏西方形而上学的机器，使其根本不能得以修复。（参见马驰著《叛逆的谋杀者：解构主义文学批评述要》，第 5-6 页，中国人民大学出版社，1990 年版）所以，解构与结构关系紧密，只有将二者对照讨论才可弄明白"解构"之意。我们可以把结构比喻成一个正常人的世界，而把"解构"比喻成一个精神分裂症患者的世界：前者是集中的、务实的、积极而目标明确的、理性的逻辑的，后者则是零散的、务虚的、消极的、目标不集中也不明确的、非理性或反理性的、意义暧昧的、反逻辑的。

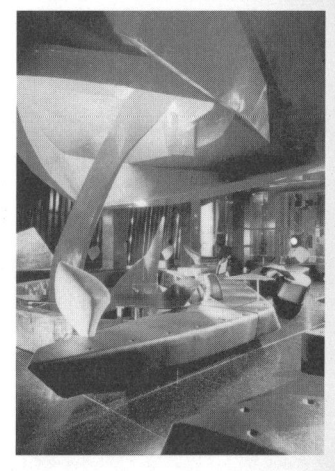

正如学者马驰所说："在后结构主义看来，语言远不像经典的结构主义学派所认为的那样是稳定不变的。它不是一个包括一组组对称的能指词和所指词的含义明确、界线分明的结构，而是像一张漫无头绪的蜘蛛

网，各种因素在那里不断地相互作用、变化，任何因素都不是一清二楚的、任何一种因素都受到另一种因素的钳制和影响。"（同上书，第6页）反映在建筑上就是现代主义集中、严整的网格被零散、异形的、偶然的形式粉碎，现代主义集中的二维时空模式被多维的碎片模式打得七零八落。这似乎像一座为本能而自由扩张的无边城市，城市的交叉线在无意识中为我们提供了最好的解构图形。正如有的学者所说："解构"是当今一种复杂的文化形态，它的"零散化"表现在当今都市生活的方方面面。如果排除对民族主义、地域性和历史时空的怀旧感等因素，"解构"作为一种策略或手法，的确也成为"后现代"时代文化的特征，代表一系列相互关联的文化倾向、一套价值观念、一组新的程序和看法。（[美]伊哈布·哈桑著：《后现代主义概念初探》，盛宁译）

在建筑上"解构"是如何表现其"异化"形式的呢？正如刘开济先生说：维特鲁威提出的建筑三要素：方便、坚固、愉悦，体现传统对建筑的认识。古典建筑以此为准则，现代主义建筑也没有摆脱这些原则。解构主义建筑师则认为，这些天经地义的基本概念在限制人们的思想，应对之进行颠覆。他们要求突破传统的"限制"，冲破传统思想的束缚。联系到西方现代社会思想变化，他们提出建筑若仅仅是合理的、真实的、美的，就远远不够，应在更高层次上反映社会的变化和追求。借鉴哲学、美学、语言学各个学科新的研究成果，解构主义建筑师建立起自己的理论，这是精神、意识和身体发生了一种微妙的变化所致。艾森曼把传统建筑的功能、形式、结构、地段、含义引申为"本文"。本文是第一性的，原本的。在本文之外还有第二性的、其他的，也就是德里达所说的"互文性"。如果在建筑上第一性的是"存在"或"显"，诸如使用功能、建筑材料等等，第二性的就是存在的反面"不存在"或"隐"，也可称为印迹。印迹永远也不可能是第一性的，因为在印迹之前总有原印。这里就要求两个本文。传统的功能和形式、构造和装饰等矛盾和解构主义所提出的两个本文是不同的。形式随功能，装饰是附加的。传统上的矛盾不是相

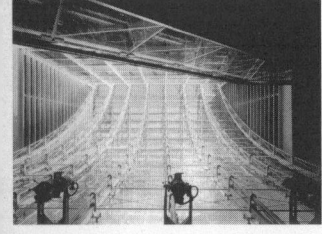

等的，存在等级。而解构主义者强调的是二者之间的"相等性"，有了相等性才会出现非肯定性。当某一本文取得支配地位时，相等性就被泯灭，非肯定性就会消失，移置荡然无存。第二本文永远包含在第一本文之中，故此才会有显/隐，存在/不存在，连/断的二元性。（刘开济：《维莱特公园与解构主义》，载《世界建筑》杂志社编《80年代世界名建筑》，海天出版社，1991年版）

"后现代"某些作品中已明确了"解构"的特性："不确定的内在性"。这个术语表示后现代主义的内在构成方面的两种主要倾向：一是不

可确定性的倾向，二是内在性倾向。这两种倾向不是辩证的，因为二者并不恰好对立，也不形成综合体，它们各自有其自身的矛盾，而且也涉及对方的构成成分。这些作用和反作用体现了一种"多语系"的活动，普遍存在于后现代主义之中。（见上书，第 65 - 72 页；又见其"变革 / 代替：通向一种变化的文化理想"，《变革 / 代替》，第 1 章）

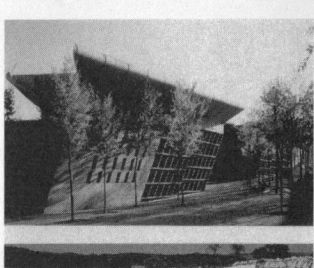

　　所谓不可确定性，更确切地说是多种不确定性，指的是种种概念共同描述的一种综合所指：含混、间歇性、异端邪说、多元论、随意性、反叛性、反常变态以及畸形变形。仅最后一项就包括了十多个目前常见的关于废弃一切的术语：阻遏创作、分裂、中心消失、置换、差异、间歇性、脱节、消失、结构瓦解、反界说、去除神秘化、反总体化、反合法化，更不用说那些意指反讽、断裂、静寂等更为技术性的术语了。在所有这些符号中贯穿着一种废弃一切的普遍意志，它影响着社会政治、认识体系、情欲系统、个人的精神和心理——整个西方的话语领域。保罗·德曼将修辞(即文明)视为一种"能够从根本上中断逻辑，并开辟令人目眩的反常指涉可能性"的力量（同上），从而消解了我们的世界、城市、建筑构架的逻辑性。所以"解构"是信息社会出现的知识状态，是全球性文化处境变化所引起的游戏规则的改变。对这种畸变，法国学者让-弗朗索瓦·利奥塔称为"叙事危机"，即对叙事、游戏规则的合法性认识的变化。叙事改变为话语，现实世界的存在改变为我们的在场状态。"我"与"世界"同时存在，也就是说世界之中有我或者说因为"我"世界才存在或完全存在，实际上就是世界作为我的意志的表象，这已超越了现代主义的元话语；而后现代主义则从平民角度用众声喧哗来怀疑、批判元话语叙事。怀疑是一种态度，产生于没有变革的时代。理性的、科学的现代主义元话语的合法化结构被后现代主义"解构"，现代主义的大师们、知识精英们，包括学院中教授们的合法性遭遇怀疑或嬉戏。大学成为了新时代经院哲学的象征，集中的线性思维遭遇散乱迷茫的挑战。语用学意义上的规则已被扭曲、旋转，语汇的"秩序"被分解、颠覆、打碎、混乱堆积，整体被局部决定论肢解。

　　在建筑方面，后现代主义状态最典型地体现在哈迪特、艾森曼、弗朗克·盖里、屈米、李普斯金等一批建筑师的作品上。从建筑的平面、立面、剖面三方面比较，可看到后现代建筑的视觉正如毕加索的画一样，是一种弥散的、瞬间状态，它把现代主义自文艺复兴以来被尊奉为真理的透视学方法打碎了，变为东方式的散点透视。建筑的体验从一个视点(焦点)变成了多视点游离状态(散点、动点隐喻了一个存在者的行为与活动，一种在场的状态)。这种后现代"知识状态"从假定的真理(一元神话)改

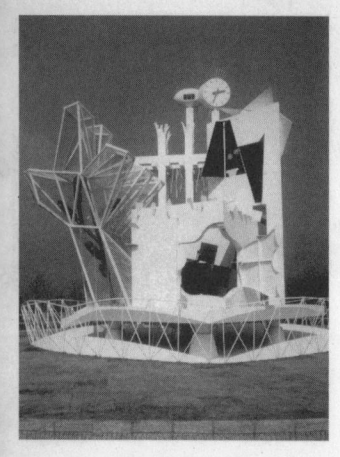

变为一种差异的精神状态，是对谬误、畸变、散乱零星的日常视角的承认。现代主义一元话语最大特点是制度化了的集中，一种合法化的权力。国家现代主义已变成了一种习俗、一种公众认可的合法化形式，而后现代则是对这种习俗与公众认可的合法形式的破坏。所以从体制化角度看，后现代是一种对话式的语言游戏。刘开济先生写道："解构主义通过重叠、排列、替代达到传统矛盾的反转，取得系统的移置。"用屈米的话来说就是"解构意味着对设计任务的根本思想进行挑战，也意味着对建筑习俗惯例的否定，传统建筑及其理论受到解构原理的侵蚀"。消失、分裂、分离、拆散、移置等等概念清楚地反映解构主义对建筑的影响，在这种思想和理论的指导下出现的"分裂建筑"、"移置建筑"代表着80年代后期西方建筑的一种新倾向。（刘开济：《维莱特公园与解构主义》，载《世界建筑》杂志社编《80年代世界名建筑》，海天出版社，1991年版）

　　"解构"不是一个严格意义上的团体、学派，它只是出现在"后现代"时代的各有自己观点和看法的文化人。这群文化人互相矛盾，甚至观点相反。他们中有的好理论，有的对理论不感兴趣，有的是大"玩家"，有的则有严格的理论思维。但他们共同之处就是用了一种大致相近的消解"手法"或思想方式，故我们把他们归为"解构"。"解构"思想是复杂而驳杂的，从某种意义上也可以说后现代是"解构"的时代。

　　与"后现代"这个词一样，"解构"这个词也是内涵与外延模糊不清，难以像物理数学一样有一条清晰准确的概念定义。美国人乔纳森·卡勒的名著《论解构》（中国社会科学出版社，1998年版，陆扬译，第72页）一书中对解构的描述是这样的：解构主义被描述为一种哲学立场，一种政治或思维策略和一种阅读模式。文学或文学理论专业的学生，最感兴趣的无疑是它作为一种阅读和阐释方法。解构既激发了哲学内部的剧烈纷争，又使哲学范畴或哲学企图把握世界的野心一败涂地。德里达描述过"解构的一个主要策略"："传统哲学的一个二元对立命题中，除了森严的等级高低，绝无两个对项的和平共处，一个单项在价值、逻辑等等方面统治着另一个单项，高居发号施令的地位。解构这个对立命题归根到底，便是在特定时机，把它的等级秩序颠倒过来。"（德里达：《立场》，巴黎1972年版，第56 - 57页）—— 这是至为关键的一步。德里达认为，解构主义必须"通过一种双重命题，双重科学，双重文学，来在实践中颠覆经典的二元对立命题，全面移换这个系统。基于这一条件，解构主义将提供方法，'介入'为它批驳的对立命题领域。"（德里达：《哲学的边缘》，巴黎1972年版，第392页）解构主义的实践家在这个系统的术语内部操作，但目的却是要打破这个系统。

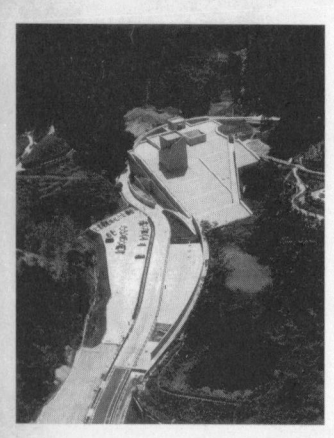

　　"解构"是一个复杂而变动的概念，不但有时间性而且有地域性。解构可以是一种精神、一种姿态（态度）或一种倾向，甚至一种"方法"、"使命"、"职能"、"过程"，又可以是多种职业概念。在许多情形中，"解构"几乎成了"后现代主义"的代名词。"解构"这个概念首先是一个时间意义上的概念，它的意思是超前、先进、前卫；同时"解构"又是一个社会学意义的概念，对于艺术理论而言，关注的首先是作品的社会意义上的超前性。本文所用"解构"仅限于"解构与艺术"这个范围。就建筑范围而言，彼得·艾森曼、李普斯金、屈米、哈迪特、盖里、依斯列、孟菲斯、莫斯、斯特林、迈耶、矶奇新、库哈斯、海默布劳等，都称得上是他们那个时代的解构主义者，"解构"无疑是一种"先锋"性质的思想与形式。从"先锋"发展的历史看，它表现为一种文化精神与文化姿态，（参见赵毅衡：《雷纳多·波乔利〈先锋理论〉》，载《今日先锋》(3)，三联书店 1995 年版，第 35 页）旨在向一种已经形成"体制"的、公众认可的文化表示反叛。其思想观念、创作风格以及"姿态"正显示出了先锋的文化性质：永远与现实文化对抗。所以，"解构"是一个永远运动中的概念，与规定性永远存在着一种对抗的距离。

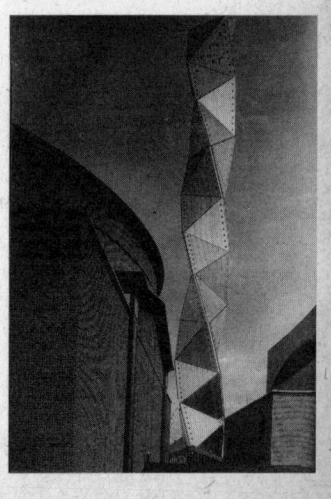

Introduction to deconstruction

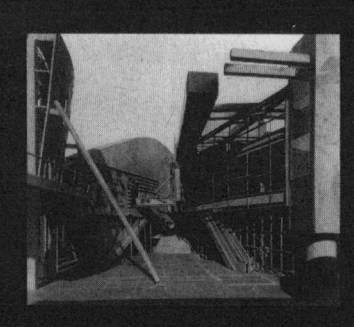

1

解 构 的 自 我

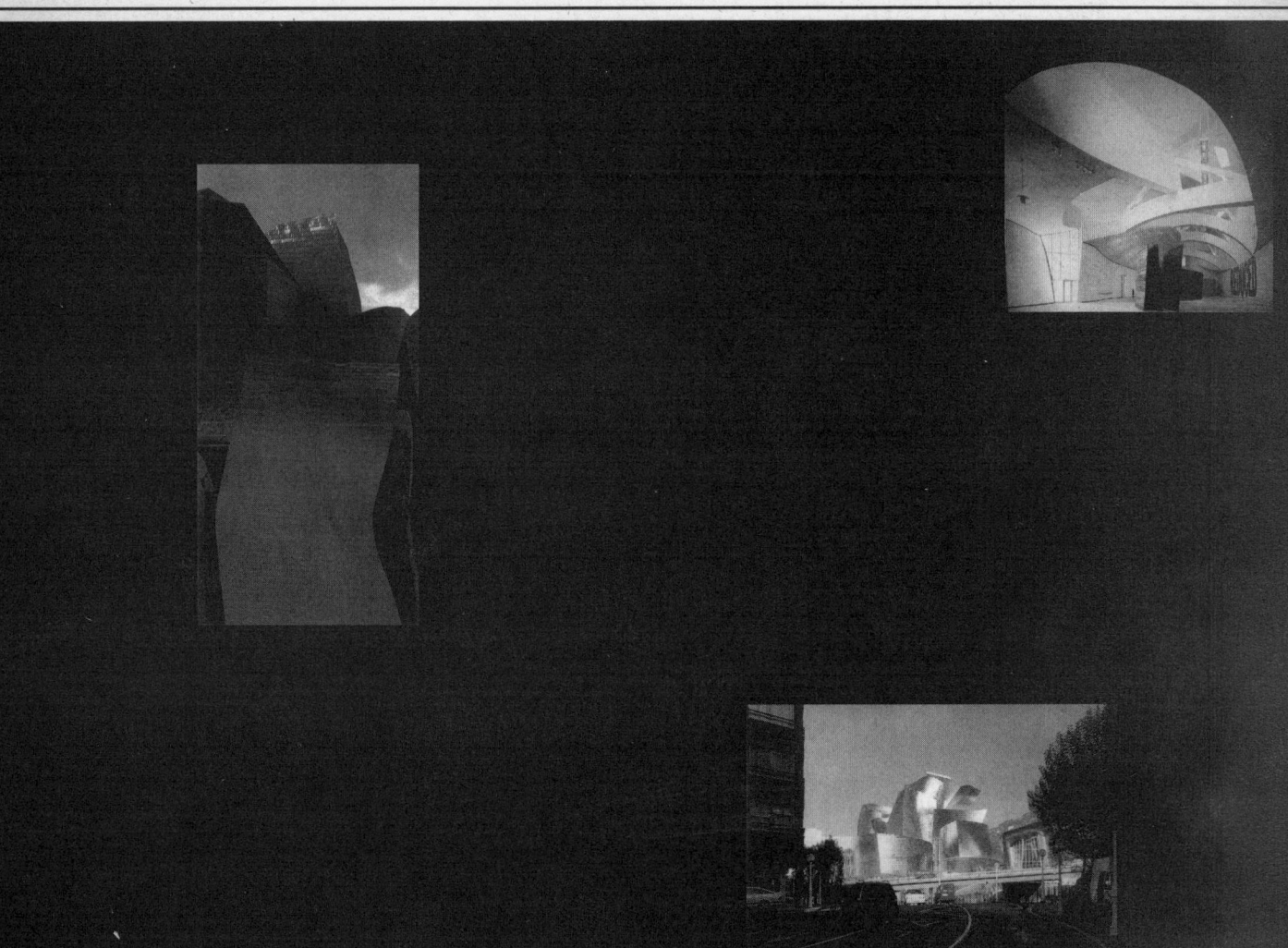

解构的"实验"创作应该说是从对现代派过去"外部的"理解，走向对现代派"内部的"逐渐深入。现代派采取的策略是用"理智"的方式去认识，以一种"外"的方式看待；解构者们则采用了一种"进入"方式去体验（在场状态）现代派，然后从情感与非理性角度去感受后现代主义精神，超脱惯用的"体用"本体论和实践理性的思考。

　　应该看到，解构实验是具有社会文化意义的。解构是一种"人道主义与异化"的问题；是一种尼采主体论；是对哲学与政治关系的重新认识；是关于存在主义、关于非理性思潮、关于知识分子独立人格论、关于传统文化对现代化的双重影响以及"异化"的意识。这些意识涉及社会文化各领域。"异化"更多地被解释为是源自"大机器生产"和高度"物质化"带来的精神空虚，商业竞争和资本积累造成的人与人之间的麻木冷漠，以及某种陈旧的观念和传统文化铸造的人格模式对人性的扭曲等等。作为与人道主义、人性粘连在一起的"异化"其意义主要是对人的问题的提出。不管这些问题的讨论得到多大程度的深入与普及，它无疑是解构的发生、发展并更进一步深化的理论前提。其次，关于存在的人的思考，具有美学意义，因为这个问题直接涉及到文艺观和艺术表现的方法与主题，也涉及到艺术本质、文学的主体性问题、作家的主体性问题、艺术表现、艺术技法、艺术家思想等等美学问题。

　　存在的原因和理由是什么？究竟什么是存在？海德格尔在《存在与时间》这部巨著中强调时间与存在的关系，认为存在是在时间中显示的。正如本书在讨论建筑空间是如何转换成具体时间一样；也正如波洛克如何把绘画活动的重心从追求结果转换为体验过程一样，存在从此转换成了"时间"，而时间成了"一般的，可以据以对任何一种'存在'获得领悟的可能的境域"。我们作为存在的追问者，也就是追问人的本质与意义。"人"是什么？我是什么？"我"就是我，是主体，就是面对纷纭万象，众多事物的那个活生生的自己。（参见王庆节：《海德

格尔：走向澄明之境》，载周国平主编：《诗人哲学家》，第326-327页）这就是叔本华说的世界作为人的意志的表象，即我们说的"主体性"。世界是人的世界，人人都有自我"存在"的意义。那么，如何才可逼近"本真"状态呢？如何才能勇敢地逼近那些无名恐惧状态（如蒙克、珂珂希卡、萨特、卡夫卡、艾略特、乔伊斯、所有西方现代主义感受并描述的那种痛苦的状态）？解构艺术家们一方面从存在的人这一角度来探讨当下的真实可感性；另一方面在这种"真实可感性"中寻找一种既是人性的，又是主体性的，也是人道的"我"，而且只有这种"当下"的我，才具有创造性，同时也是逃避"影响焦虑"的惟一契机和方法。事实上，上述的关注就是所谓"主体性"问题。对主体性的强调就是对存在的人的强调，这个问题自然也关涉到人道－人性－异化问题。它首先是人的，而人的问题又涉及人生，在社会生活中的人性则关乎异化。

现代艺术中的从"外"向"内"的转向过程，如"内心独白"、"荒诞"、"意识流"等手法都是一种主体性的自觉觉醒过程。而对"主体性"的强调就是对人和人性的强调，这也正是表现存在的人的前提。主体意识的实现就是自我的实现，就是表现自我——自我是人，是存在的人，所以表现自我也就是表现人，充分肯定了存在的人，也即马克思所说："对象性"。从而，一个真实的人从这种表现中凸现了出来。

现代主义的英雄形象及其人文理想破灭后，解构艺术家们开始怀疑理性思考的意义。随之，是他们作为文化代言人和历史先觉者的位置被置换。走出了乌托邦幻景后，他们作为人而凸现出来面对现实，才发现昨日的精神性和崇高的使命感几乎被"孤独的自我"意识取代。"孤独的自我"是一种精神危机，精神危机本质上是一种"文化危机"。这种危机表现为失语，失去人文价值，失去自我生存价值。那么，他们的自我又是什么呢？是"当下"所体验到的生存状态？这是一种失语症的焦虑，它是文化精神虚弱的主体在失去了自我时，在物质的强大压迫下所产生的对自我生存目标和信仰的深刻怀疑。这一深刻的精神危机出现在解构派艺术家身上，促使了他们对自我文化精神、自我生存价值、自我身份（identity）、西方中心论、后殖民主义和第三世界文化、话语权力等当代课题进行思考。从某种意义上说，解构派在玩遍了各种主义的表面形式和经历了各

种话语的狂欢之后，发现自我意识并未真正建构起来。

然而，艺术在从一个外在的世界走向自我，进入个人体验之中，艺术家从一种时代的群体意识走向生命个体的体验和感悟，这应该说是一次叙述的革命。我们在这些叙述中，发现了一种与以往理性自信大为不同的怀疑精神，一种对人、对世界、对自我的怀疑精神。这正是当代建筑的一种趋向，即个人化过程，亦即主体精神和感知的"内化"过程。

解构在本质上是一种主观的艺术，一种解构观念的艺术。经常在情感上表现为孤独、痛苦、焦虑、绝望、精神分裂、生不逢时、妄想狂、白日梦等等心理现象。在艺术上追求一种偶然与随意的风格，这一"风格"有着整体性的抽象倾向，意味着对形式的根本改造，也意味着形式的混乱和对形象的绝望。所以，解构主义艺术风格的本质是向内的，向着人的精神深处，向着技术表现。由于解构具有形式的多样与复杂化，从某种意义上说，反传统造成了"形式绝望"。解构艺术正是在创造结构、使用语言方面开创着一个新的世界，它将许多隐喻式的东西通过对作品以外的文化世界的联想，转向了作品本身的肌理、质感、笔触、层次等纯粹视觉效果的关注。

在建筑上，这种强化感觉的创作，类似于表现主义绘画。"表现"（expression）在绘画中是通过笔触来呈现主观的色彩，画面不是一个逼真的客观世界，而是画者的自我情绪、主观感受等等。这种风格阻断了看画者通过视错觉和联想的古典欣赏方式，而是如同欣赏音乐一样去感受一种情绪。

老实说，我们对所谓内心与表达的差异、现代意识与非现代意识的矛盾感到困惑。这种认识上的矛盾在解构艺术家那里是普遍存在的，它是整体上的认识问题，整个社会的认识问题。当代先锋运动的"解构"有其文化语境的特殊性。其中许多意识事实上并不是现代的，而是一种陈旧意识在当代话语中的重复。建筑中的先锋意识是复杂的，几乎每一个建筑师都有一种他自己的"意识"，他们在张扬自我的同时，也张扬了许多不同成分的复杂意识。

在前卫艺术的"形式"探索上，艺术家们在原始文化的"仪式化行为"中发现了艺术的最直接话语。而他们的自我表现意识（其中隐含着强烈的存在意识）驱使他们寻找一种更为直接的表现形式，以及对他们自我文化身份（identity）的寻找。"事件"

和"行为"通过身体更直接与"他界"接触，从而形成一种"场"的感受。"从本质上看，艺术活动首先是一种感觉活动，感觉是属于生命本身的东西。人类的其他创造，服从于精力节约的原则，劳动产品不可避免的定型化和标准化，淹没了人对事物的真正感觉。艺术作为生命存在的一种方式，无非是要拯救、恢复和充实人的生命感。所以，艺术创造是生命感觉的创造。从这个意义上讲，执著于生命体验的艺术家更切近艺术本身的价值。"（见王林：《当代中国的美术状态》，江苏美术出版社，1995年版）

在解构的建筑时空中，我们明显可以感到一种身体的"偶发"行为意识。建筑空间意识具有行为艺术性质，具有偶发、偶然、非理性的特点。生活被"身体"的自由进出搅乱，而且在行为中有意自由随机地进行创造性对话。建筑空间在这里明显强调了行为的"偶发"性质和身体的"非理性"性质，强调"即兴"创造和"身体"二要素。从这种"建筑"发展的大趋势上可见到一种从文化到身体，从理性到非理性的过程。

解构艺术家似乎没有了他们前辈的沉重的历史感和文化感，他们是调侃、反讽和冷漠的；没有道德上的统一性，也没有焦虑与自我否定的痛苦；没有自我价值的追问，也没有那种在历史文化空间或自然原野中去寻找自我的冲动。因为他们无依赖感，他们成为他们真正的自我，而不是在"他者"那里去寻找一种认可或证明。自我的存在不需要"他者"去证实，就是说自我的人格健全有一种"排他性"，即与历史、社会、他人处于对应状态，而不是亲合状态，如同美国20世纪60年代"垮掉的一代"、"黑色幽默"，他们的自我个性可以任意张扬。这种状态是一种冷漠和"物化"了的感觉，解构者们在用一种无理性、无思想嘲弄这个世界。相比而言，解构者精神所体现的艺术风格近似美国20世纪60年代的"先锋"风格，即一种被物化感觉，包括感情和精神，这种"物化"的感觉我们可以从美国波普艺术中感受到。作者消隐了，主体不复存在，一切充满着逻辑的背谬和荒诞感。正如罗布·格里耶所说：

世界既不是有意义的，也不是荒诞的。它存在着，如此而已。无论如何，这点是最值得注意的。突然这个事实以不可抗拒的力量袭击我们。在我们周围，物件悍然不顾我们的大批赋给它以灵性或保护色的形容词，它仍然只是在那里。它们的表

层明朗、平滑而完整，既无虚伪的光彩也不透明。我们的全部文学还没有深入到它最小角落，没有改变它的一条曲线。人们很容易看出这一转变的性质。而只剩下它们的意义：一张空椅子成了缺席或等待，手臂放在肩膀上成了友谊的象征，窗子上的铁栏意味着不可能逾越，但是在电影里，人们也看到椅子、手的动作、铁栏的形状。它们的意义是显而易见的，但是这些意义并不独占我们的注意力，而是成了一种外加的、甚至多余的东西，因为能触动我们、使我们经久不忘，能展现为基本因素而不能压缩成含混的思想观念的东西，则都是动作本身，是物件，是运动，是外形，是形象突然（无意中）恢复了它们的现实性。（罗布·格里耶：《未来小说的道路》，载伍蠡甫主编《现代西方文化选》，第 313 页）

罗布·格里耶这种近似于"装置艺术"呈现的是一个外部世界的形象，一种"零度写作"。作者的消隐意味着一种态度，即对主观的人文解释的厌倦，对昔日"崇高"精神的怀疑。事实上，当我们排除一切"先入之见"后，我们的确感受到一种世界就是世界的感觉，一切都是物质的、偶然的、荒谬的、不以人的意志为转移的，冰冷地凸现在我们面前，与我们的生命、祈求、希望与祈祷无关。正如罗布·格里耶的感觉，一切都如同一个摄影机的镜头，在一种真实的时间里呈现着一些无聊的"事件"经过。我们在这里可以感觉到某种消隐作者的手法，也就是消除了人文热情，把世界"零度"地冷漠地"还原"在你面前，即通过制造一个更实体、更直观的世界，以代替现有的这种充满心理的、社会的、功能意义的世界。让事物首先以它们的存在去发生作用，让人们继续感觉到它们的存在，把它们归入人的心理积淀和情感历程，不进入什么文化理论，不管这种理论是心理学、社会学还是形而上学的理论。

呈现世界"本身"就是取消一切历史尘埃和人为的阐释。接受理论认为我们所理解和借以解释的任何"深度"都是一种曲解，因为接受主体不一样，解释也就不一样，那么"作者"强加的意识事实上是不存在的，每一个人都在用自己的观念去理解世界。一个人就是一个世界，或者说每一个人都有一套自己的解释编码。正是基于这种观点，作者消隐了，作者只有一个功能即"呈现"这个世界而不加任何解释。解释只是读者主

观的，正如伊泽尔说：

你对我的体验于我是无形的，我对你的体验于你也是无形的。我不可能体验到你的体验。你不可能体验到我的体验。我们彼此都是无形的人。所有的人互相之间都是如此。体验就是人们互相之间的不可见性。在人际关系中，我们依赖的正是这种"非物"；因为我们在反应时装得像知道同伴对我们的体验一样，我们不断地对我们的观点形成自己的观点，好像我们对他们的观点就是现实，并彼此来行动。因此，交往依赖于我们不断地填补自己经验中的主要缺口。双向动态的相互作用的产生只是由于我们无法体验互相的体验，而这事实证明，这才是相互作用的动力。（[西德] 沃尔夫冈·伊泽尔《本文与读者的相互作用》，张廷琛编《接受理论》，第 44 页）

解构作品本身是以"物"的方式呈现的，意义产生于主观的阐释，"深度"不是作者通过作品作为媒介传达给作者，而是读者通过自我意识与直觉在进行一种创造性阐释。那么，所谓的作品深度并不是一个统一的自足体，而是一个开放的阐释系统。这种美学中的"真实"观发展下去，就是直接呈现物体以排除积淀在我们心理的"意识"，比如汉森和西格尔直接用人体翻模的雕塑。这种美学隐藏着一种怀疑意识，认为世界是不可知的，世界就是它本来的样子，阐释、宣言性的美学理论均属神话。这种美学是对表现主义主观情绪泛滥的反驳，因为表现主义独断地把世界进行了各种主观感化，加入了自我意识和情感的"歪曲"。

虽然他们的"思想"与"形式"都可在现代史中找到某种原因与影响，但这些"思想"与"形式"一旦经过语言的理解与阐释，经过人的"心灵之镜"移植到特有的"文化语境"中，这些思想与形式就成为"解构"了。通过自己的解读去理解生存，阅读生存，然后去表现生存，在这个表现过程中，自我就不自觉地进入了。因为这些思想语言与形式阐释的是人的当下生存状态，人的肉体体验，人的灵魂、情感、痛苦的世界，这种生成与置换过程就是一种创造过程。难能可贵的是艺术家经常是用体验的方式来了解生存，从而"内化"为一种"心理状态"，一种存在感，一种对存在的追问。对存在的追问方式表明了一种深刻的怀疑意义，只有面对死，才能理解生，"死"的

主题是存在的人面对的最大的不可解答的问题。"死"在西方文化是被幻化了的一个重大哲学概念，从萨特到海德格尔，从苏格拉底到巴斯卡，都曾面对这个问题深刻地阐述人生。不管怎么说从思想方式到形式语言，解构也意味着体验和创造，大多数建筑师自身的形式寻找往往就是一部艺术史。

形式寻找的焦虑说明了解构（前卫）艺术探索已进入了一个更新的阶段，他们普遍已不满足于对现代主义的简单模仿，逃出"影响焦虑"的阴影，试图建构一种自己的语言。通过语言作为转换媒介，将语言表意功能无意识地加进身体因素以求转换。这是一个需要睿智与实践共同作用的话题，我们期待着这个主题在前仆后继之中逐渐得到不断的生成转换，正如解构精神，它不是静止的而是生命的继续。

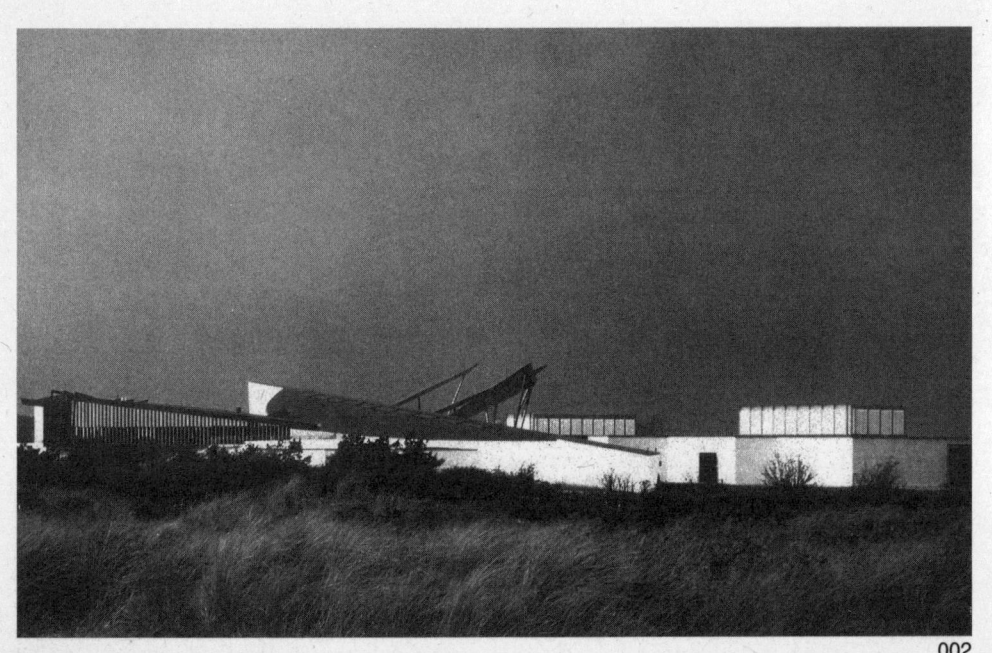

001

002

001—006.阿肯现代艺术馆 1996年
S·R·鲁佳设计

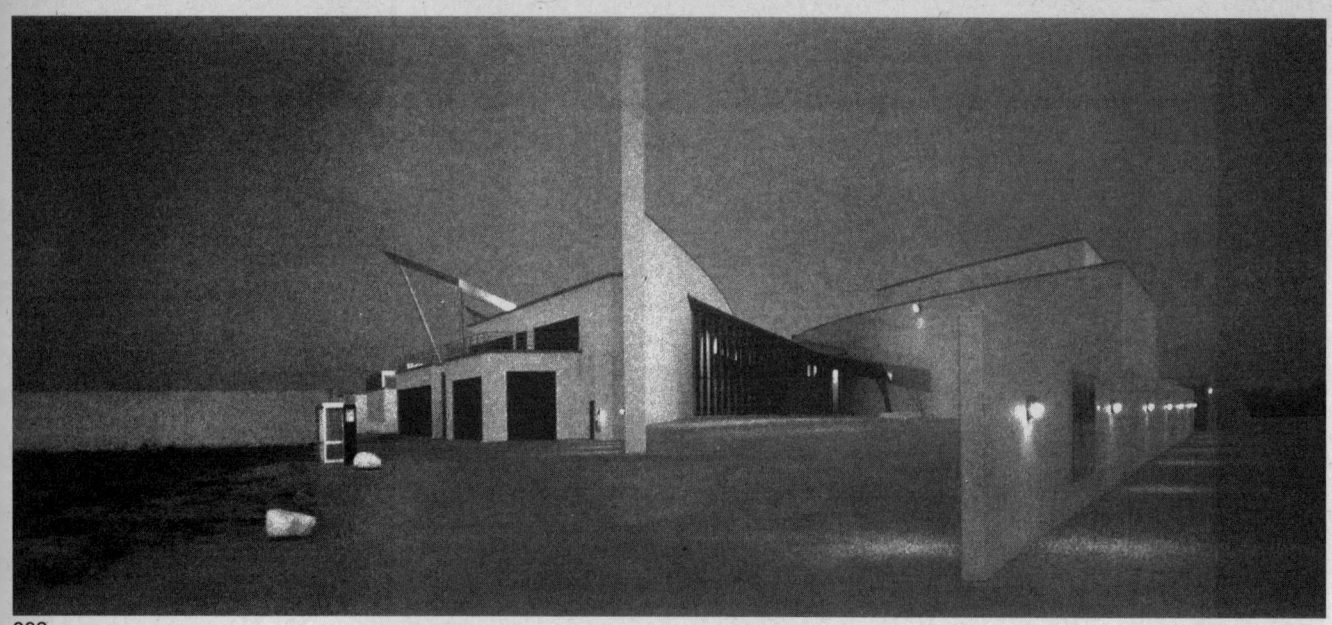

003

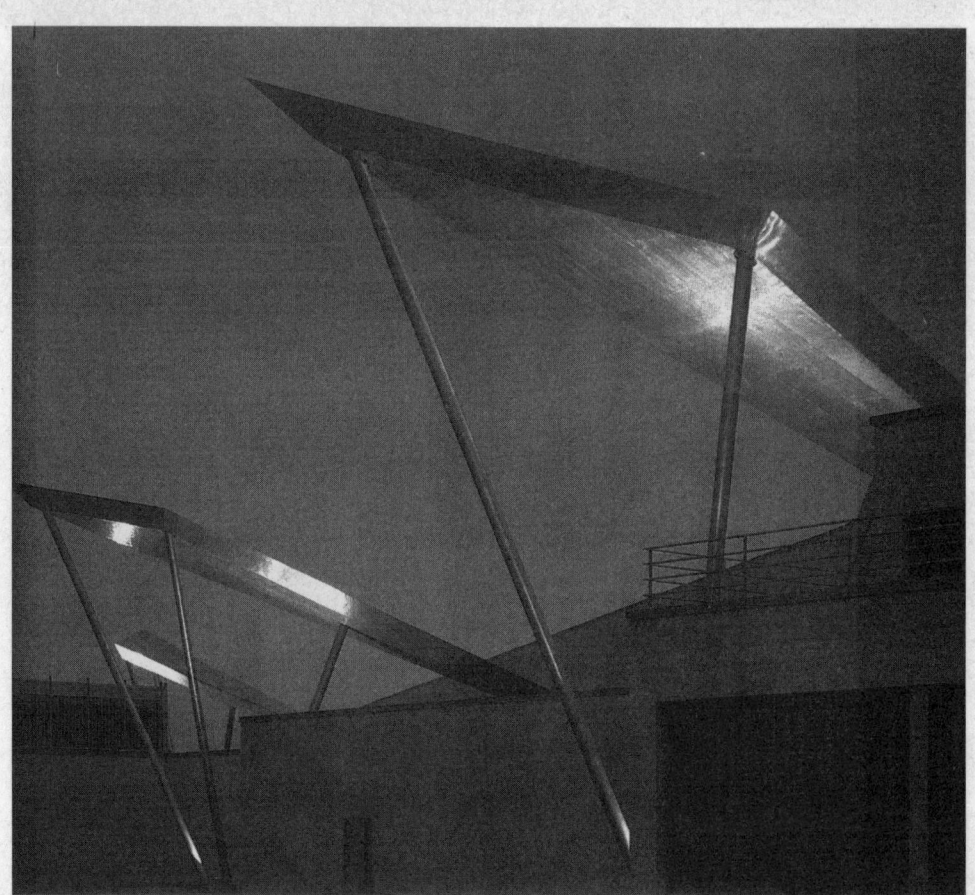

004

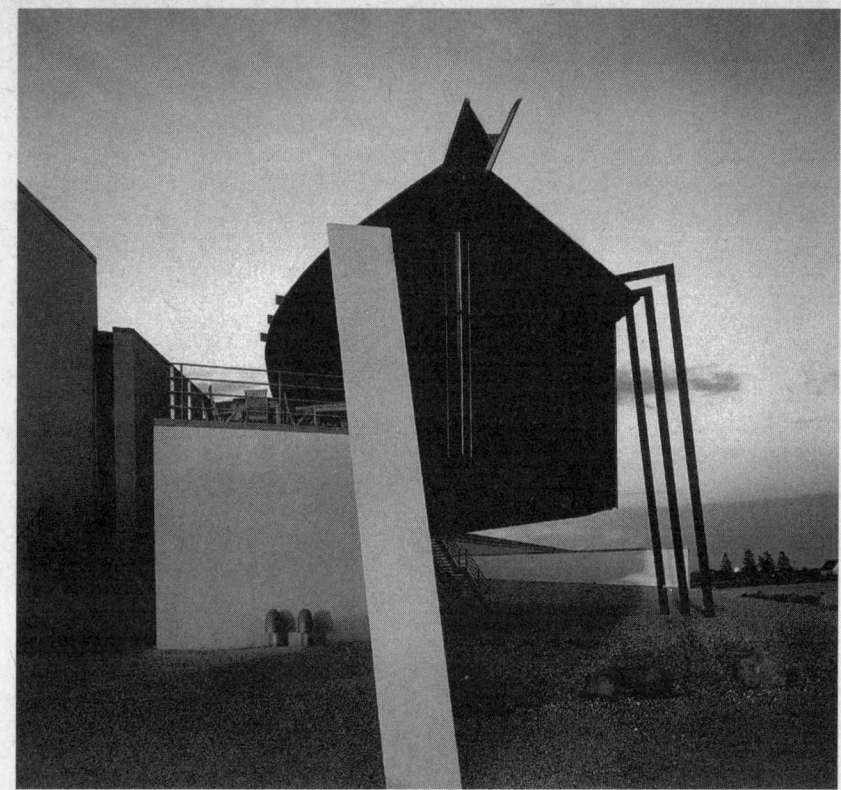

005

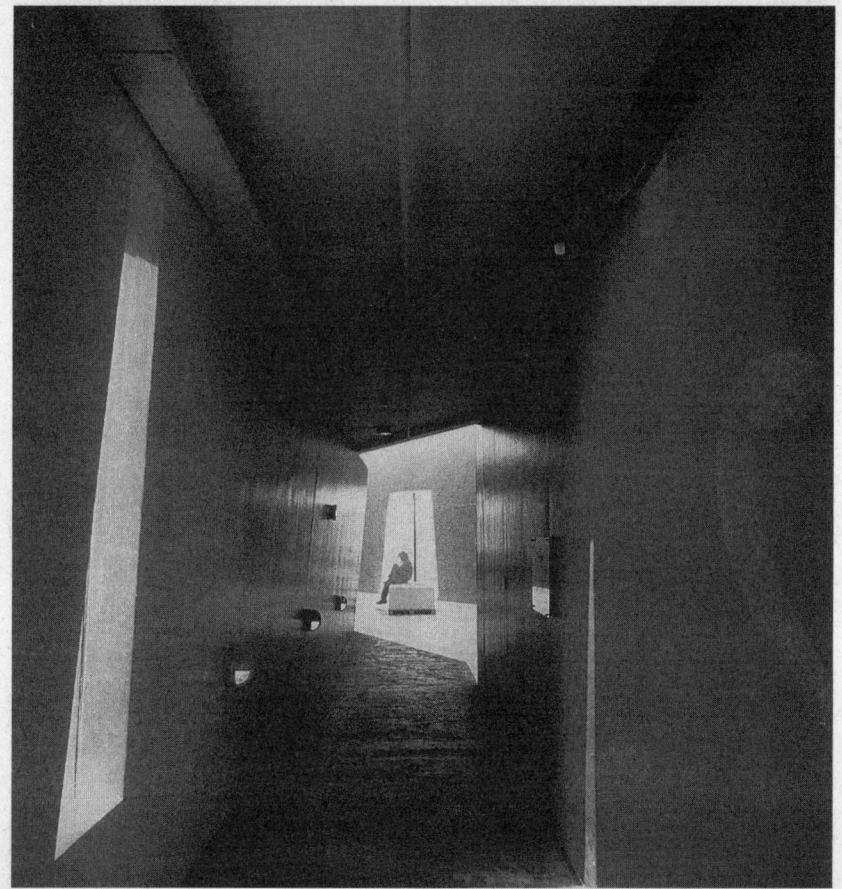

006

007. MTV 工作室 孟菲斯集团

　　孟菲斯的设计作品中有一种玩世不恭的气息，以高度娱乐、戏谑、玩笑、艳俗的方法，达到与正统设计完全不同的效果。

008—009.洛杉矶艺术公园表演艺术馆 孟菲斯集团

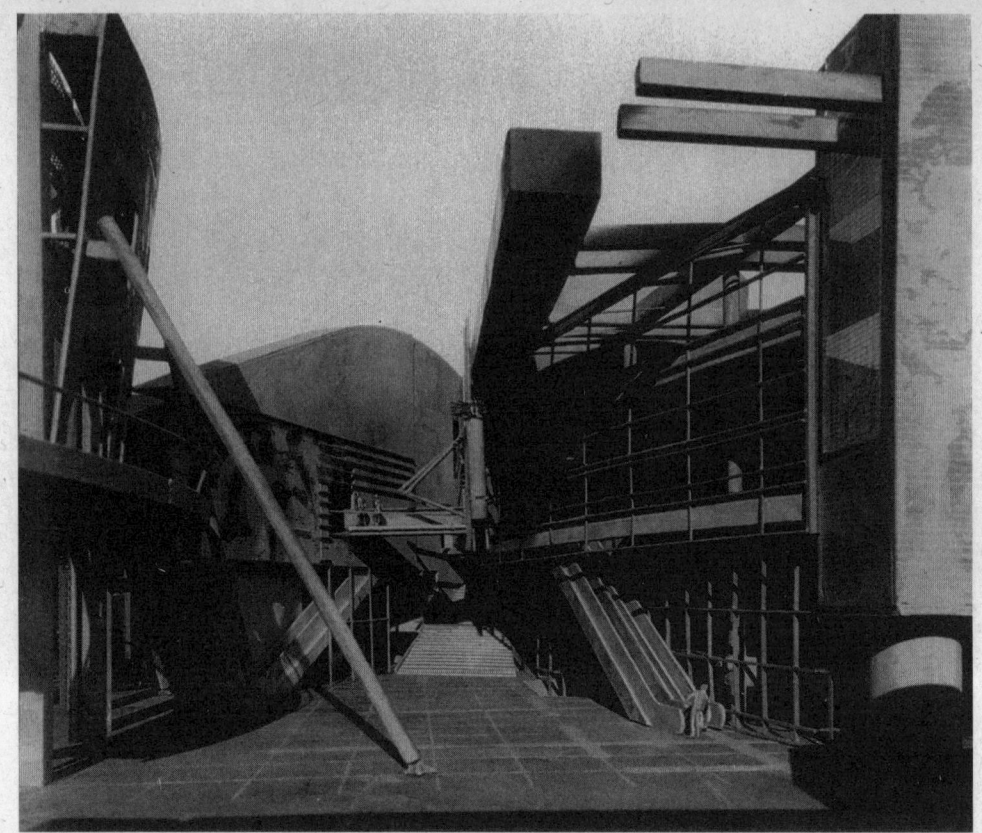

007

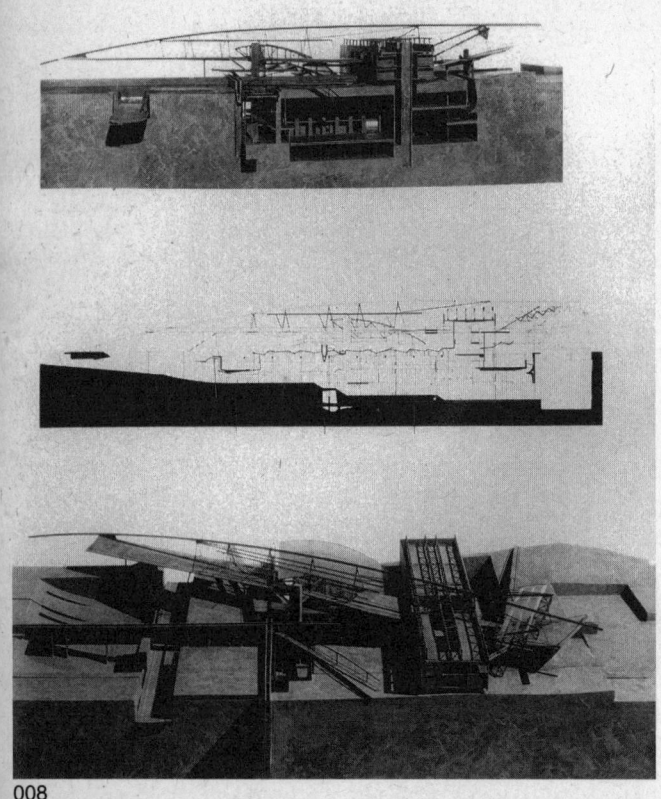

008

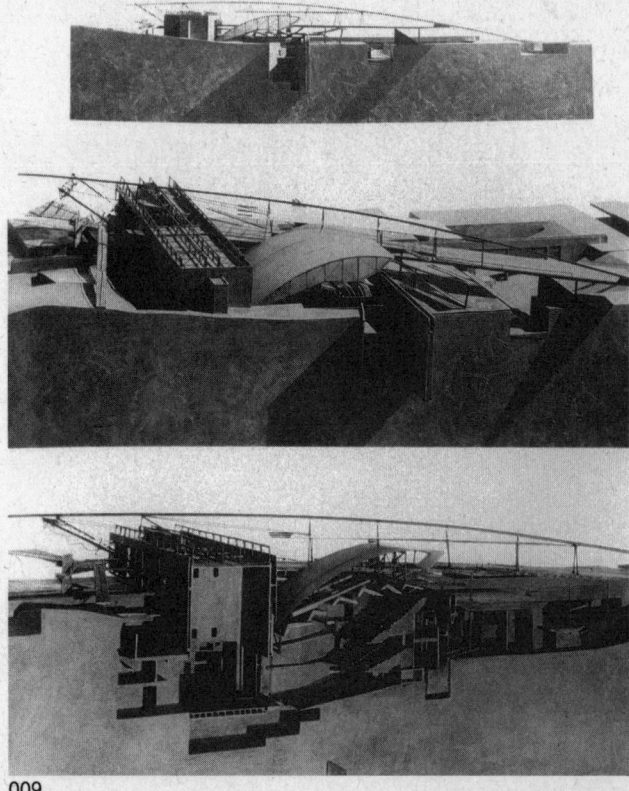

009

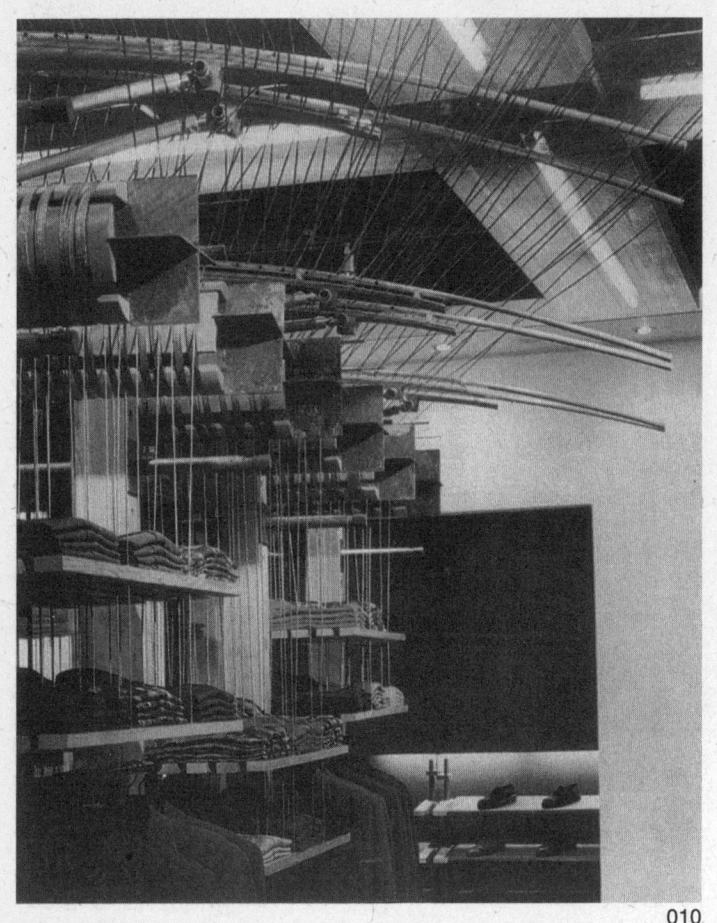

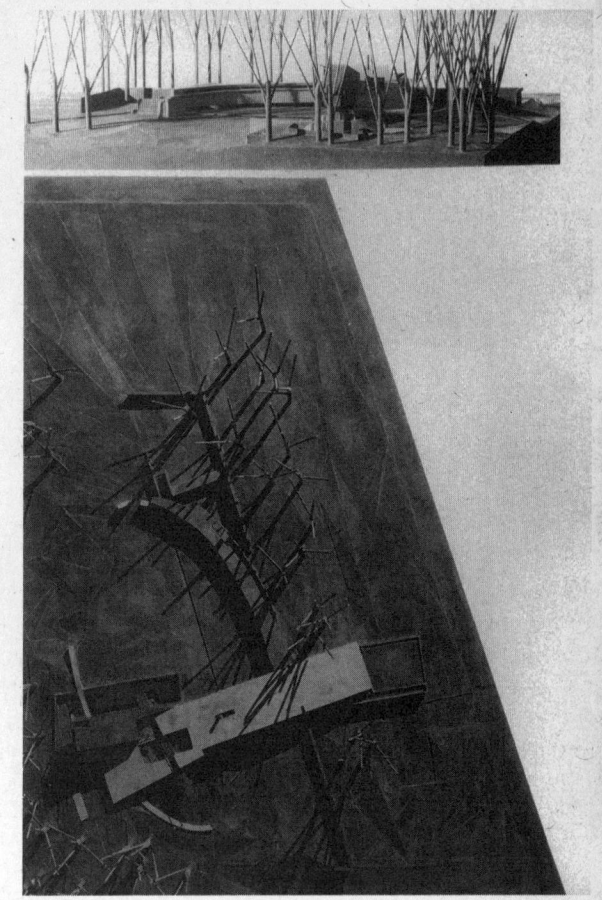

010

011

010. 波丽特克斯零卖店　孟菲斯集团

　　孟菲斯的设计主要是打破功能主义设计观念的束缚，强调物品的装饰性，大胆甚至有些粗暴地使用鲜艳的颜色，展现出与国际主义、功能主义完全不同的设计新观念。

011. 布雷德宅　孟菲斯集团

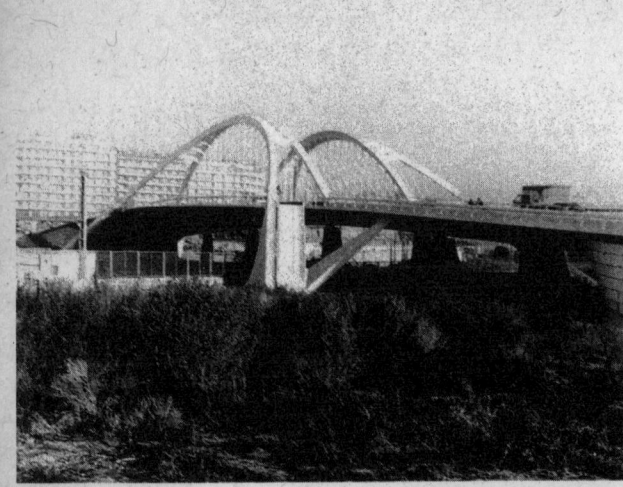

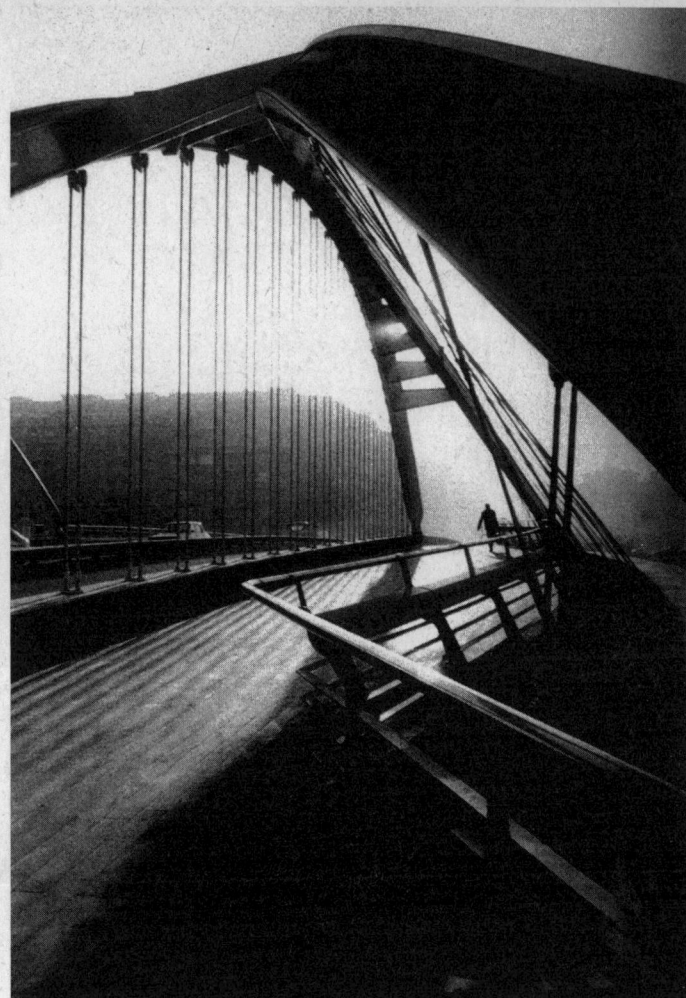

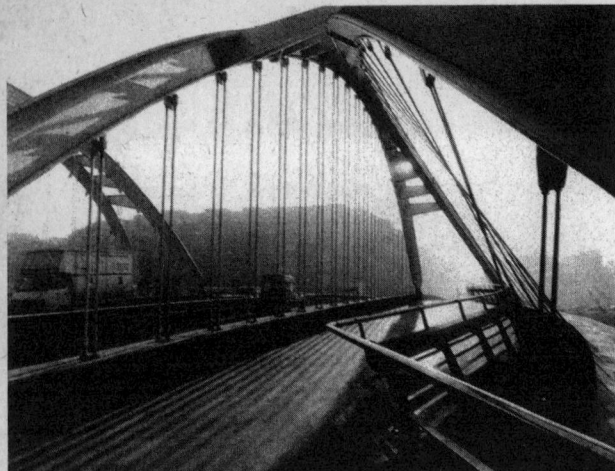

012

013

012—013. 比奇·D·洛达桥（巴
塞罗那）1984—1987年 卡拉塔
发设计

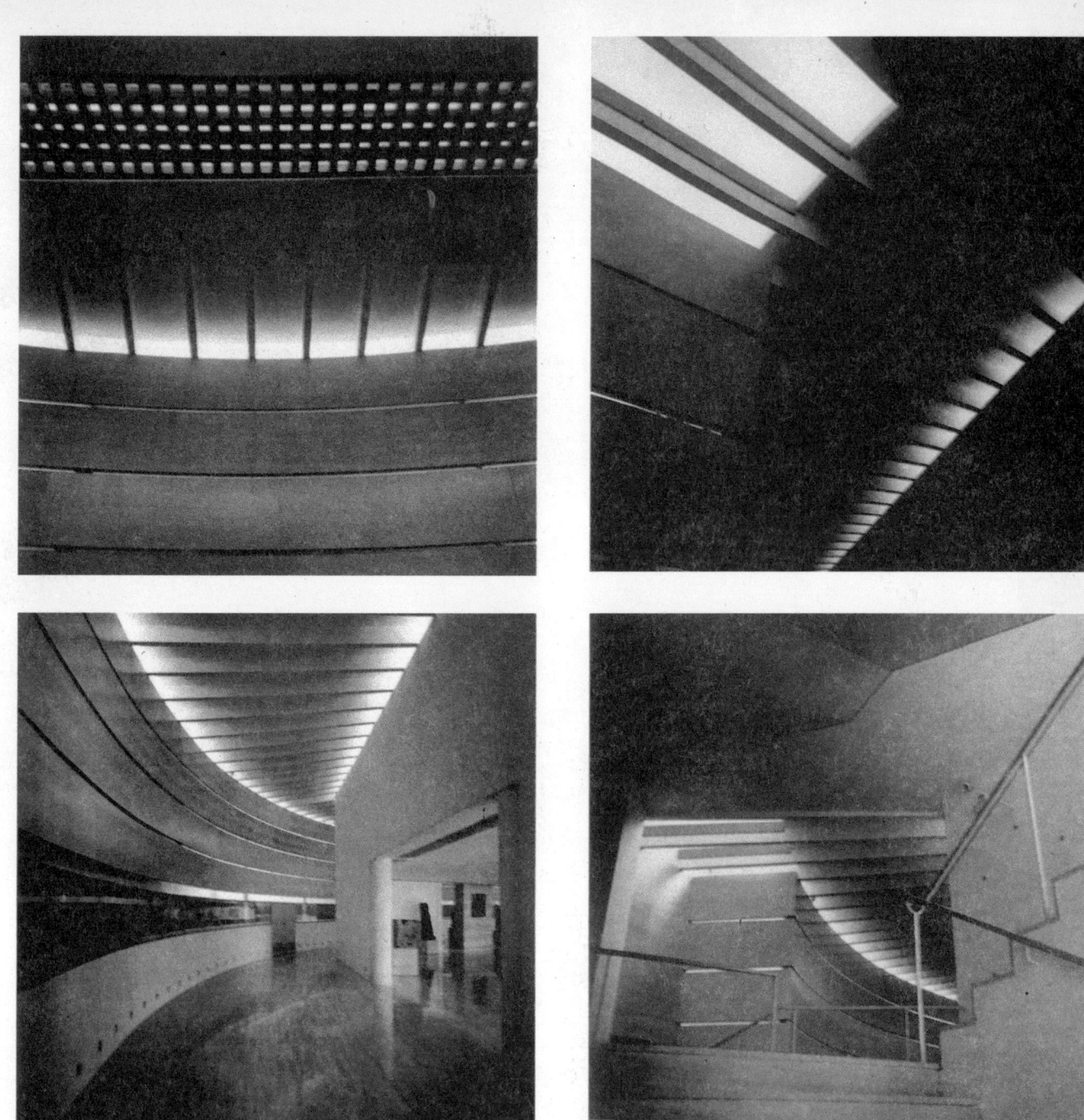

014

015

014—015.人类学博物馆（巴塞罗那）J·林那设计

016-023.毕尔巴鄂古根海姆美
术馆（西班牙）1997年 F·O·
盖里设计
　　毕尔巴鄂古根海姆美术馆
集中了盖里后期的解构主义思
想，形体古怪，表现出一种非正
规的风格，具有雕塑的特征。盖
里改变了建筑的封闭秩序感特
征，以舞蹈般的扭曲来整体性
地达到非理性的均衡。

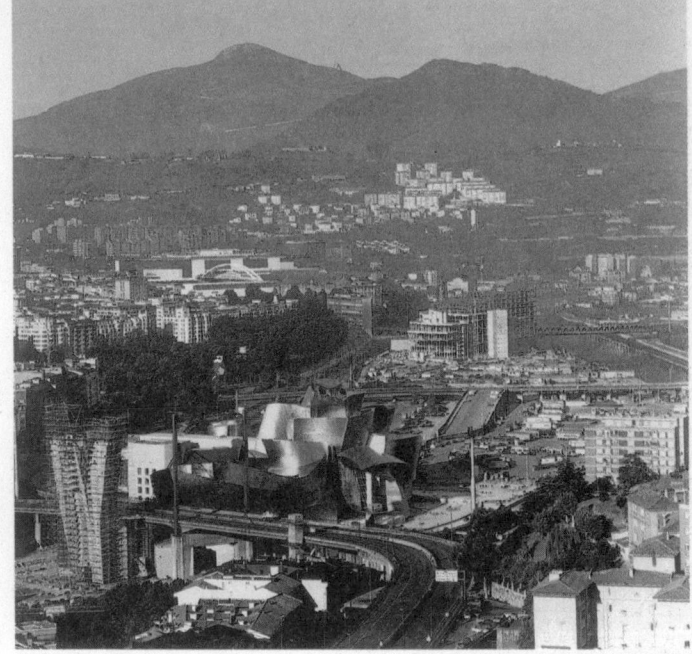

016

017

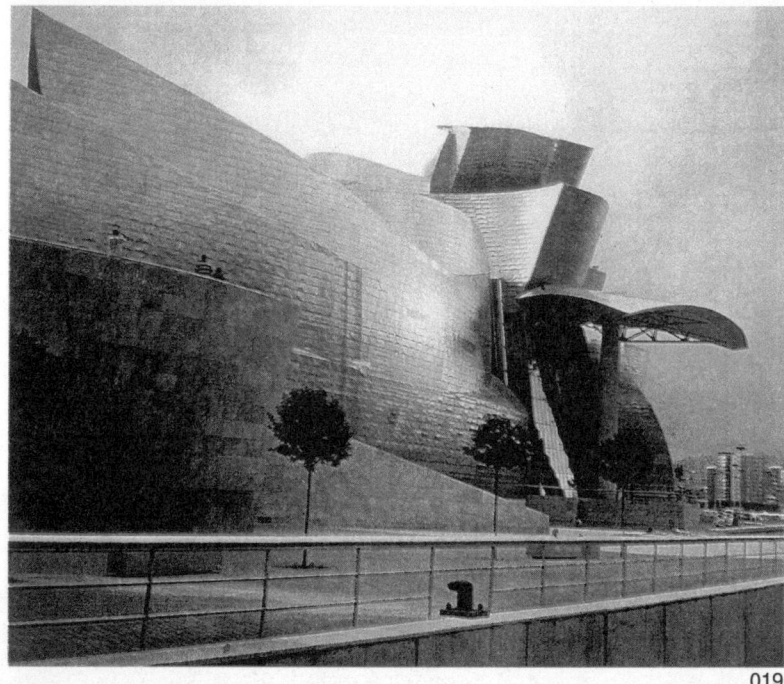

018

019

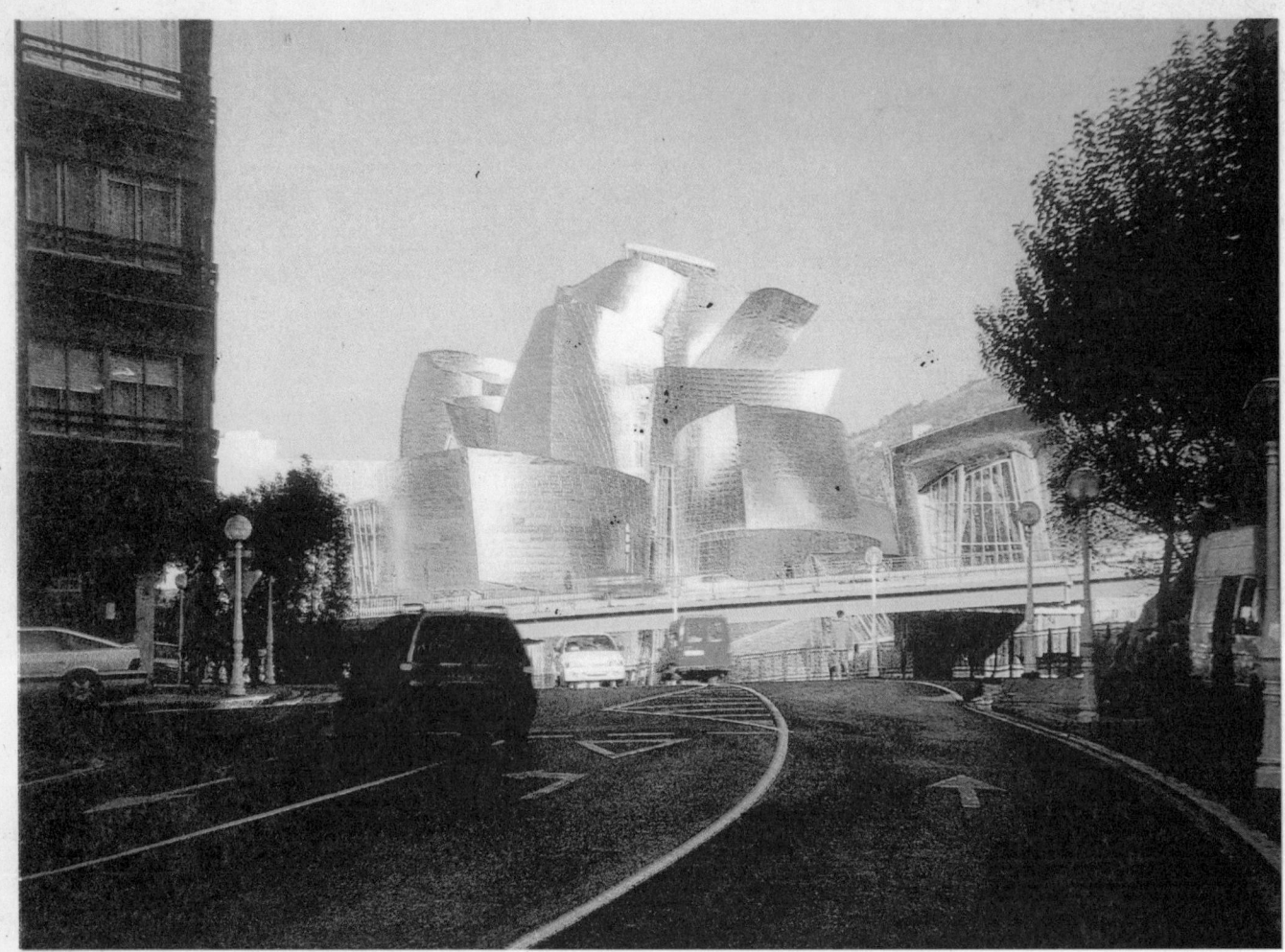

020

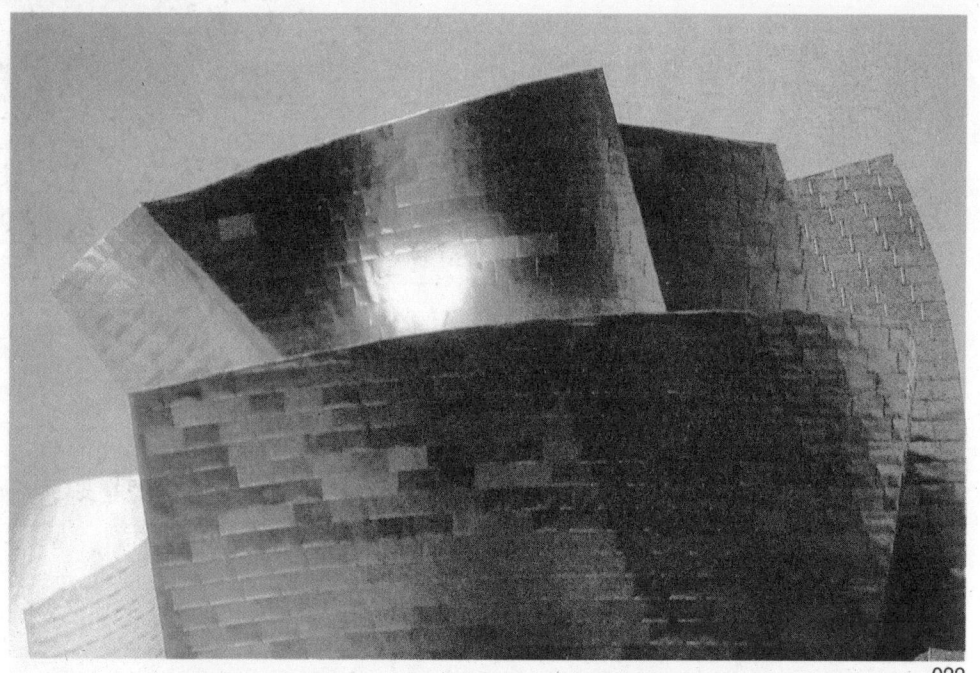

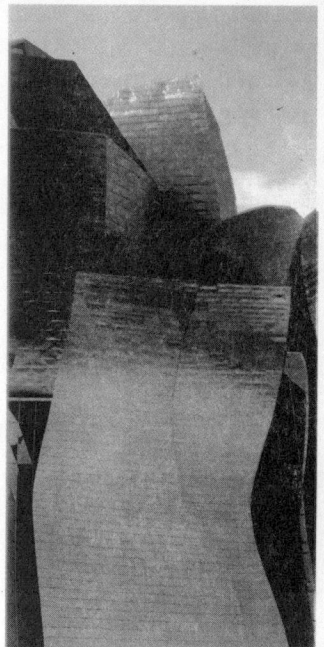

022

021

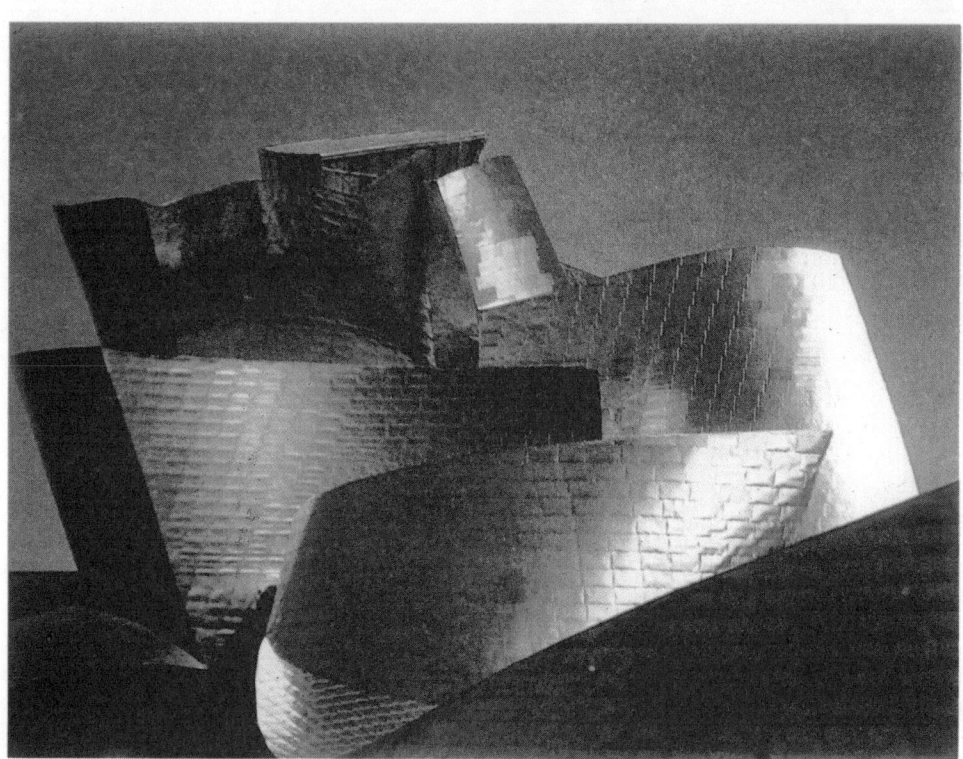

023

024—025.当代艺术和建筑中心
泽海·哈代(Zaha·Hadid)设计
　　泽海·哈代的设计运用流
畅的曲线形式使其设计的建筑
语言打破了传统建筑的直线风
格的模式。

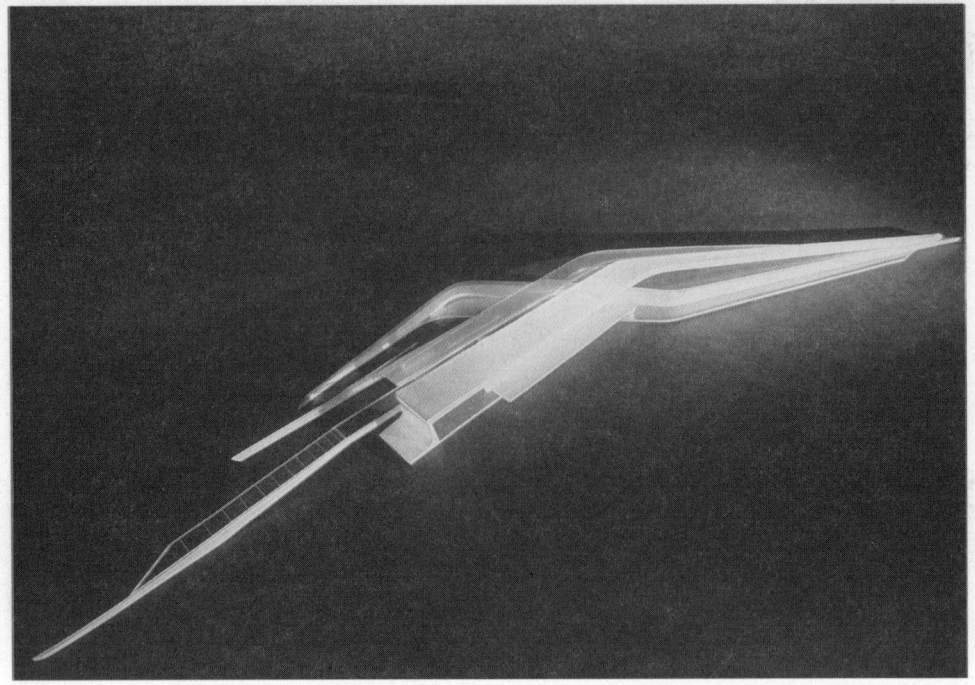

024

025

38

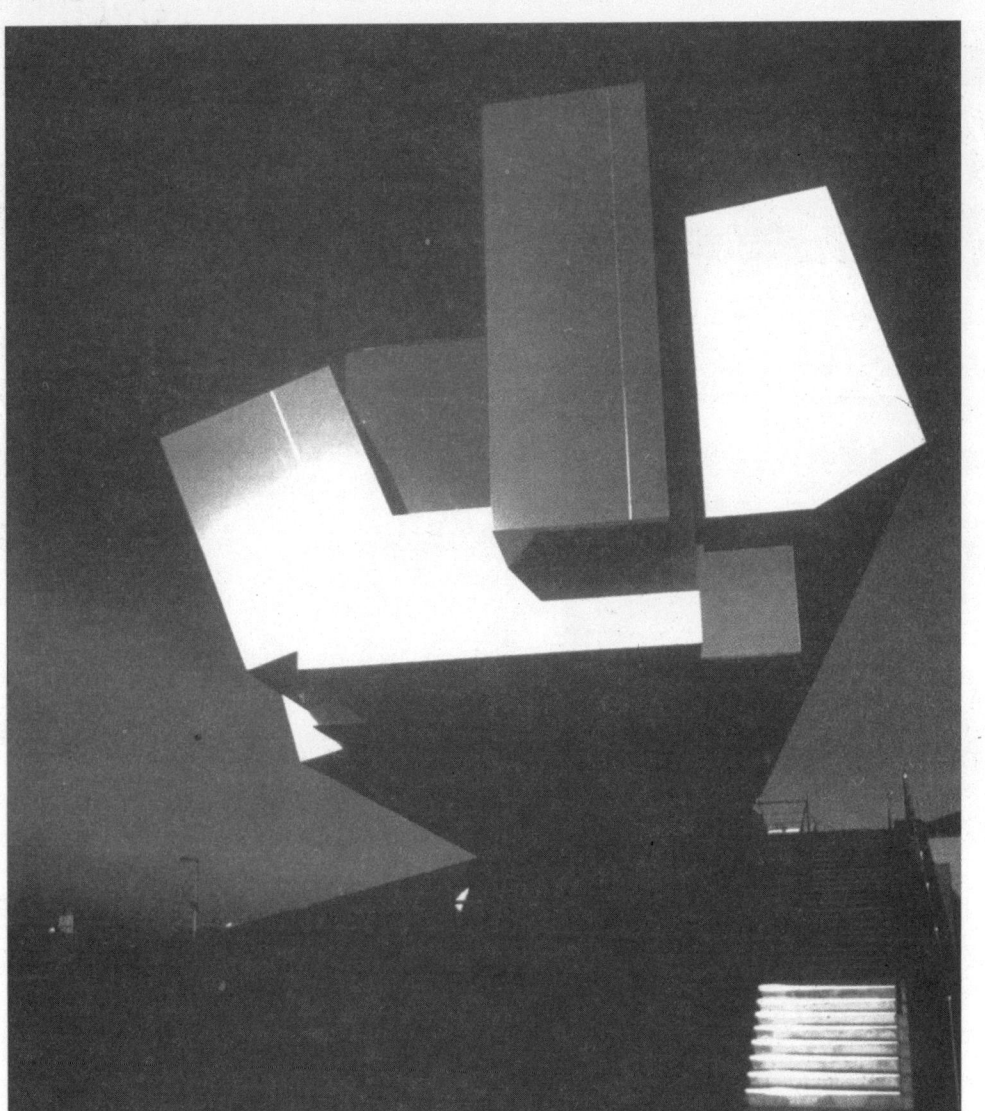

026

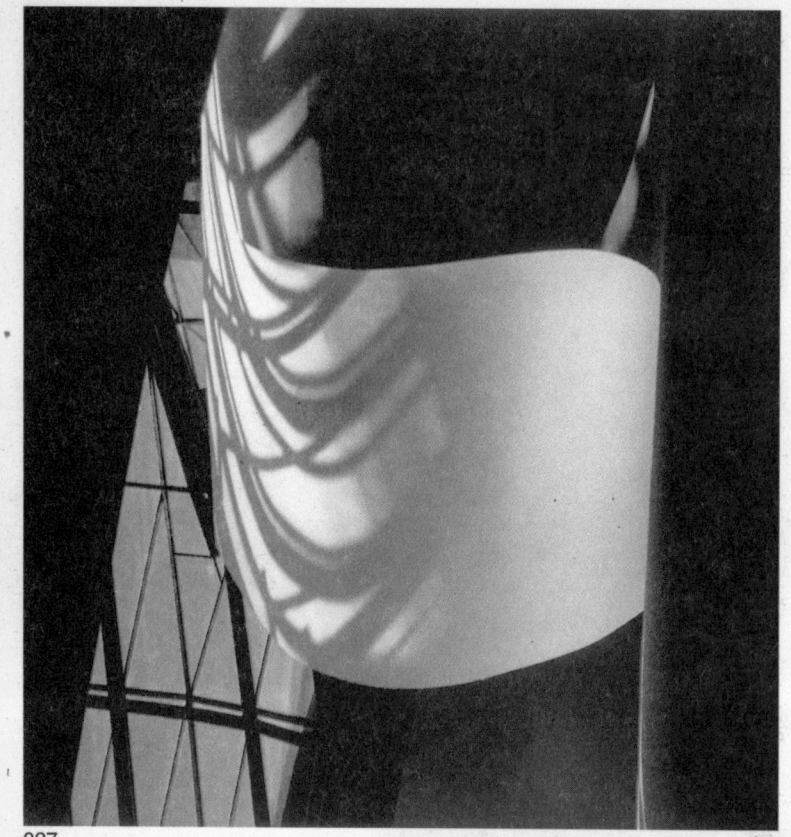

027

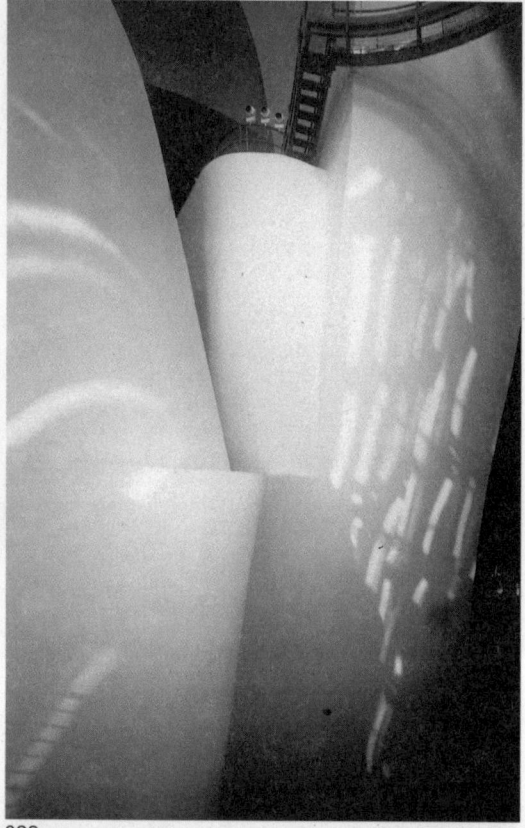

028

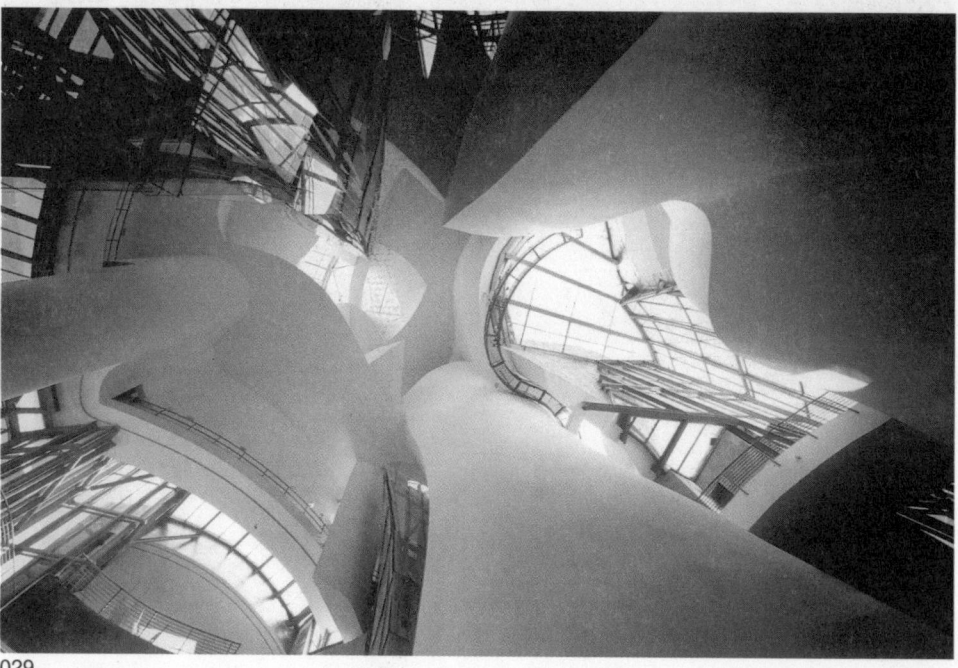

029

027—029.毕尔巴鄂古根海姆美
术馆 (西班牙) 1997年 F·O·
盖里设计

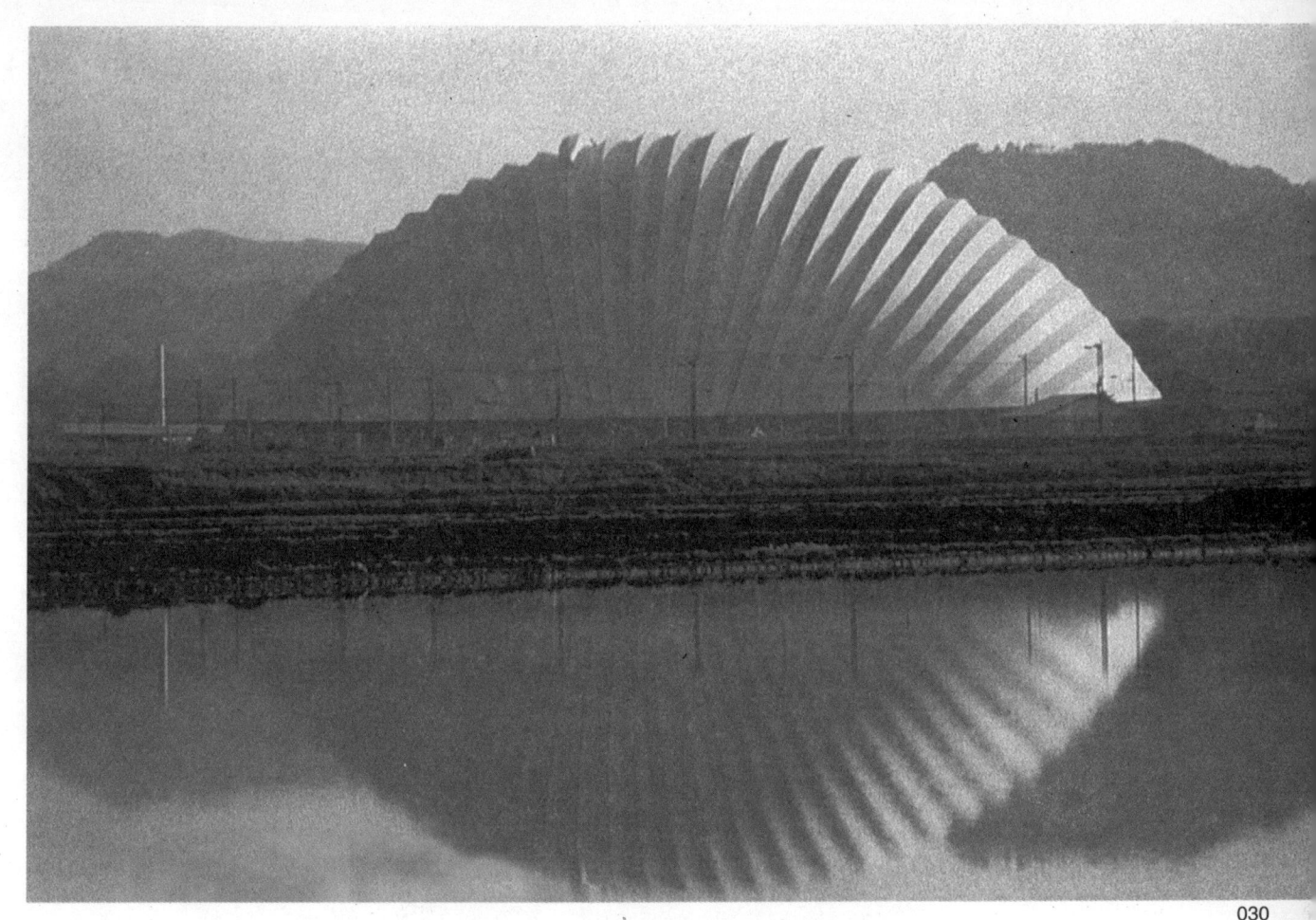

030

030. 0型圆屋 1997年 伊东丰雄设计

　　日本设计师伊东丰雄将建筑外观设计成半椭圆造型，巧妙地利用水的倒影，使建筑从视觉上形成一个完整的圆形。

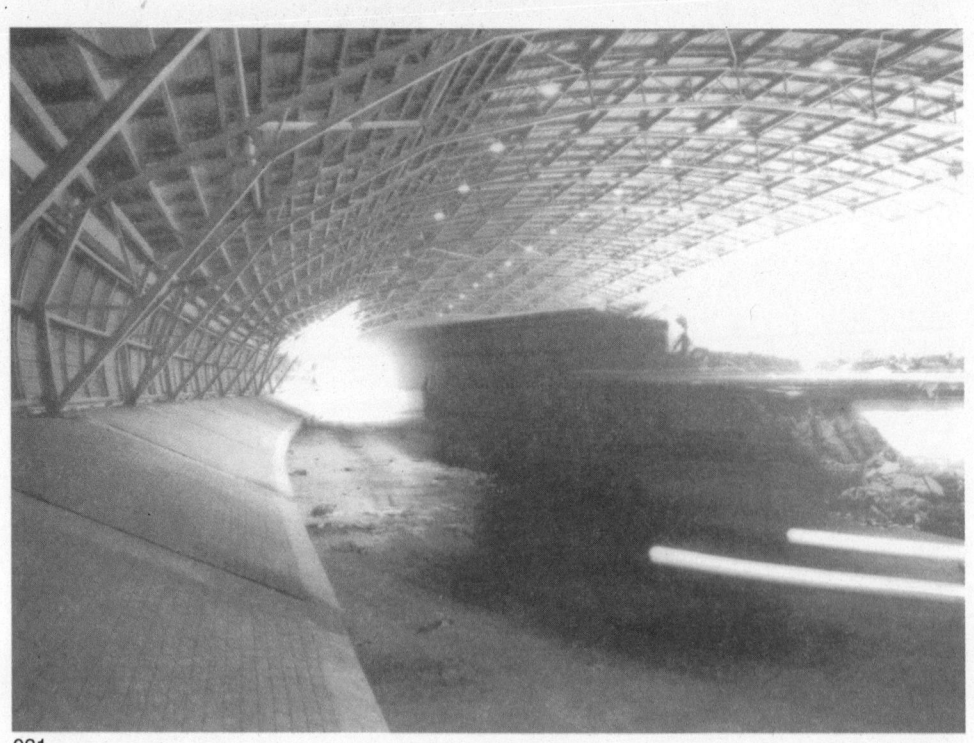

031

031

031-032. 垃圾转运站 1995年
凯斯·奥斯特胡塞设计

033

033.列乐研究中心 波纳达·特
斯休密设计

034.威尼斯展示厅 波纳达·特
斯休密设计

034

035. 收藏中心办公室　艾利
克·欧文·莫斯设计
　　莫斯的建筑设计具有新现
代主义和解构主义的特点，刻
意使用旧材料并在建筑上突出
它们。

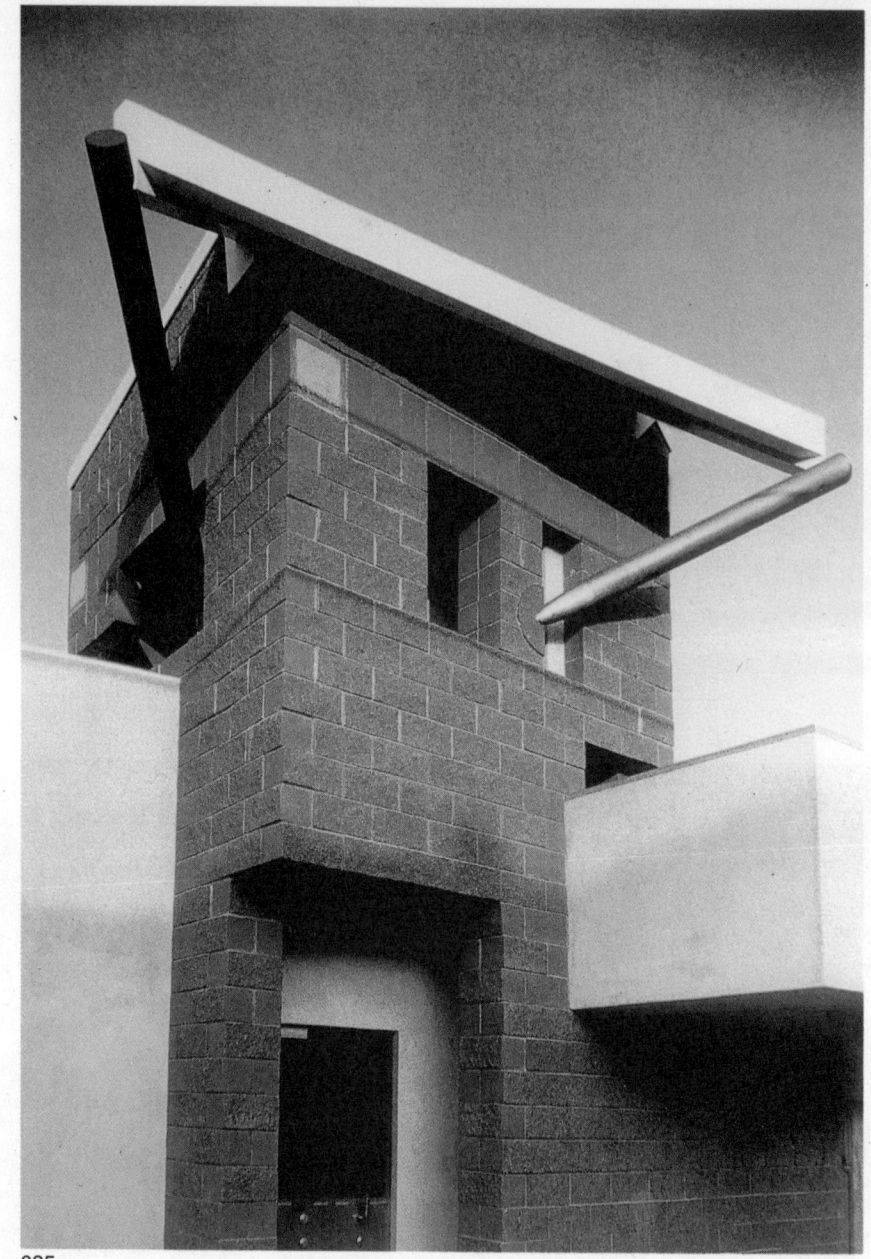

035

该建筑由四个建筑组群构
成，外部装有金属的攀登架，加
强了工业感；立面形式支离破
碎，具有典型的解构主义色彩。

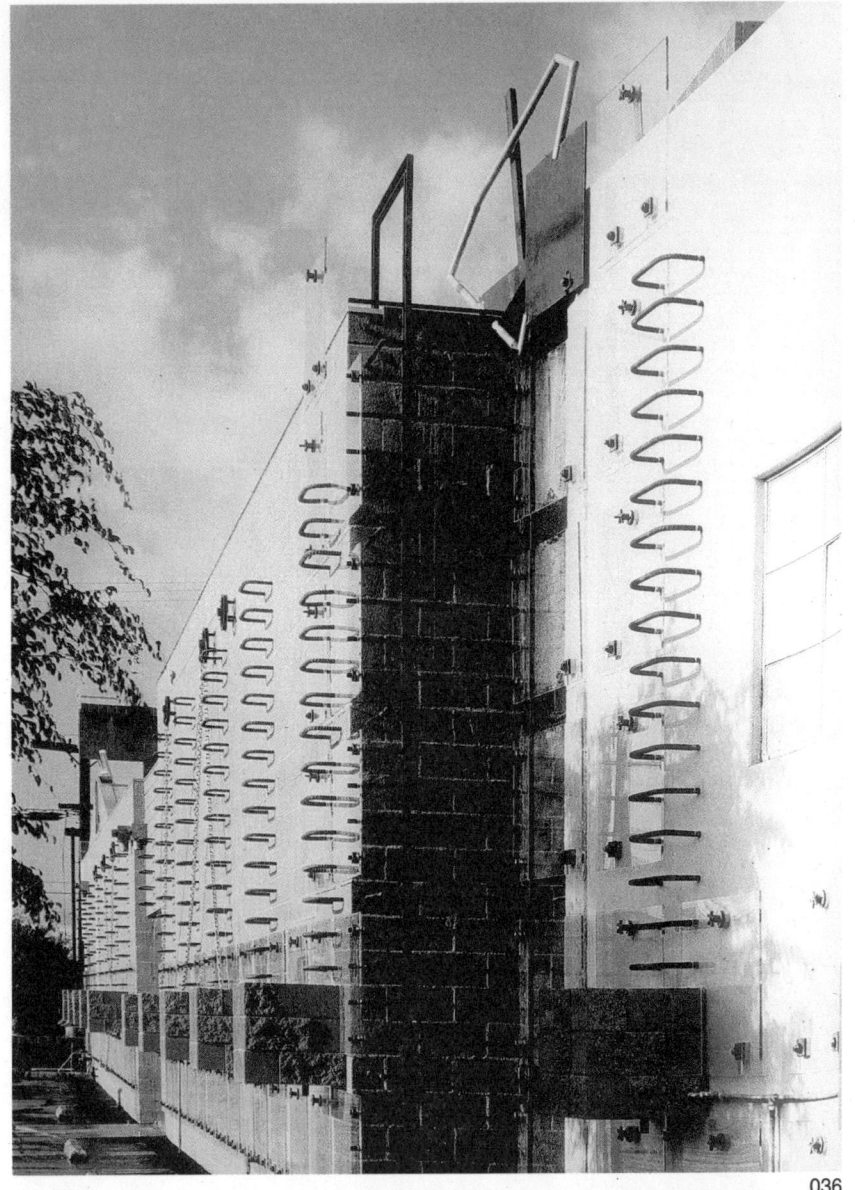

036

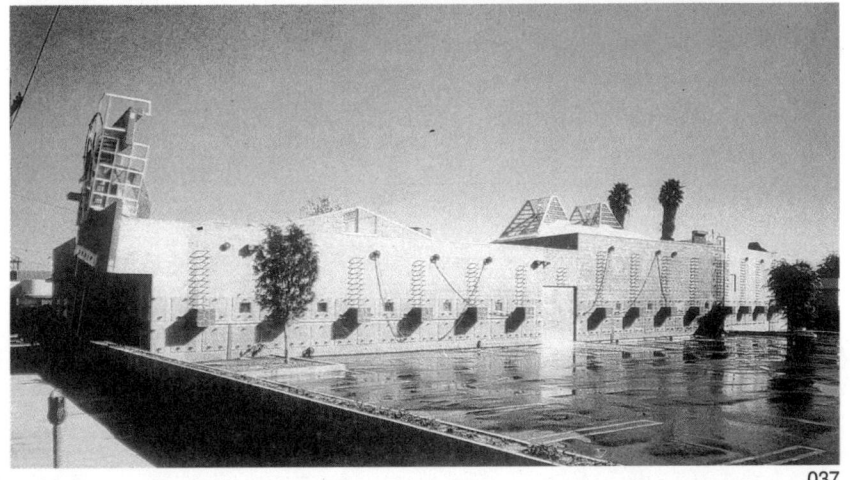

037

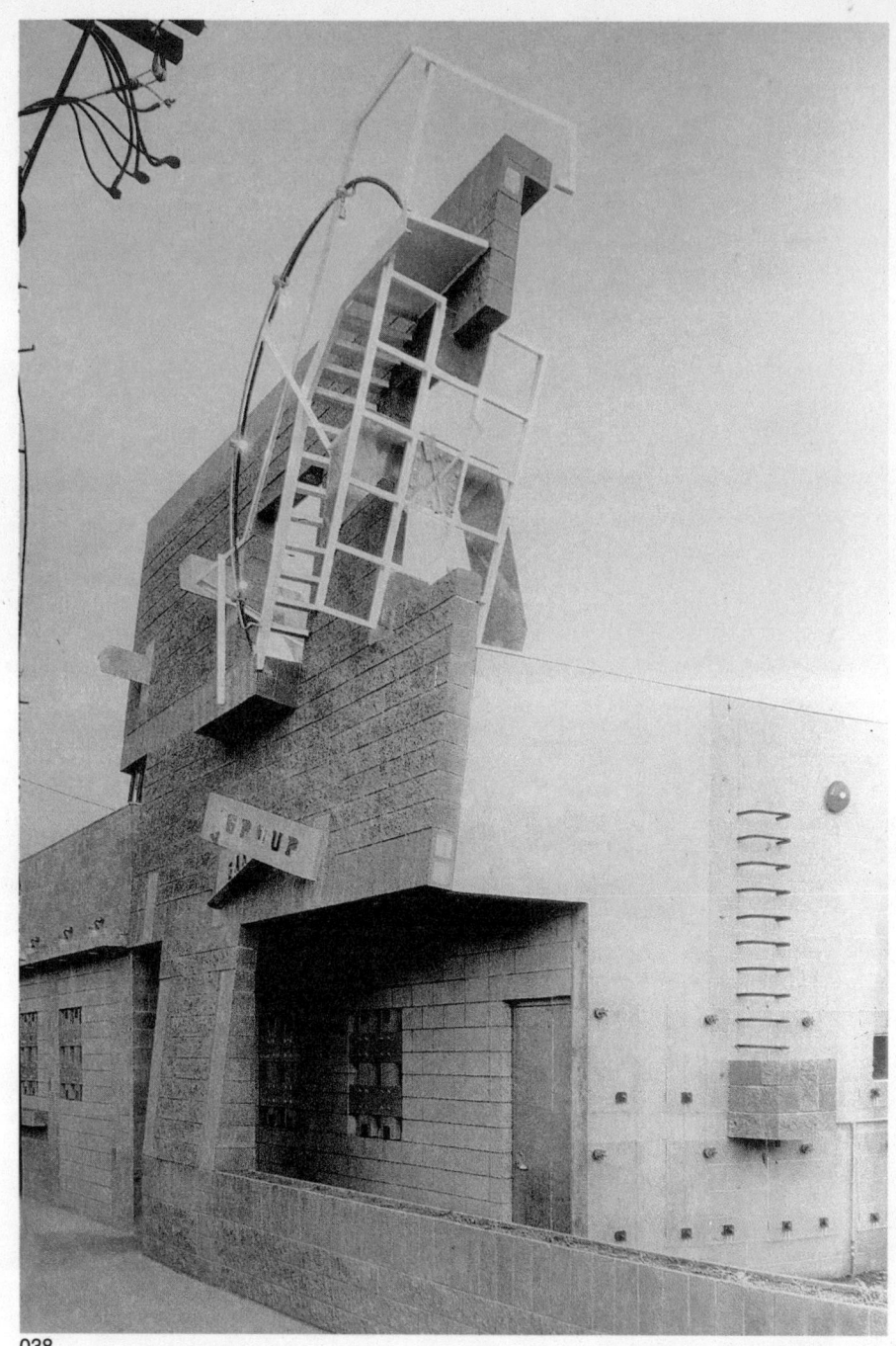

038

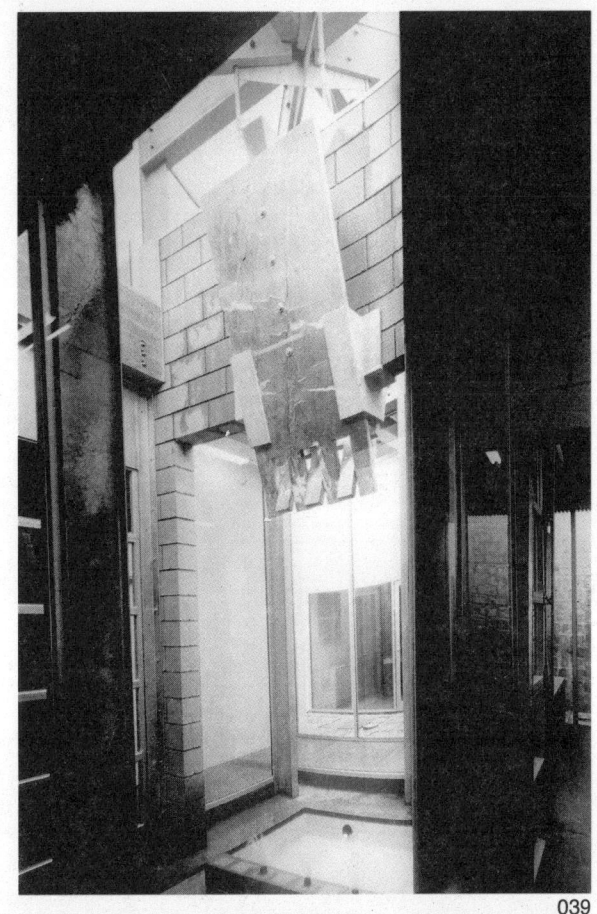

039

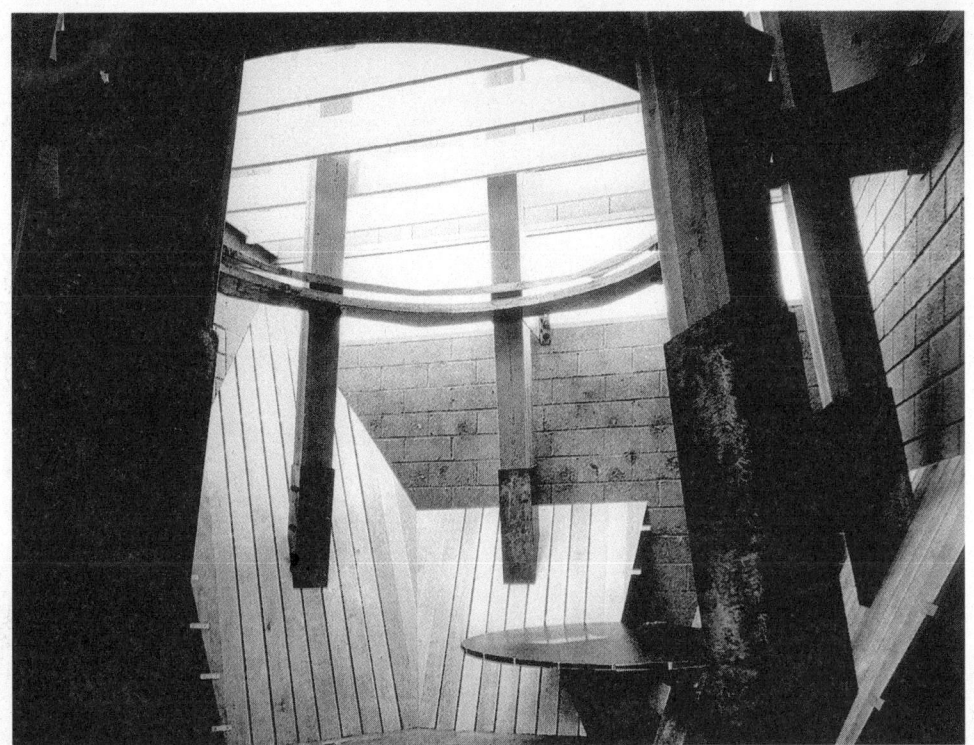

040

Expression deconstruction

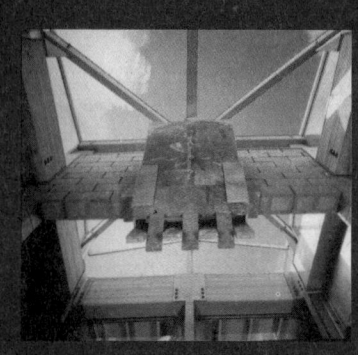

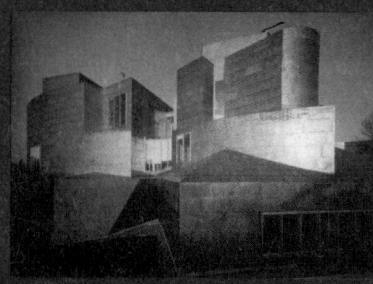

2

表现与解构

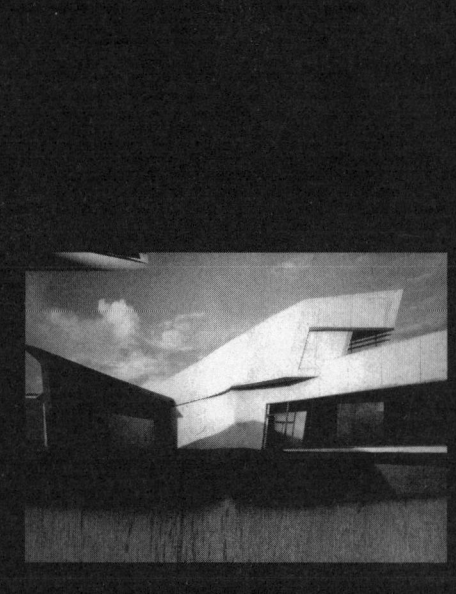

法国人德里达写了三部被称为"解构主义"的理论著作，即是《论文字学》、《文字与差异》、《言语与现象》。在《论文字学》里，德里达创立了一门与符号学并列的"文字学"，其哲学意图是"探索传统文化的原始基础"。他强调所谓动态的"文本"理论，"文本"是结构主义和符号学研究中使用的基本概念。一般意义上说，它是指按语言规则结合而成的词句组合体，它可以短到一句话，长至一本书。德里达的文本理论，把文本看作是文字记号的系统、结构的总体。这种系统和结构有其独立的生命力，也就是文本自身的"能产性"，各文字作品之间互相渗透、互相转化。每一作品的意义应参照整个文字系统，甚至整个文化系统来理解。德里达从这样的哲学思辨出发，认为哲学本身可以被看成是一条文本组成的无限的延长线，每一文本都能反诘前人的观念，由于各自本身都有难以自圆其说的地方，这样就为后人的攻击敞开了通道。在文学理论和文艺批评上，德里达也坚持了这种哲学观。他认为：文学是一个整体，有其系统和结构，一个作品的意义由其本身的结构来决定，而不是由其他的外界因素来决定。因此，他反对在作者的生平著作及有关的社会历史中去寻找作品的意义。同时，他认为作品的结构是一个内在的框架，对结构的分析可以发现作品的新意义。任何个别作品都没有独立稳定的存在，其意义取决于整体结构，而这个整体无论从空间说还是从时间说都是无限的，所以文学信码的译解工作将是一个含混的、无限推迟的过程。(引自马驰著：《叛逆的谋杀者》)

　　解构主义这种同样的感受焦虑，正是表现主义艺术所表达的。其实，在西方意识中，所谓表现主义和存在主义是在不同层面展示了人类精神和处境相同的东西。存在主义倾向于本体论的思辨和追问，表现主义从情绪、感觉上进行表达。我们可在萨特的系列小说或珂珂希卡的绘画，甚至早推到蒙克和郁特里罗的忧郁与惶惑感觉到，这种通过感觉展示人类灵魂活力的情感形式，正是作为感性人性所固有的天性。在巴洛克和哥特

式的变形中，我们已见到一种表达人的这种感性的表现主义的早期形式。R·S·弗内斯在其《表现主义》一书写道：

这并不仅仅表现为人们感到缺乏一种更为"现代"的思想和情感方式，因为自然主义者曾经以他们的现代性而自豪；问题是在艺术似乎已陷入绝境，需要新的激情，新的悲怆，毫不顾及模仿地表达主观幻想、表达对人类生活，对受到无情的机械、残酷的城市碾压的人的关注，这种关注其主张强烈的程度远甚过自然主义者对社会的描述。与此同时，强调内部视野，强调创造力，最重要的是强调想像，这都矗立了象征主义者对灵魂的崇拜。这是一种新趋势：更富有生机的情感，更强有力的描述受到推崇，一种发自内部的创造，一种强烈的主观性毫不犹豫地摧毁着传统的现实画面以便使表现更有力量。（R·S·弗内斯著，艾晓明译：《表现主义》，第 4 页）

这就是西方艺术中表现主义的"现代性"。"现代性"内涵是有地区区别的，英、美、北欧与南欧的现代性就有区别。（参见马·布雷德伯里、詹·麦克法兰编著，胡家蛮等译：《现代主义》，第 30 - 31 页）

我们认为，表现主义已是一种"解构"的艺术，这种对表现形式追求和对人的灵魂关注的矛盾我们同样可以在珂珂希卡、劳申柏克身上见到；这种风格近似于康定斯基的风格，更近似"青骑士"和"桥社"的风格。正如贡布里希认为：艺术在某种程度上是"抽象"之物，素描的线条就是抽象的。凡·高的那些素描表达的都是主观的理解。（参见 E·H·贡布里希：《木马沉思录——艺术理论文集》，第 2 页）

解构作品隐含有不同的矛盾困惑：语言能指的独立与表意的矛盾；故事叙述整合意识与故事解构成碎片的矛盾，说到底是文与质的矛盾，内容的表达意图与形式要求独立的矛盾。这种（绘画）建筑方式的行为（操作）我们可以在解构作品中，见到它们突出叙事和一种松散的、偶然随意的修辞策略，以期从形式上解救艺术。"偶然随意"是表现主义、超现实艺术、达达艺术、偶发行为解构者艺术的共有特点，相对于"中心"与"逻辑"，人的意志在无意识中渴求解放，身体在无意识层面上凸现。在写作中这种特性生成了一种"陌生化"的修辞风格，即

"身体"凸现创造的某种"差异"性。身体的出现意即"在场"，从而书写具有了一种"行为"意味，一种"当下"的存在体验。虽然身体只是在一种"心理时空"中"走动"，但幻想的主体却因而有了一个位置。

解构的建筑作品中见到如下的情景：形式冲动与根深蒂固的意义追求的矛盾杂陈在作品中。比如艾森曼、李普斯金、哈迪特、盖里、屈米、库哈斯、布洛克等人作品中就表现出了这种矛盾与冲突。但是，有一个"中介"把各种空间形式联系在我们可以看得见的画面上，这个"中介"就是它们都不把历史与人类生活看作是具有连续性的，或不把历史看作是逻辑上必然的发展，艺术和紧迫的现在(Being)交织在一起。解构主义作品往往与现实主义和自然主义作品不同，它们不是根据历史或故事中历史时间的连续性或性格发展的连续性来安排；它们倾向于在一种绘画式的空间或通过各个意识层面上的努力，力求得到隐喻或形式的力量。我们解构作品成为丧失了意义的没有代表任何意指功能的"能指"，一种空洞的"符码"；然而当建筑师将其版印在纸上，却能布置成一个能指的狂欢式的泡沫空间。

解构建筑有多重含义：

①能指化：凸现了能指的独立性和扩散性，消解意义与深度模式的后现代性；

②文化批判：对传统书写文化的意指内涵的反思与怀疑；

③过程化：设计制作本身的过程就有"概念艺术"的含义，即一种"操作"意义与"行为"意义；

④荒诞性：你似乎走进了一个"文字的"空间却感受不到其意义，你进入了一个荒谬尴尬的境地；

⑤存在性：在寻找不到意义的同时，你只能把自己的"投射"转回到自身，进行对自己存在价值的思考。作品是"叙事的能指化"。

在西方现代艺术史上，康定斯基、塔皮埃斯、德·库宁、波洛克等抽象表现主义大师的绘画事实上就是有这种"播散"性质。他们把绘画进而阐释变成一种无边无限的"播散"。这种能指化的"播散"是解构者叙事的特征，是冥冥之中一种整体性的感受，在罗兰·巴尔特和雅克·德里达等理论影响下进行的叙述语言变革。这种变革的语言学叙述最明显特征是"瓦

解"与"崩塌"状态，尤如李普斯金、屈米、海扎克的建筑时空，相对于形而上学逻辑的叙述规则 0、1、2、3、4、5……或 5、4、3、2、1、0，这种播散的图式则是：1 2 4 7 8 或 2 3 5 6 9 等等，成为现代爵士乐混声混响的不和谐音乐，甚至是"具体音乐"或"噪声"、"喧闹"的无意识状态。在流行与摇滚音乐会上突出表现了这种"身体"表情的无意识、"反英雄"的颤抖的状态，这是一种"解构"状态。

我们可以看到在整个解构叙事中或多或少感受到一些富有诗意的隐喻、一些漂浮偏离的能指碎片。在解构叙事中，几乎没有什么故事情节与人物，而文本只是些拼贴的画面碎片，一种"漫游"。叙述时间消隐后，叙述成了一种共时性空间的弥漫状态，一种梦幻飘浮的画面，能指与所指关系松散零碎。俄国形式主义文论认为：一部作品的文学性，从某种意义上说就是陌生化，就像杨·穆卡罗夫斯基所描述的那样，是由"陈述的最大限度前置化"（foregrounding）（参见 M·H·艾布拉姆斯：《欧美文学术语词典》，第 305-306 页）决定的，即最大限度地突出表达的行为，言语本身的行为。"置于前面"是指把语言里的暗示性因素和逻辑关联置于"次要地位"，（参见 M·H·艾布拉姆斯：《欧美文学术语词典》，第 305-306 页）使得字词本身成为像语音符号那样的"能指"。维克多·什克洛夫斯基指出："文学前置其媒介物的主要目的是陌生化（dafa-miliarize）。"（参见 M·H·艾布拉姆斯：《欧美文学术语词典》，第 305-306 页）换而言之，文学靠打乱语言述说的一般表现方式，使得平常所认知的世界"变得陌生"，从而更新了读者已丧失了的、对语言新鲜感的接受能力，"置于前面"的手法叫"艺术策略"（artistic devices），（参见 M·H·艾布拉姆斯：《欧美文学术语词典》，第 305-306 页）主题被描写成为从普通语言过程中的"偏离"（deviations）。（参见 M·H·艾布拉姆斯：《欧美文学术语词典》，第 305-306 页）"偏离"是一种"解构"，是艾森曼在建筑设计中的常用手法，我们可看到他采用破坏故事顺序，变形和疏远故事的组成因素等方法，将故事转换成情节，目的是使注意力转向叙述的手段和方式本身，把建筑主题的虚构性明显、新奇地表现出来。把他那些琐碎飘浮的幻想和不厌其烦的感觉堆砌，用一些没有情节性、没有时间感的平面化表现出来，这些手法意在创造一种建筑的"陌生化"。

正如德里达说："中心并不是中心。围绕中心的结构的概念，它本身虽然代表着内在一致，是作为哲学或科学的认识的条件，但这只是一种自相矛盾的一致。而且矛盾中的一致向来只表示一种欲望的力量。"（雅克·德里达：《结构，符号，与人文科学话语中的嬉戏》，载王逢振编：《最新西方文论选》，第134页）既然这种脱离中心的矛盾是欲望的表现，我们可以说李普斯金设计了欲望的建筑，这是欲望存在于建筑中，从而整个叙事状态呈现出一种精神分裂和梦游感觉：散漫、冷清、恍惚。这是一种后现代解构主义倾向，是这一时代共有的特征。

追求作品的多义性，正是为了摆脱关于能指与所指的固定关系，追求一种新鲜的话语来"发现"存在的更为真切的层面。叙述有一个前提，即他承认建筑语言是寻找和发现一种更本质的"空间"。他们虚设了一个不在场的自我，以自我的不在场（absence）创设一个埃舍尔或藉里柯一样的空间，而不是时间。因为时间之于解构者只是一个叙述道具，事实上已不存在了。解构者假借时间结构建筑的名义而把时间转化成了空间，建筑师必然需要解释，特别是在作者不在场的情况下，它很可能被错误地解释或误用。建筑师同意这种"误读"，这正是建筑师的策略。学者们在研究德里达时认为：这种结构主义的总体论企图通过把现象还原为完全支配它的一种方式，来说明某种现象的整体性。但整体性概念总是与在场有关，总是形而上学或神学的概念。它使人倾向于用目的论和等级论的观点去看待结构中各成分之间的关系，把结构看作封闭的实体性存在，各个部分以一种与"差异"原理相冲突的形式附属于整体，从而排除了差异。这种整体性观念在现实中是有害的，它使思想和实践变为专断的，企图用单一的参照结构使事物处于永恒的稳定状态。这种观念在社会哲学领域内的表现，是把某个概念抬高到特权阶段的地位，如自由、权威、秩序等等。这样的概念有时被看作是所有其他概念的源泉，有时则被作为其他概念必须努力达到的目的，所以它实际上是一种中心。德里达认为，正是这种对中心的渴望，才产生了在西方形而上学史上常见的一些等级性的二元对立，如能指与所指，感性与智性，空间与时间等等。

德里达以思想作为语言游戏的角度，来对中心化的结构乃至整个西方"在场"形而上学进行消解。他指出，一旦从语言

游戏的视野来看待思想活动，把它当成各种符号的不断替换，就可达到消解的目的。语言的领域是一个无限的领域，是不可穷尽的。在这一领域的游戏中，意指的运动不断增加某种东西，不断补充所指部分的缺乏，这就带来如下的结果：首先，中心是无法确定的，因为增加的符号代换了中心的位置，并且符号处于不断增加的过程，因而根本无法确定中心；其次，整体是无法穷尽的，符号的补充运动排除了封闭性整体的可能。语言本质的性质是排除整体性的。消解封闭性的结构，这就是从结构主义走向后结构主义的标志。（王善钧：《由"结构"走向"解构"》第 247 页，厦门大学出版社，1994 年版）

建筑叙事向语言回归，语言本文本身成了一种"阅读"，一个"行为"。建筑叙述的几乎不是传统建筑的"故事"，而是一个人内心独白式的"灵魂"的痕迹，一种劳申柏克式装置与拼贴式意识流（美国先锋艺术家劳申柏克的装置用多种现成品、印刷品和人工材料拼杂成一个一个"作品"）。解构者关心的不是外部世界，而是"我"的意念和感受。完全是一维平面，共时性平面，一种抽象表现主义式的感受。在解构者建筑中，我们读到的是个体心灵的内在体验，一种沉溺于困扰的现代寓言，展示了解构艺术家们敏锐的直觉、对个体孤独的感受和想像的热情。

041

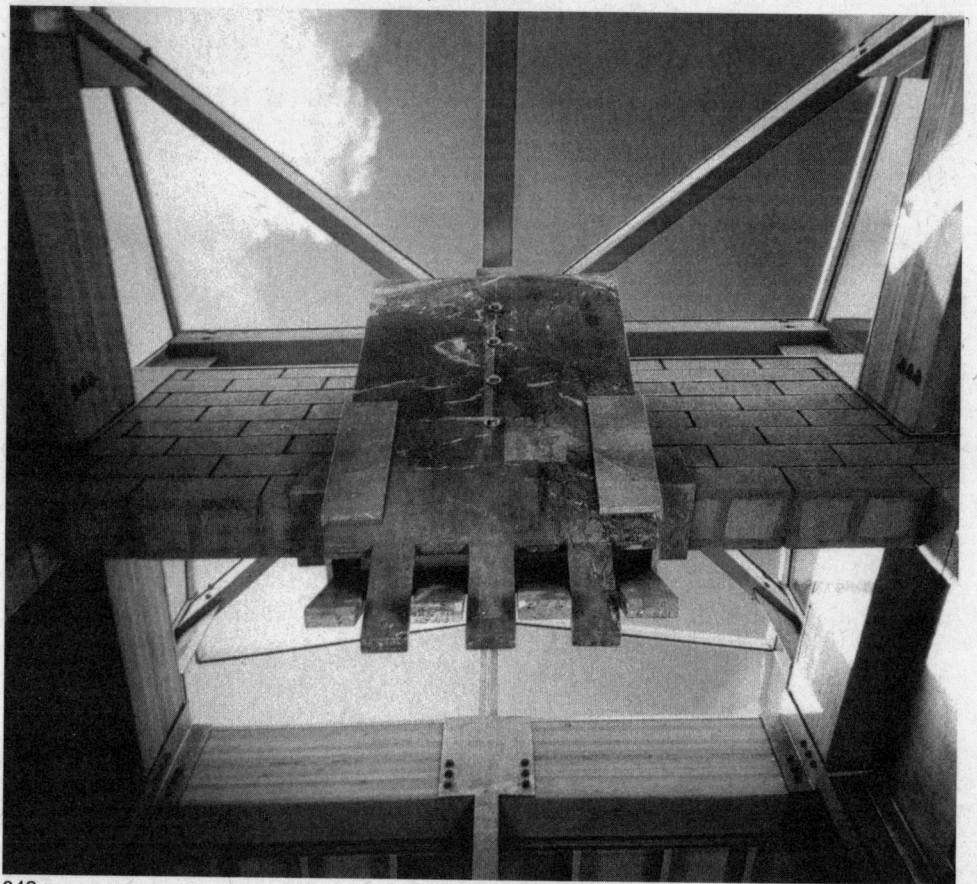

042

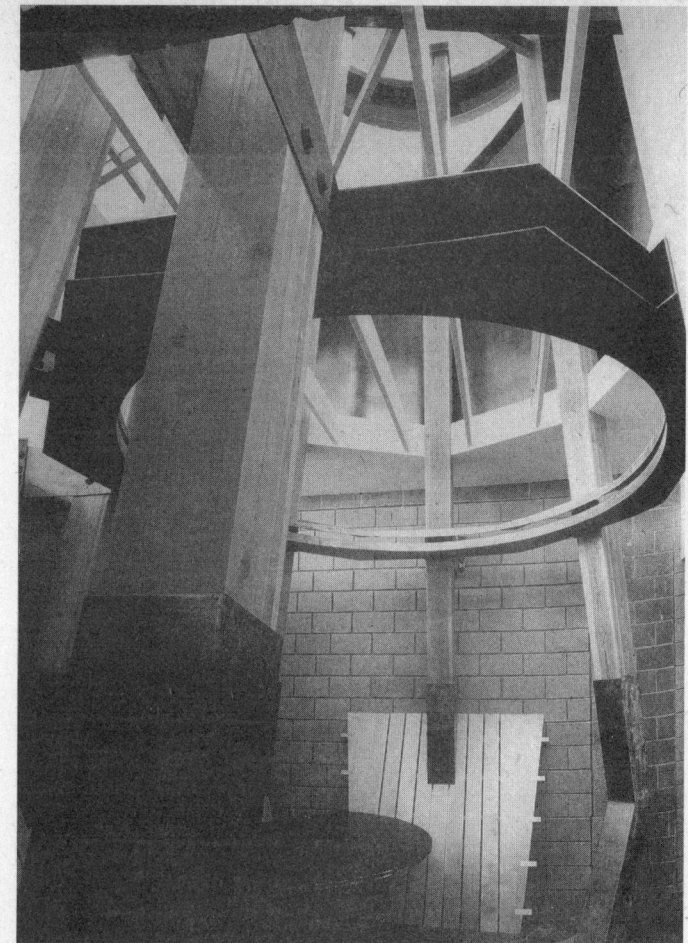

043

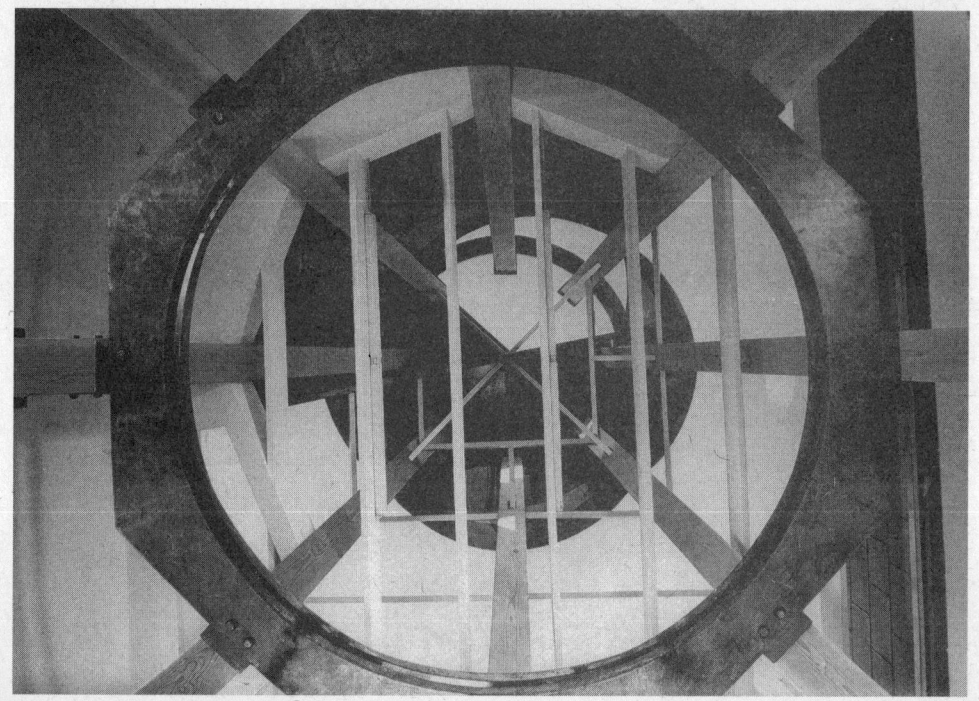

044

![045](full-page photo top)

045

045. 盖里设计的美术馆外观

 盖里的作品基本都有破碎的总体形式，对于空间本身的重视，使其建筑摆脱了国际主义建筑设计的总体性和功能性细节，具有独特的形式感和鲜明的个人特征。

046-048. 法兰克福家具馆
F·O·盖里设计

 建筑的"崩溃"的方式是通过一种分裂、错位、旋转、非中心化的句法法规，这种建筑的镜像我们可以在盖里设计的法兰克福家具馆中看到。

046

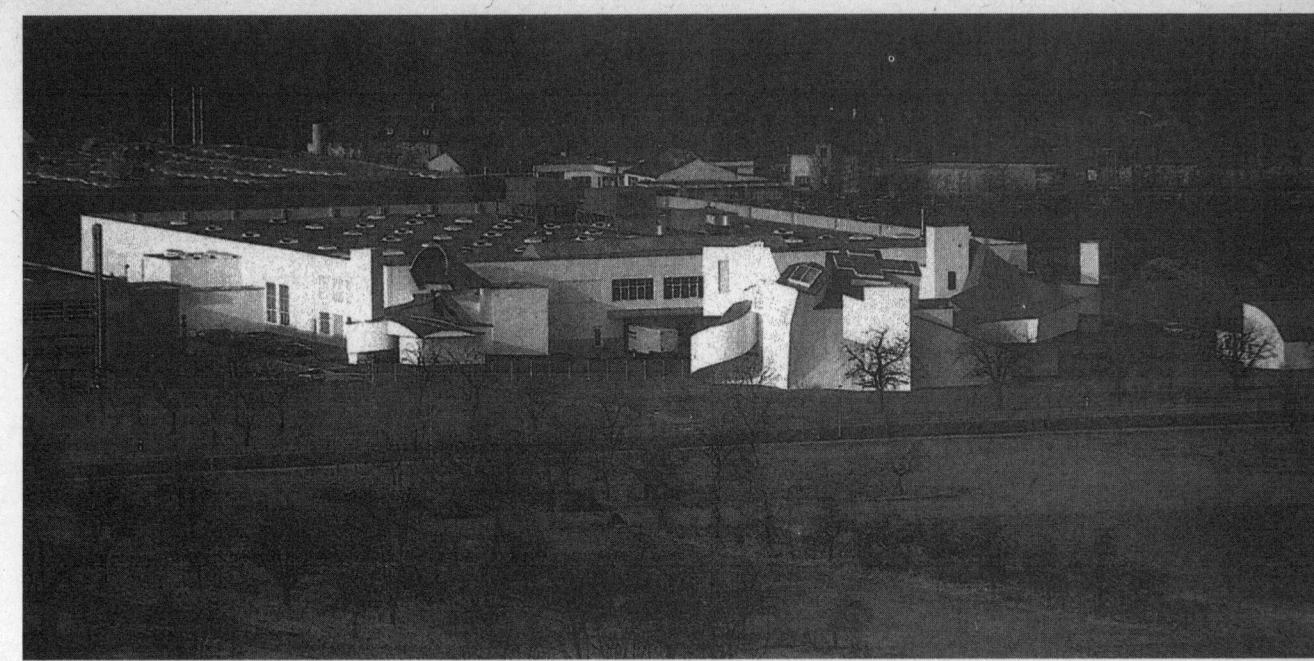

047

048

049. 斯奇兰贝尔住宅　1986—
1989年　加州布伦特征　F·O·
盖里设计

050. 毕尔巴鄂古根海姆博物馆
展厅室内　F·O·盖里设计
　　内部由钢架支撑，形成流
动弯曲的线条，从而把时间性
和空间性联系起来。

051. 奇亚特／德立街（加利弗
利亚　威尼斯）　1984—1991年
F·O·盖里设计

049

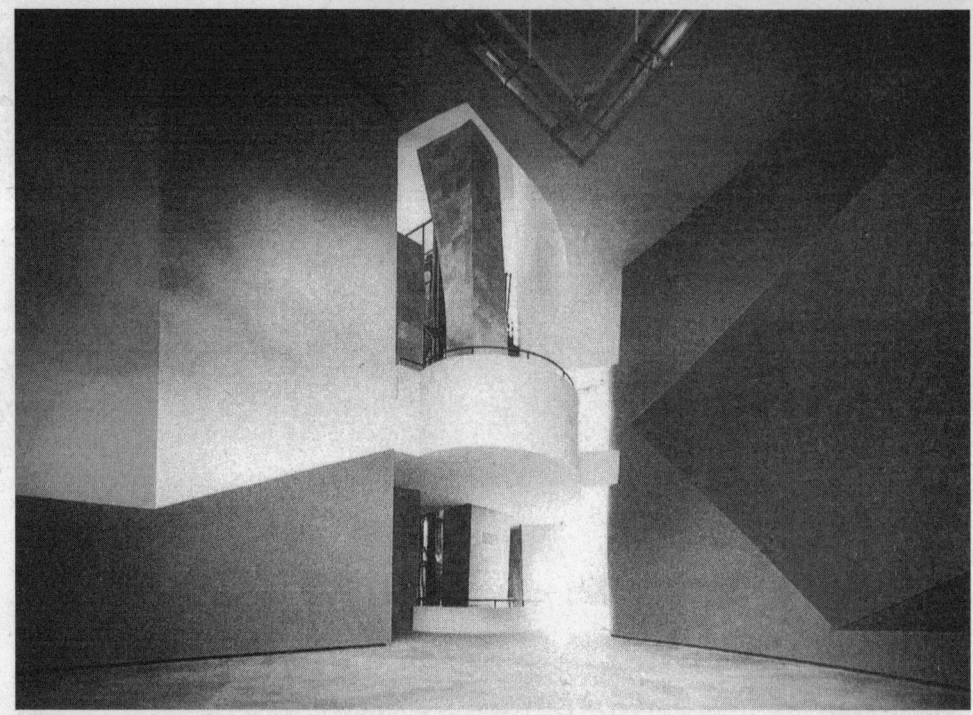

050

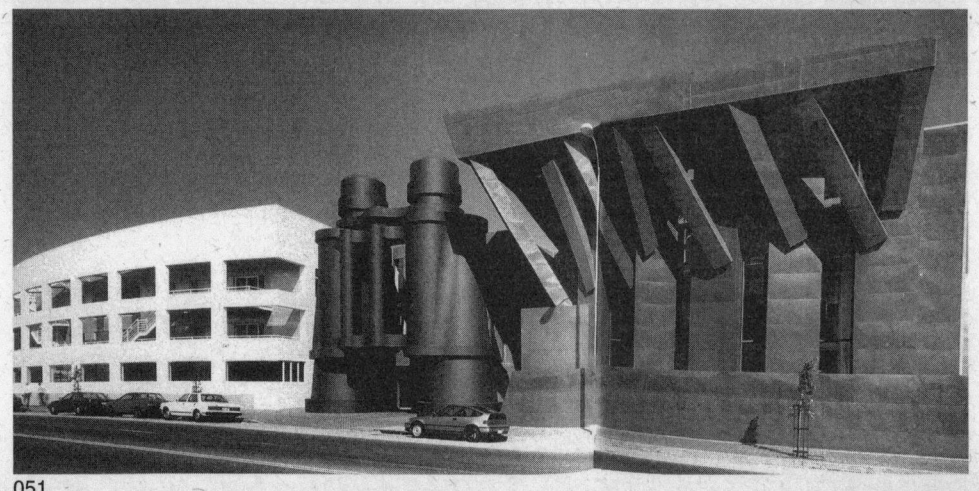

051

052

053

052-053. 法兰克福家具馆
F·O·盖里设计
　　1、2两张透视图表明从透光门进入光线的门厅—接待厅、影视厅—参观者将接受经历五十余年时间建造的建筑所包含的信息。

054

054. 沿河外观(布拉格尼德兰
大厦)　Ｆ·Ｏ·盖里设计
　　盖里的作品充分展现了建
筑的材质、色彩、体量和对材质
和体量的随心所欲。自由分割
达到了相当"偶然"与游戏地
步，但其手法其实与现代主义
形式构成有某种内在而深刻的
关联，立方体成为他们共同的
母题。盖里只不过是用了一些
局部的扭曲，使形象更复杂而
已。

055. 加州·库布市　1988—1990年
艾利克·欧文·莫斯设计
　　莫斯的建筑主结构通常是
倾斜的混凝土块，他将日常生
活中的废品、锁链、钢筋、混凝
土管等废弃材料放在醒目的位
置，赋予其新的意义和价值，表
现了工业化颓废、衰落的一面。

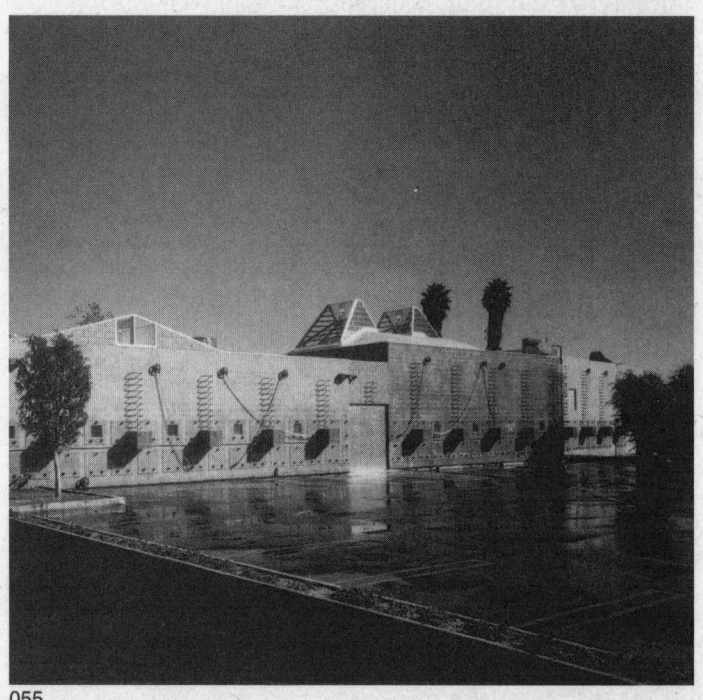

055

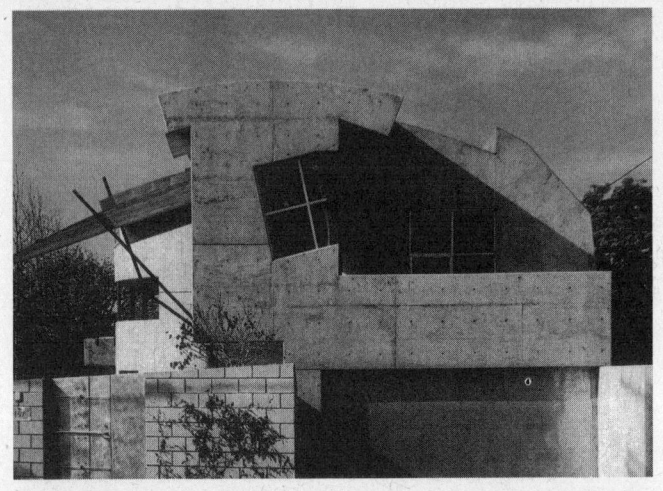

056

057

056. 劳森西部住宅（加州·洛杉矶）1988—1993年 艾利克·欧文·莫斯设计

057. 托勒多大学艺术大厦（托勒多 俄亥俄州）1990—1992年 F·O·盖里设计

解构的建筑是散点式的、缺少中心，从整体上或部分地对建筑系统进行批判，寻求中间性是解构建筑的特征之一。

058. 狄尼斯建筑 1990年 矶奇
新设计
　　矶奇新善于在现代主义与
古典主义之间寻找到一种微妙
的关系，既有现代主义的理性
特征，又有古典主义的装饰色
彩和庄严气派。

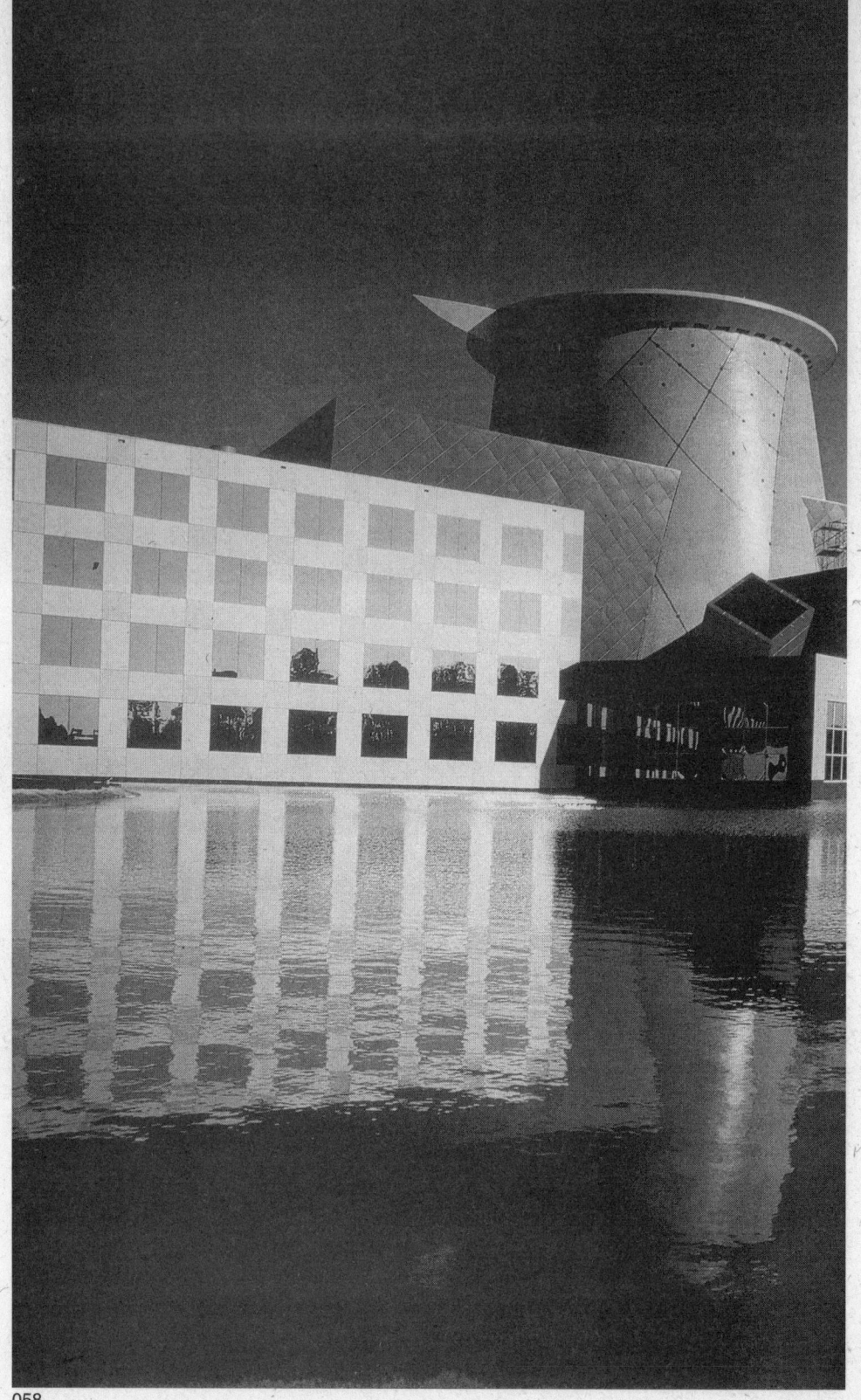

058

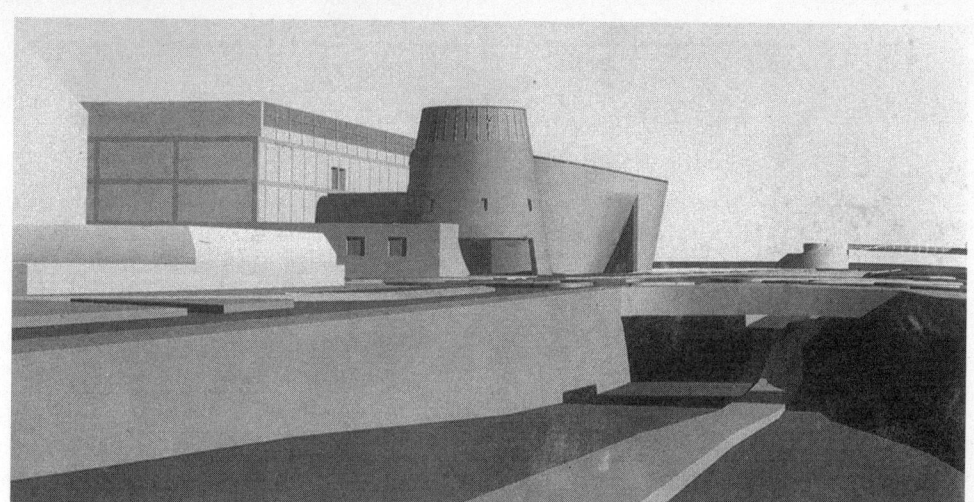

059. 斯图加特现代美术馆（德国）1990 年 矶奇新设计

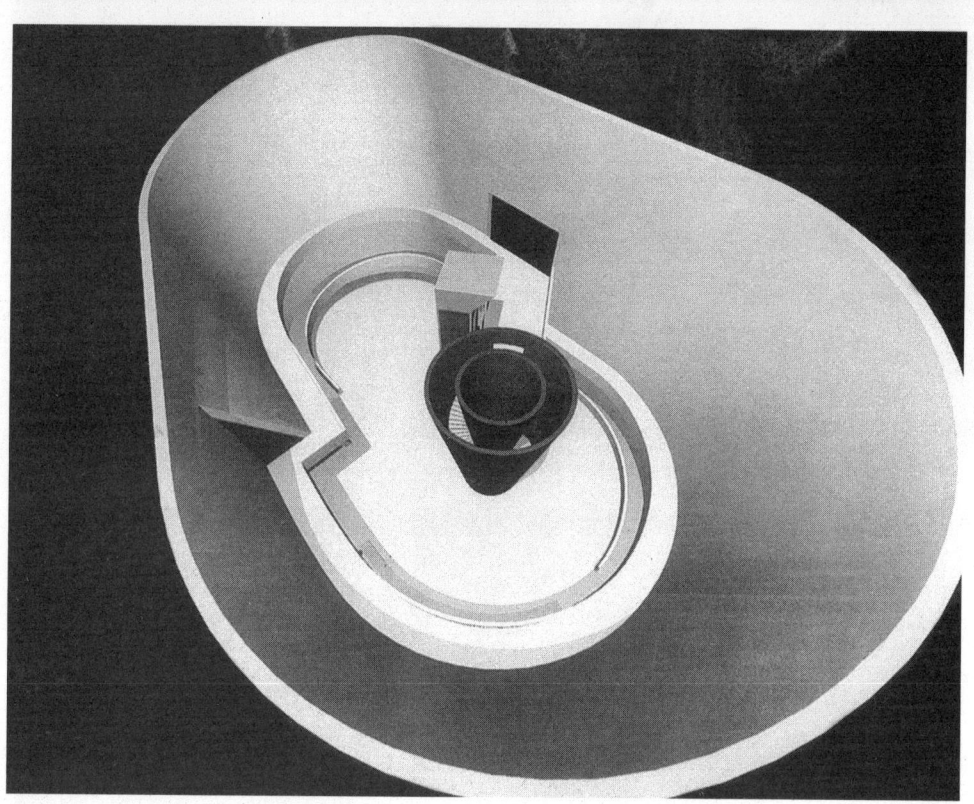

059

060

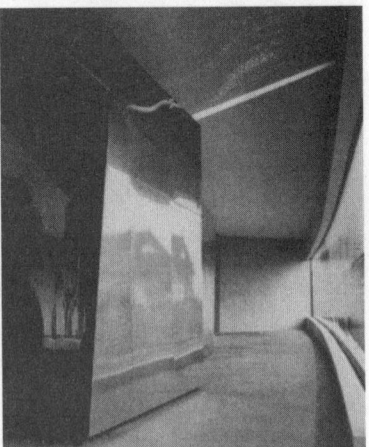

061

060—062. 车站 Z·哈迪特设计

062

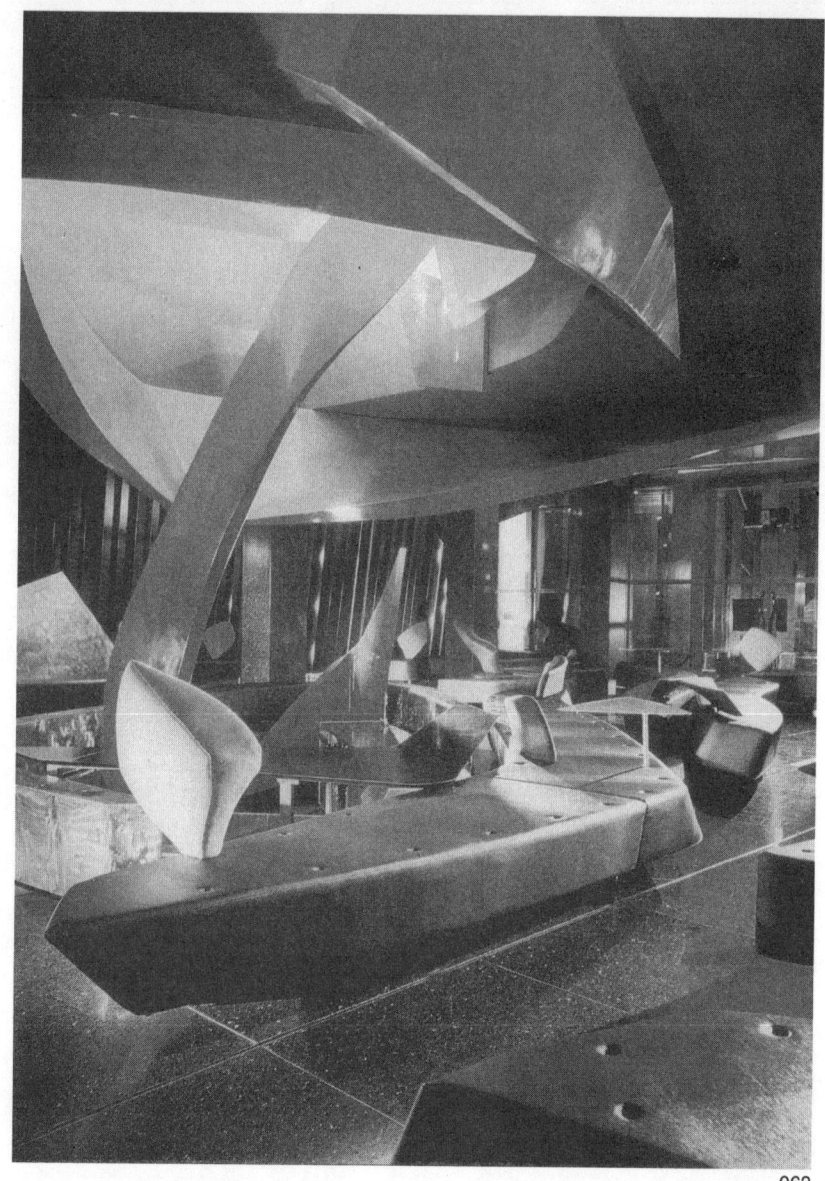

063

063—064. 酒吧　Z·哈迪特设计

065-066. 哈迪特与动态构成
（维特拉消防站门厅与消防站办
公室以及富有哲理的绘画）
Z·哈迪特设计

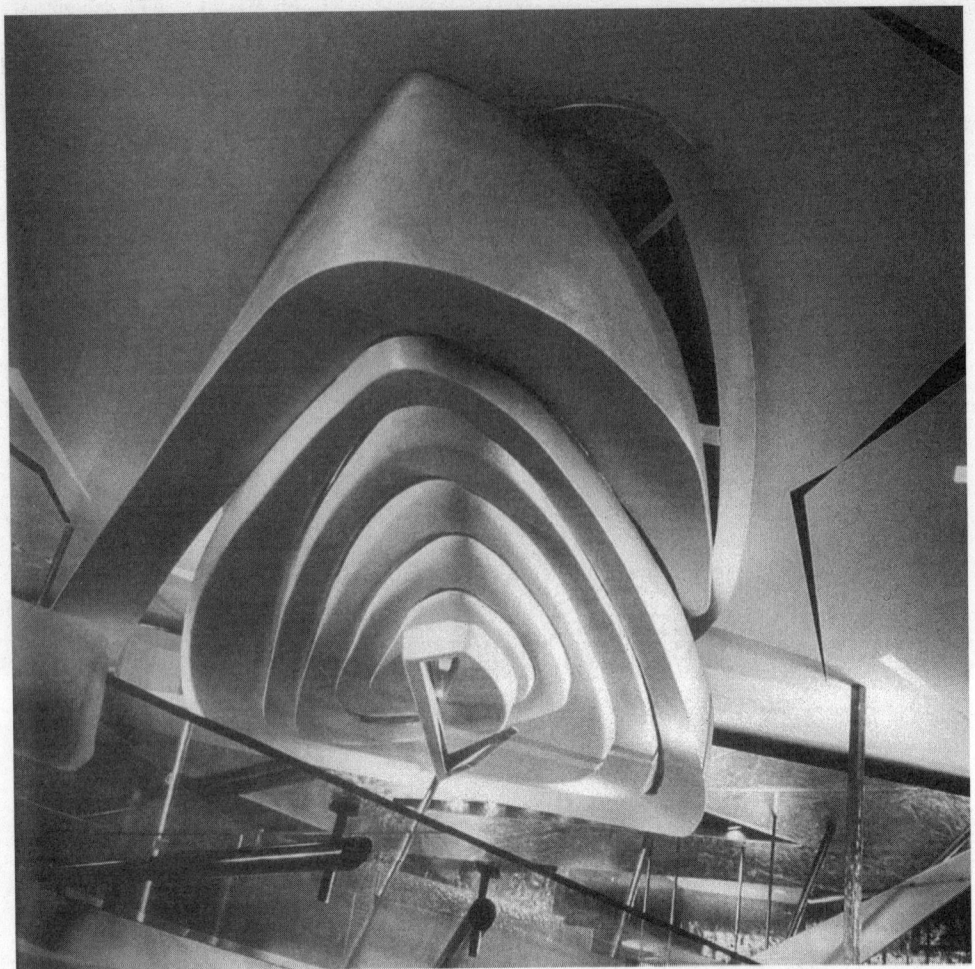

064

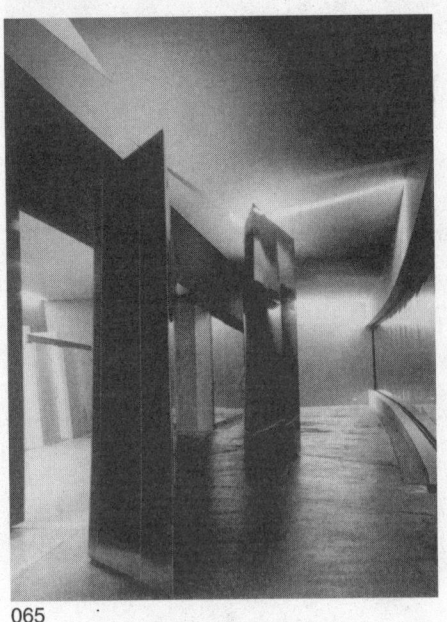

065

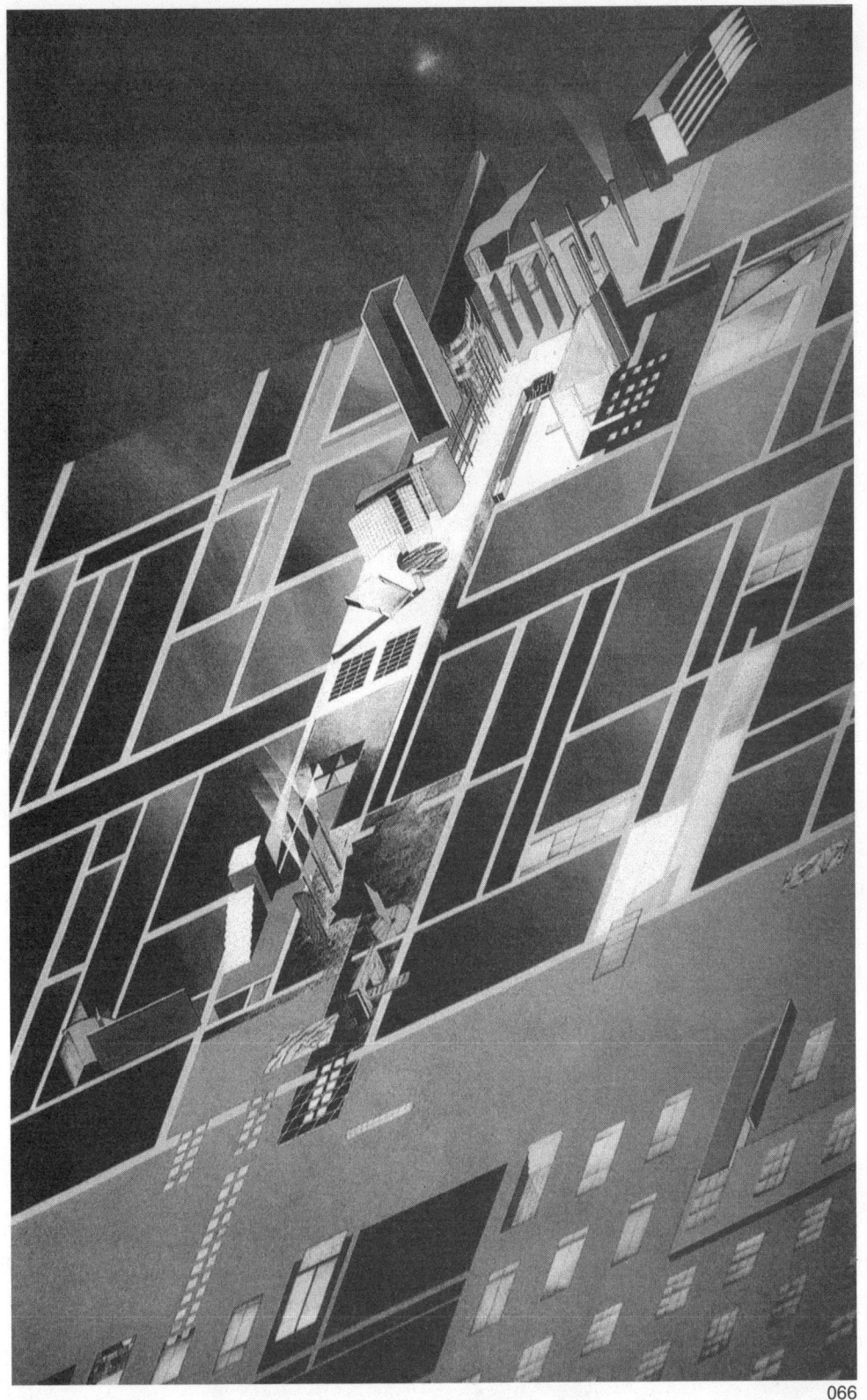

066

067. 维尔市维特拉家具工厂厂区消防站及其环境 Z·哈迪特设计

哈迪特偏爱产生失重感的构图，常以倾斜放置的画面、夸张的透视变形，故意造成建筑的运动感。该建筑物以三个相似三角形的锐角并排、重叠在一起；斜线代替了平行线、垂直线，这种穿插的斜线和零散化的形态是对结构的消解和新的阐释。

068. 南京西路大厦裙房（中国上海）KPF 设计

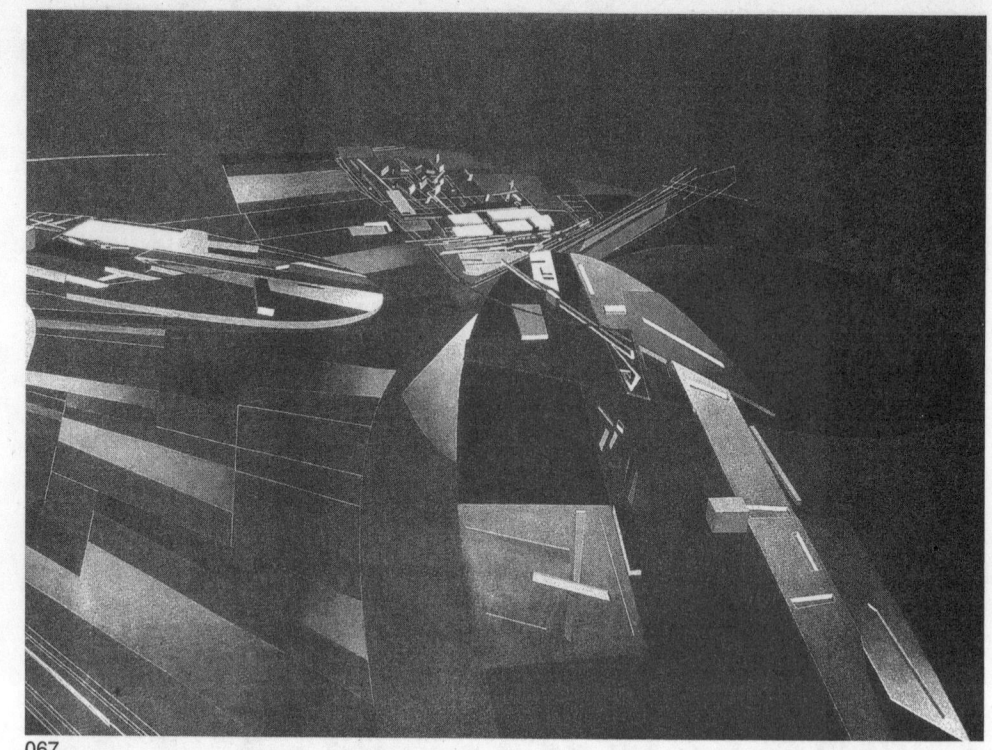

067

068

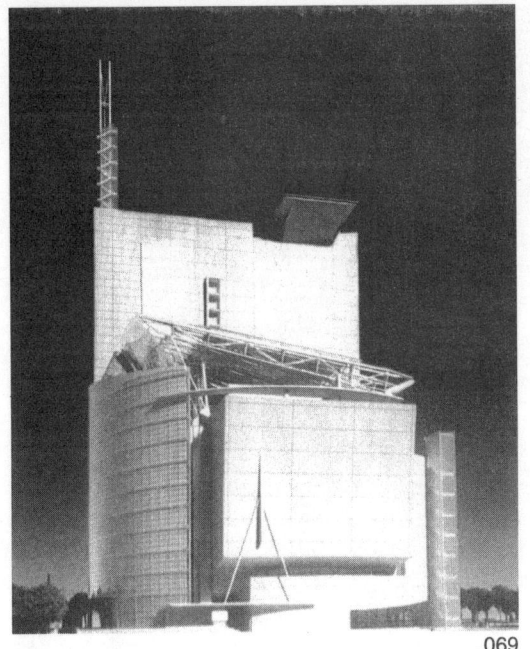

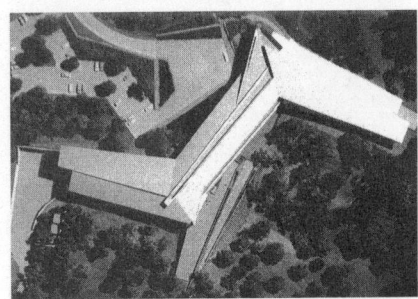

069

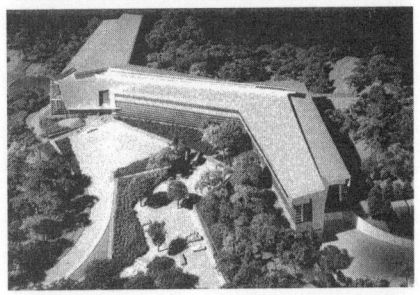

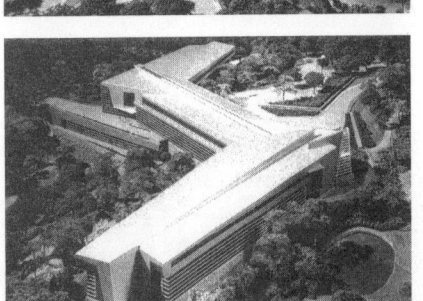

070

069. Seoul 广播中心竞赛方案 KPF 设计

070. IBM世界总部（美国 纽约）1995—1997年 KPF 设计

　　KPF 建筑事务所设计的建筑都具有现代主义与后现代主义风格参半的特点，其结构是现代而富于功能性，立面与顶部却又采用了一定的新古典主义的传统形式与装饰细节。从20世纪90年代开始，其设计显示出的向新现代主义靠拢的明显趋势。

071. 华盛顿大学新法学院（美国 华盛顿）1996—1999年 KPF 设计

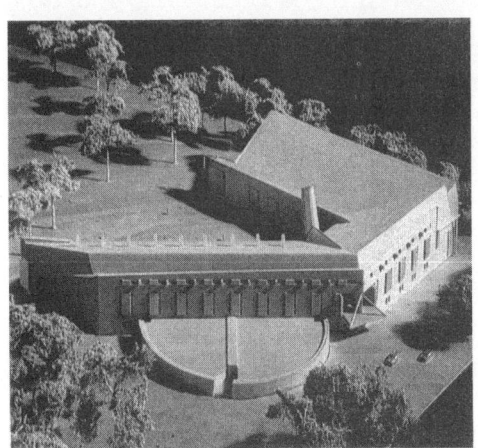

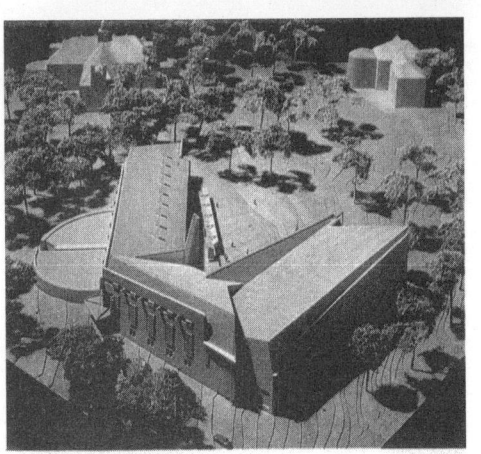

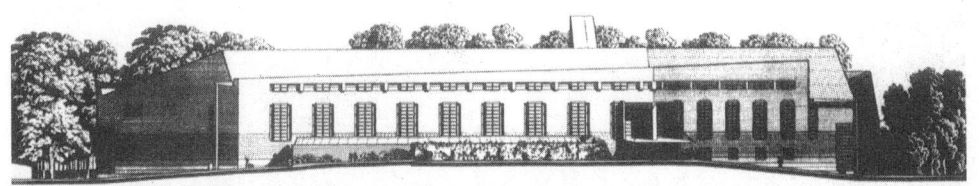

071

71

072. Radin Pavilion at Samsung 总部（地区恢复）设计方案（韩国）1995—1997年 KPF 设计

073. 27旧证券街（英国 伦敦）1992—1994年 KPF 设计

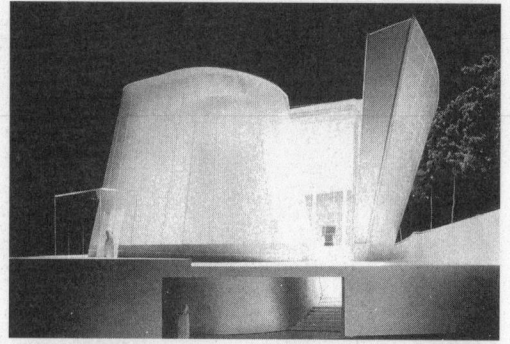

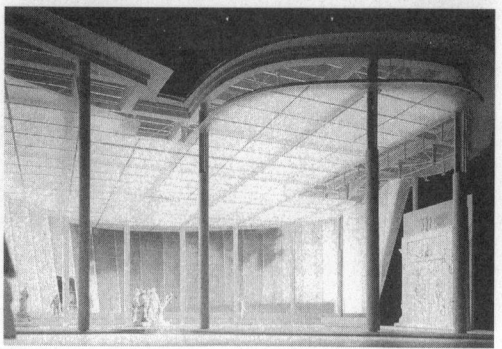

072

073

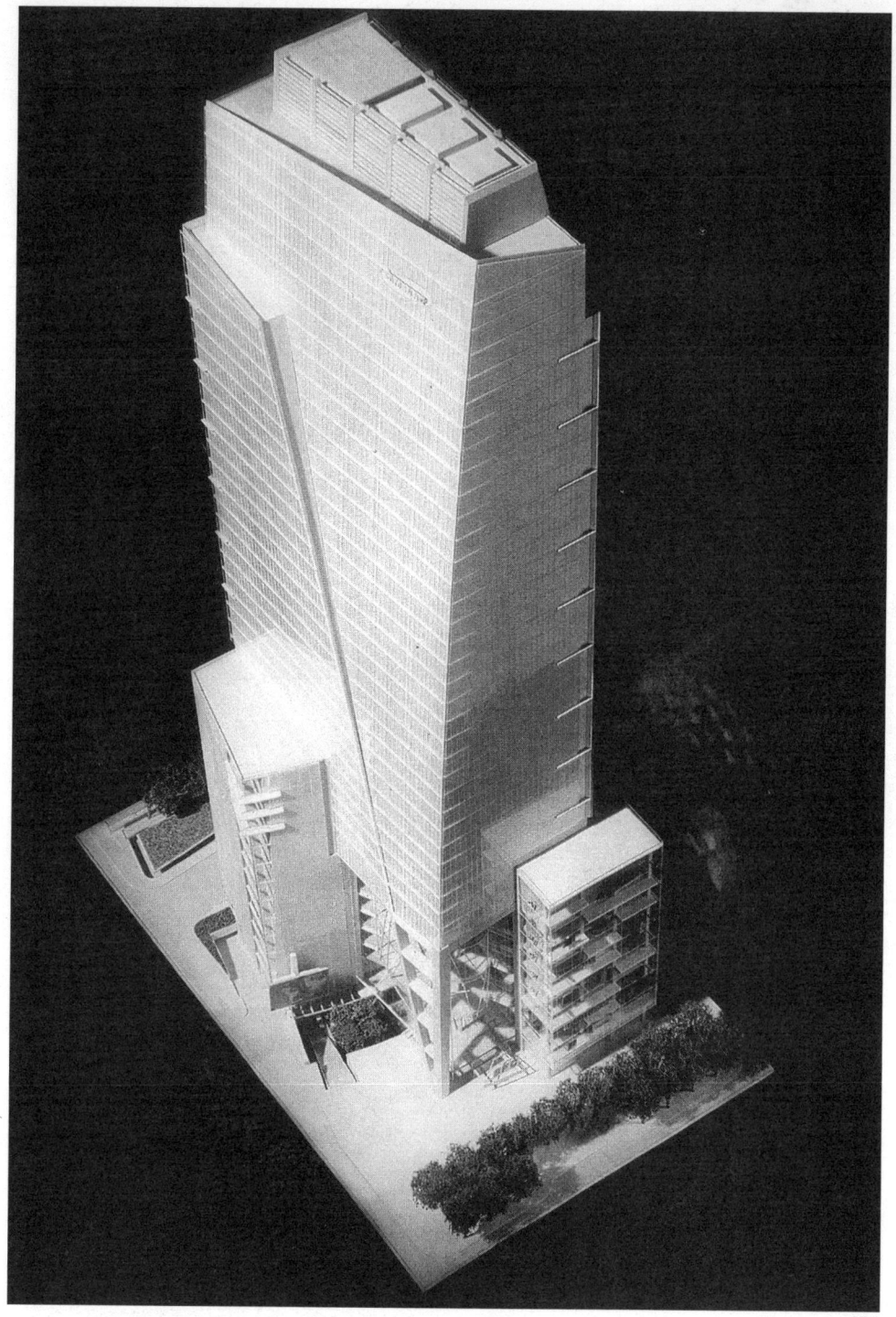

074

075

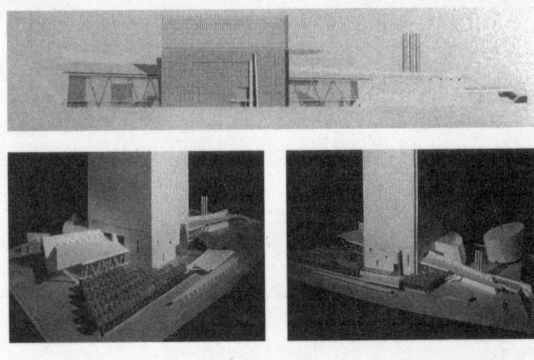

075. 典型的塞普路斯居 1994—
2000 年 KPF 设计

076. 中国上海世界金融中心裙
房 1994—2002 年 KPF 设计

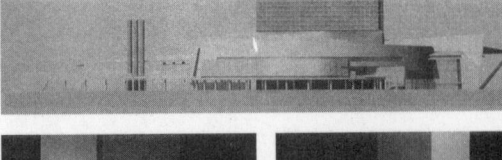

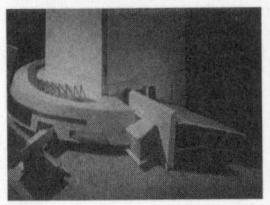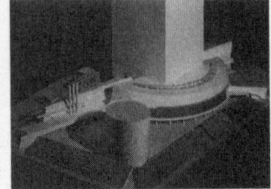

076

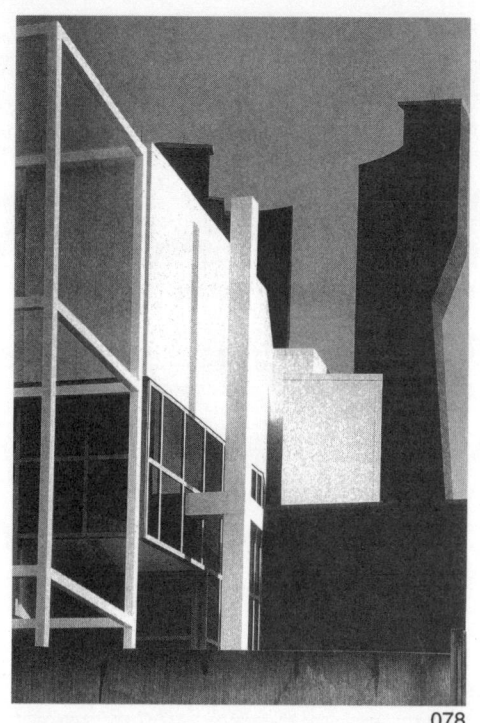

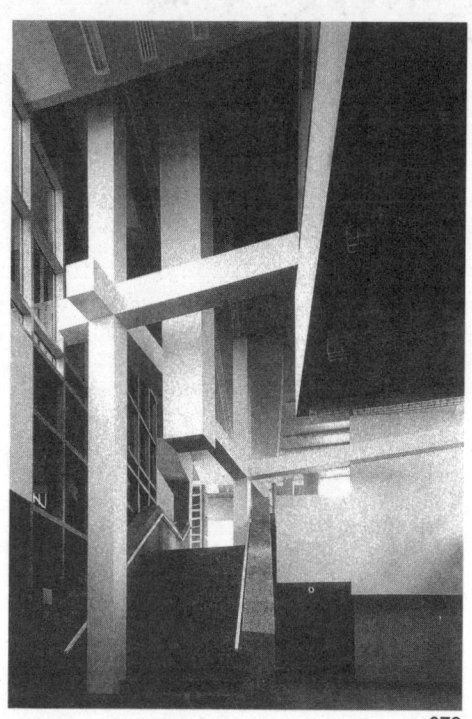

078

079

077—079.维克纳视觉艺术中心
（俄亥俄州立大学）P·艾森曼设
计

　　俄亥俄州立大学维克纳视
觉艺术中心的"分裂"，中心室
内柱已经失去了"柱"的意义，
成为一种"符号"。

077

Features of deconstructed architecture

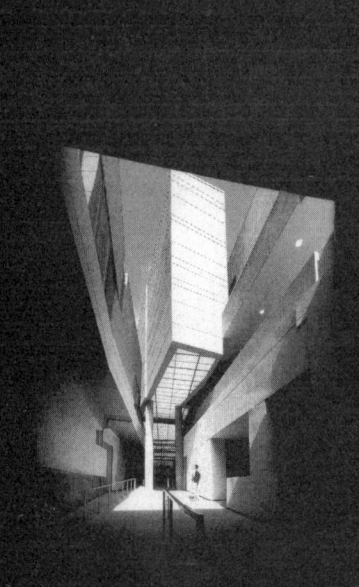

3

解 构 建 筑 特 征

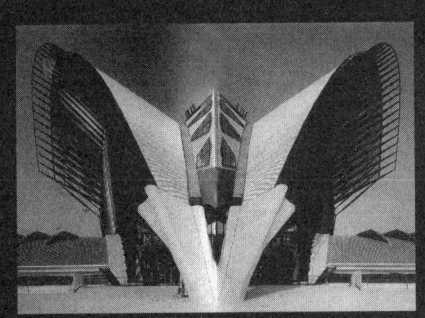

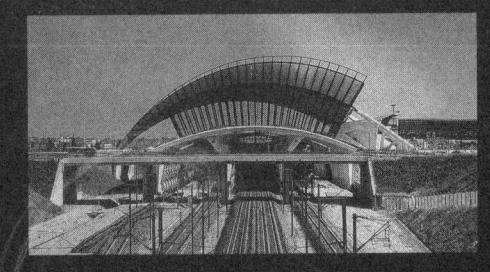

解构者创作主体，是作为具有真正现代感的自我，一个孤独的、飘零的个体生命，面对虚无，面对自我的非理性的神秘感，面对无家可归的灵魂的那个不断追问自己生存价值的人。相对于现代主义而言，他们的创作似乎更具多元庞杂性，更有风格。解构者用戏谑诗剧的方式标榜反古典文化、反理性。针对他们忘却真实人文历史的创作，他们凸现自我的真实生存状态。他们敢于面对自己生命、自己的血肉之躯，反意象、"反建筑"或反语言，要求直接用语言"还原"创作。英雄与上帝死了以后，人才出现在他自己生命的地平线上。人只有此时才感到了孤独与虚无的存在，而人只有在此时才是人自己、人也只有在此时才感到自己荒谬地、偶然地站在地上。他们要求凸现自我、表现自我，凸现语言的表征。但在人类文化史上，语言作为一种"思维方式"已被长期积淀的文化记忆、文化的集体无意识的尘秽所遮闭，从而构成了语言对存在的遮闭状态，悠久而神秘的历史时空中的能指与所指间形成了一种被海德格尔称为二元对立的形而上学的迷误。为此，解构者在语言上寻找的切入点是用德里达的解构策略，通过语言拆解能指与所指在人们观念中形成的固定搭配关系，从而解放能指。这种策略扩大了建筑意义的内涵和偶然的、超现实的阐释区域，能够更自由地、多义地进行"个人化"的体验与创作。扩大语言空间，任一个自由写作的真实灵魂游离其间，体验更为丰富的空间，通过对非理性的关注来发现自己的生命意识。此时此刻才第一次真实地发现了存在着的人，才真正直面了人、人生、人的灵魂。建筑在这时才撩开了"形而上学的迷误"，走入了一个相对而言更为"澄明"的世界。

解构者不是通过理性的思考来寻找自身的存在意义，而是通过体验去感受人的荒诞意义，其准确性、整体性、价值性基于二元价值论的"语言中心"虚构。历史的深度模式"被解构"后，解构者们的精神呈现出如下状态：由于读书杂乱加上理解混乱，所以思想不完整；他们的思想和形式是碎片式的、驳杂

多样的，不形成整一性的逻辑性；由于集体无意识等文化原因，也由于各人经历不同，他们的主体情感和文化意识在某种程度上是错位的；他们从模糊的社会性价值取向走向了仍然是模糊的艺术价值取向；"反文化"的"目标"不太明确，反传统、反乌托邦、反自我、反理想主义、反媚俗、反理性等等各说不一，有多种姿态、多种目的。自我的真正主体意识是不稳定的、模糊的、不清楚的，由此而形成他们的另一个特点：言论和行为显得浮躁。现代与后现代的双重叠加，他们既有现代主义的深度意识、终极关怀、焦灼感、神话人格、崇高感，又有后现代的平面感、碎片感，他们是人和反人的奇妙结合。

解构者艺术形成的特点：

① 通过进一步阅读与对 bite 空间的体验逐渐建立了一种文化视野，开始面对自我、生存的"当下状态"，开始意识到自我的身份问题；

② 通过建立起来的"自我"再去阅读生活；

③ 逐渐有了自己的思想，但这些思想仍然依赖于对生存的感受；

④ 解构艺术家文化精神的"自我"，不是一个真实的自我，它与真实的自我有不同程度的错位。这种文化自我经常游离于"自我"与"阅读"之间，是一个梦游者、徘徊者，经常处于"影响的焦虑"之中；

⑤ 对体制文化或旧形式有某种不满，但又未能有较成熟的自己的新形式，于是借用了破坏的思想与形式。随着自我的逐渐成熟，又感到借用的思想和形式对起初的自己某种程序的遮闭。他们的选择是：要么开始寻找真正的自我(往往回到历史中去寻找)，要么陷入虚无；

⑥ 解构者艺术的试验者感到真正对"体制"文化进行最彻底、最有力解构的，不是先锋，而是商业大潮，为此他们感到某种程度的疲软；

⑦ 作为文化人，解构者们被零部件夹在多种文化之间。他们对嬉皮士、波普、流行艺术、民间手工艺、超验主义表示了相当的亲和感；

⑧ 作为创作家，他们从理论上了解较少，经常只通过传媒从感性角度去了解；

⑨ 90 年代解构者艺术家都共同感到了在经历了寻找之

后，反而丧失了自我，他们从"乌托邦"逃出后，又迷失在后现代的阴影之中，他们的自我身份不但未被确证，反而被遮闭；

⑩一旦得到公众的默许，他们的先锋形象就很快消失。二重镜像出现了，人格的替换，最后商业文化以其最大的力量入侵，在还未进入"深度"时，深度已被"平面化"。"后现代"与"商业化"结合，构成了世纪末奇妙的文化景观。

解构的存在是相对他们对抗的体制文化而言的，解构们发现对抗的目标正在消解，于是解构的姿态处于一种目标尴尬的位置上。(参见蔡翔：《英雄神话的尴尬再生》，载《今日先锋》(2)，第180页，三联书店，1994年版)

他们发现他们只是一个修辞意义的"解构"。其一是"零度写作"姿态（在诗歌上表现为"还原"、反修辞、反语言、反意象、反理性、波普化、行为化等）；其二是"差异写作"姿态（表现为解构的偏离、错位、超语言，表现为材料化、抽象化等）。两种姿态共同的目的是反叛或超越"体制文化"，前者以消隐自我、主体移置、物化自我、否定自我入手，来消解作为文化载体的自我。后一种方式是以解构或拆解作为文化载体的语言，拆除"体制"文化的意义，以此反文化、超文化、超语义、超语言。(参见周伦佑：《当代诗歌：跨越年代的言论》，载《北回归线，中国当代先锋诗人》)

诚然，不能太苛求这些探险者，解构者的使命是开创，而不是"经典化"。他们开垦的疆域自然有后来的"大部队"清理。应该看到解构者们在不同时代开垦的土地，正在转变着"公众"的视界，然而从"眼"到"心"，解构者实践已让"公众"理解并得到"认可"而视为平常了，也必然并正在改变着"公众"。当"公众"惊异于"行为"和"解构"的时候，他们已相当程度地接受了"抽象"和"变形"的"经典"，可以想见，将来有一天，公众也会"读懂"行为和实物装置。

解构的崛起反映了更为个体、更为"人本"的精神。解构代表的不是作为"集体"意识的我，而是作为"个体"的我。从这种意义上说，解构精神是"人的尊严"的延伸深化，我们不能把这种"死亡"理解为人文精神的死亡，应该理解为某种"旧的"观念的"死亡"，而"崩溃"则是任何艺术都有的过程。解构不是"崩溃"而是形式确立后的转移，它们开创的形式进

一步在创作中得到"经典"化，艺术史上大多数新形式都是在某种"解构"之后建立的，所以本书认为所谓"崩溃"的说法都带有某种程度的片面和偏激。因为一部艺术史是一部生命史，是活的、变动的，对解构的理解不能把它"经典"或僵化。解构本质上是一个"过程"，一人在时间中不停地"动"的概念。

面对解构作品，我们并未得到理论上作出的清晰的界定，"解构"这个概念在理论上似乎总是闪烁不定，众说纷纭。但应该看到，解构艺术喻示了对人的更进一步的"解放"。不只是观念上的解放，而且包括"身体"的解放。艺术上的解构精神意味着社会改革的先锋精神，这是一种"人格"，即追求自由，恰如马克思所说："人的一切感觉和特性的彻底解放。"（《马克思恩格斯全集》，第 42 卷，第 124 页）由此建筑创作进入了一个更为广阔的空间，在这个空间中，差异与偏离的向度是无限的。在建筑上，从古典建筑形式，光的感受到对建筑的"体验"，平面设计不再是一种功能分割，而是一个自我意识的身体进入一个"诗学的"空间的"阅读过程"，一个诗的叙述过程。从某种意义上说，解构建筑存在着文学的叙事性特征，阐述着文学的意义和诗性，它们共同通过"过程"呈现时间中的身体。通过身体进入时间，而连绵的时间是自由无限的，可通过身体从现在到过去，到将来，把将来和过去粘连。从另一种角度，我们又可见到，建筑通过具体的"词"的形象在构造着类似装置的形象。这种构筑类似一个行为、一个虚构、一个"绘画"过程，"身体"在构筑中呈现。建筑则是用"偏离"、"隐喻"、"过程"（时间）、"符号"、"差异"的方法把能指（Signifier）和所指（Signified）距离扩大。我们看到一种"形式"的绝望和形式的寻找。困惑的解构采用了一种"新"的形式，对完成了的陈旧形式进行"颠覆"与"破坏"，用线去破坏陈旧的象征性形象，这个行为标识着身体渴望的出现。意义的扩充、能指的突现、对能指与所指关系的拆解，这是一种解构意识的冲动。

应该看到，解构者形式实验的过程，拓展了艺术语言，进入了一个更高一级艺术的体验与理解，但由于文化土壤与背景、整体性文化素质的差异，使他们的实验陷入了一种无读者、无观众的困惑，面临着时代"解构者"的寂寞。解构者从

心理、灵魂、人格、情感诸方面与他们的前辈有着巨大差异。解构者已从过去的乌托邦走向自我意识，开始直面存在的"当下状况"，开始作为一个孤独的、焦虑的人而活着。在艺术方面，经过"解构"活动，已更进一步走向对人的更深一层本质的拓展，更真实地反映了人的生存处境。这是一次规模最大的后现代化运动。毫无疑问，这种"后现代化"的发展趋势已不以任何人的意志为转移。虽然，从文化史角度对这次"解构者"实验作价值评判还为时尚早，但对这次运动的具体艺术层面上作具体的描述还是有价值的，因为它毕竟反映了解构者们在这一历史过程中的艰难探索与生存感受。

醒悟总是并生着幻灭。解构者实验者从一种无意识的"群体意识"、"文化记忆"和"文化心理结构"中走了出来，"一无所有"。正是这种心灵深处的醒悟，也带给了他们心灵深处的孤独、迷惘与幻灭。而正是这个解构中"认识自我"的"个人化"，他们在一夜之间被永恒地放逐了。他们变成了漂泊者，寻找精神家园的人。不论是文学或是艺术，都显示了存在的人在人生历程中寻找着生存的意义。不管什么形式的背后都站着一个人的影子，在这个层面上，文学与艺术是统一的，区别只是外在的形式。建筑艺术只是作为一种手法的艺术而存在。艺术与生活是不同的两个世界，虽然自古以来二者互相渗透甚至重叠，但二者是不能混淆的。曾经有人说过，有两类艺术家：一种是用生命创作，一种是用手法创作，前者如凡·高等，后者如毕加索，以及我们今天见到的许多解构主义者。虽然我们崇尚前者，但也承认后者的价值。前者把生活与艺术混在一起，用生命的火燃烧艺术，后者认清楚了生活与艺术的区别，用智慧去创造一个自足的艺术世界。面对今天解构实验种类繁多的手法，我们呼唤生命燃烧的艺术。

有学者认为，解构这类风格的建筑师对所谓知觉心理学（perceptual psychology）、人格心理学、精神分析中的原型（universal archetypes）和集体无意识（collective unconscious）有兴趣，大多具有以下特点：他们中有的重直觉、灵感和雕塑感；有的重网格与几何要素中衍生出的空间秩序，采用"重复"（repetition）和"间断"（interruption）的手法；有的借用波普形象、流行色彩；有的用一种非常表现主义的（或超现实主义的）即兴设计（improvisational design）进行创作，甚至在施工现场随意搭建。他

们不重城市文脉，强调作品的独立性，其作品用散落的方法插入在城市组织结构上，以"新奇"增加城市趣味，如同顽童的沙堆游戏。他们强调构造和营建工艺，与现代主义几何学有深刻的渊源关系，可把他们的"解构"描述为对现代主义"结构"的拯救。他们用现代主义最伟大的遗产——抽象的几何形式原则并加上乡土营建方式或者多角度的、"偶交"的营建工艺，构造一种活泼的、不定的、多义的、自由随机的、解放的、不稳定的、非理性的建筑感觉，使建筑如伟大的雕塑。正如现代主义伟大的天才勒·柯布希埃在朗香教堂中的"灵感"一样，手工艺也成为他们的偏好，由此而使建筑有了中世纪哥特式教堂的人性意味。由于外部形式多变，其大多数建筑内部构造就变成了锥体、棱角和晶体空间，从而使建筑的体验新奇，非逻辑而富有戏剧性，使室内的时空秩序产生了紧张、突然、迷茫、激动，其代表如盖里与孟菲斯集团的诸多作品。

与现代主义正好相反，他们以自我为中心的设计意识，强化个性、不关注城市文理与基地周边，喜好用机器、金属、铁架部件，这种风格被一些评论者描述为锈迹斑斑的"施虐狂的征状"。(沈克宁：《圣莫尼卡学派的建筑实践》，载《建筑师》，1997年，第8期) 盖里的作品充分展现了建筑的材质、色彩、体量和对材质和体量的随心所欲。自由分割达到了相当"偶然"与游戏地步，但其手法其实与现代主义形式构成有某种内在而深刻的关联，立方体成为他们共同的母题。盖里只不过是用了一些局部的扭曲，使形象更复杂而已。当然，盖里只不过是一个"玩家"，他没有艾森曼、屈米他们那种深刻的形而上学理论，"天才"往往不关心理论。盖里的曲线曲面与矩形构成了他的动感、动态的建筑形象。他先用泡膜块规定了室内"用"的空间，然后再"雕塑"外壳。另一位建筑家依斯列，他的天才是对色彩、材料(织造物、纺织品、木材拉毛水泥、粉饰、金属)和结构构造尤其敏锐。低造价材料，强调质感、肌理、细部，采用一种电影蒙太奇手法拼贴，集接了一种破裂的叙述结构，给人以精致细腻之感。依斯列是一个装置大师，他习惯于在给定的空间中用给定的材料做装置艺术。梅恩是孟菲斯集团代表者，其建筑要素是临时结构、抗震结构及节点、水平线性空间与连续(重复)、垂直轴线形成的空间。其手工艺叙述对构造、施工工艺、营造程序、活动方式尤其讲究，强调营

建活动的过程性和工业社会特性。

这些艺术家均以其各自不同的方式理解和表达了一种近似于"解构"的手法，其实这些不同的"手法"在意识上已有意无意表达了一种对建筑认识的不断深化。我们认为这种深化不但根源于场所理论，而且根源于现象学理论，其中有体验、身体、触觉、味觉、听觉等。正如有学者论述道：建筑现象学强调人们对建筑的知觉、经验和真实的感受与经历。建筑符号学认为建筑是有意义的，比如这种建筑师试图表达的，或是建筑在特定关联域中产生的意义，或是因商业、政治、社会等因素而来的象征、隐喻或联想等等。这就是说建筑表现了一种并不从建筑自身中衍化来的意义，建筑变成一种表现其他内容（意义）的工具。用符号学或结构主义理论来分析就是建筑与意义成为一种能指／所指的关系，一种对应的不可分离的关系。建筑现象学则认为如果建筑真具有意义，那么应该认识到建筑所述说的我们称之为意义的东西并不独立于它自身的"在"，它不能表达另外的意义，它的"意义"只是它自身以及人们对它位于那里的那种存在方式的一种直接的经验，这种直接的知觉经验并不与其他任何政治、社会和历史的文脉相关联。人们所经验（历）到的建筑就是此时此地的建筑和其场所自身。建筑的经验与那种由文字表达、传输的经验完全不同。在文字中，字形自身是它所呈现出来的现象，但在字构成意义的同时人们对字形自身的感受和经验却消失了，这样字形所构成的意义，将人们对字形本身的感受和经验终止了。这在文字中正好是人们所期待的，但在建筑中则不是。如果将建筑当作文字，那就会失去对建筑、场所及其构成的整体环境的真实体验和把握，而这正是建筑现象学所反对的。

其实将建筑作为一种表现某种"意义"的系统远非起自后现代，在古代和传统社会中均认为建筑象征着宇宙的秩序（即一种价值、道德、宗教和意义的系统）。西方将建筑作为一种系统的学科相对较早，但从维特鲁威起就认为建筑具有象征性。自法国建筑师杜兰（Durand）及法国大革命以来一部分建筑师开始就认为，应将建筑作为一种"无意义"的对象来对待，或至少将建筑限定在一定相对的自我参照系统中来看待，即不将建筑系统外的意义和价值系统带入。（沈克宁《建筑现象学综述》，载《建筑师》）

在否认了二元论和还原论的西方哲学传统后，把世界解构成一堆碎片就成了"本体论"方法。解构者强调了世界的"流变性"，整体包含于每一个局部之中具体的、可直感的局部。现代主义看见的是一辆整车，解构主义看到的是组合成整体的部件，可拆散、组装。"网状"的世界构成了空间的"迷宫"，也是光与影的"迷宫"。所谓"迷宫"就是人可以进入的建筑，但要迷失在里面或不能出来。这是在人生和存在的意义上讲的，一切建筑对人生而言都是一个大迷宫。卡夫卡、乔伊斯和博尔赫斯这些文学家所感受和描述的世界如同迷宫。博尔赫斯的迷宫是"一幢满是窗子但没有一扇门的圆形建筑"。博尔赫斯也把他在迷宫中的游戏比作国际象棋。那就是人生，从某种意义上说，可把建筑看成是建筑史内部的"语言"史。建筑设计一旦进入这种"语言"，建筑师的设计思维就进入了"建筑史"，正如画家经常不自觉地陷入艺术史中去，建筑师也是如此。他们从画第一张构思图就把自己的形象思维纳入了建筑史内部，不自觉地将建筑看成一个不受外界条件制约的封闭的符号体系。

建筑的意义经常取决于自身的结构。从这种意义上说，建筑事实上成为一个有"语境"的本文（text），本文永远处在建筑史的"语境"之中，这当然是就西方建筑史作为一套话语体系而言的，是一个封闭的"语言体系"。正如罗兰·巴尔特认为，本文研究的不是语句，不是意义（signification），而是表述，是意义的生产过程（significance）。把这种"原理"拿来作为阅读建筑的方法就是研究建筑是如何进行"表述"并如何"生产"意义，即建筑如何通过其"语汇"进行表述，建筑的"语汇"是什么。柱式、梁、门、窗、线角和梯步等，建筑师在"结构"这些语汇时如何使其具有意义？如何让我们从这些建筑师的"结构"中感受到意义？这个意义是建立在建筑史上的，如古希腊柱式传达给我们的意义。于是设计与体验成为了一种个人经验的语言，与作为建筑史的"语言"（一套由历史文化积淀的意义系统）共同在矛盾中产生意义。言语是建筑师个人的实验，而读者则是在建筑史给的语言系统中交换着信息，意义由此产生。"结构"既是客观的，又存在于每个人心中。而每个人作为哲学意义上的主体又是多重的，变幻不定的，具有无时无刻不在"当下"状态与经验的历史。在此种意义上，建筑已经作为一

种"叙事"而存在，建筑已成为一种"本文"。值得注意的是，建筑作为本文其意义的生产在不断进行，本文在不断地被新的主体"阅读"，在不断地创作着新的意义。本文是一个永远变化着的"主体空间"。

西方传统建筑有一种集中的空间，而解构的建筑则是"散"的，建筑不是视线的惟一中心点。就西方传统的集中建筑而言，所谓"型"的集中一直在叙述活动中，而解构的建筑则并未有一个集中的型。西方传统建筑强调中心轴线放射状系统，而解构的建筑则是散点式的、缺少中心的，最典型的作品是屈米的法国巴黎拉维莱特公园，以及盖里、李普斯金、哈迪特等的作品。总而言之，西方传统建筑给人感觉是一座座独立的"实体"；而解构的建筑则是一组或一群的"空"的互相可穿透的、"轻飘"的、欲飞的"空壳"。西方传统建筑间互相联系依靠明确的直线道路是焦点透视的；而解构的建筑则是在空间上互相连续（借景），正如前面所说，解构的建筑空间指向不是集中或向上的，而是平行的或分散的（借景）。西方传统建筑是一个理想的、精神的或哲学的场所，有明确的意指性；解构的建筑则是一个人的世俗的活动过程，是一个物质的、散文式的无明确意指的过程。总之，就建筑结构角度说，西方传统建筑多为重墙结构，墙体具有承重功能，这有可能是西方建筑独立封闭，向上发展模式形成的原因，其中包含希伯莱文化中的"上帝"意识，而解构的建筑轻便和空间横向连续，"墙"的意识并不如墙只起"间隔"作用。从光影角度看，传统建筑中的光与影是建筑立面造型要素，建筑立面造型相当重视光影效果，解构建筑的光影是渗透式的并很少从"立面"感受光线，而似乎较少考虑光影。解构建筑在动手之前，考虑的更多是"间"，而很少从建筑外部体量去考虑；而西方传统建筑则把体量视为造型要素，是一种传统"文化模式"，是艺术家的造型语言。前者的"间"是社会文化的规定性，不是视觉效果，而后者的体量则是视觉的。从某种意义上说，传统建筑平面是动线的连续，又是立面的静态，解构的建筑强调的是平面设计而传统建筑强调立面设计，解构的建筑强化一个过程，而传统西方建筑则暗示了一个静态的最佳视点。传统建筑平面空间是不连续中心空间；而解构的建筑空间、平面空间则是连续的，运动的。这是"中心形"与"线形"的区别。传统西方建筑呈现

的是整体形象，体现了几何的造型的比例，而解构的建筑呈现的更多是一个让你联想的偶然的局部。

传统西方建筑师重视"面"造型因素；而解构的建筑在处理"间"时似乎并不考虑其多"面"的因素。"间"是一种"体用"哲学的外化，最多考虑隔断，它不是一个视觉造型问题，而是一个社会文化伦理的问题。传统建筑在面所构成的体——长、宽、高、深度上少作视觉上的考虑，而是基于一种模式化的观念。建筑每一次设计都多少依靠几何形元素进行空间的"围合"，在他们的建筑设计语汇中思考的三度要素是实体、体量造型，即由块面包围的空间。传统西方建筑的"体"与解构建筑的"壳"比较而言，传统西方建筑很容易被看成是一个"体积"（正空间），体积则是由建筑形式限定的空间。解构的建筑空间明显强调了"空"的含意（负空间）。传统西方建筑的形状主要是几何语汇，方形体、球体、锥体等；而解构建筑的形状很难用这种几何形体来概括，如同一堆碎片。

总之，传统建筑更多体现了文化的整合性，是"文化的产物"；解构建筑则是更倾向于个性的产物，是个人的创造。传统建筑师在依从自己所属的文化模式（原型和集体无意识）进行构形，传统建筑构形自然也形成一种"模式化"倾向。"模式"因素表达了个体的"偶然"（非理性、直觉和潜意识因素）。就一个固定的建筑系统来看，西方建筑有其辉煌伟大的一面，但就历史发展的眼光来看，西方建筑似乎是一部批判发展、否定之否定的历史。

080. 艺术与规划学院内景（辛辛那提大学） P·艾森曼设计

辛辛那提大学的建筑设计，平面呈缓曲线状逐步上升，结构扭曲、空间相互穿插，特别强调建筑的动感，被称为"交响乐式的地震"。

081—082."旋转"、"倾斜"、"错位"与"偏离" P·艾森曼设计

"偏离"是一种"解构"，是艾森曼在建筑设计中的常用手法，他采用破坏故事顺序、变形和疏远故事的组成因素等方法，使注意力转向叙述的手段和方式本身，把建筑主题的虚构性明显、新奇地表现出来，创造一种建筑的"陌生化"。

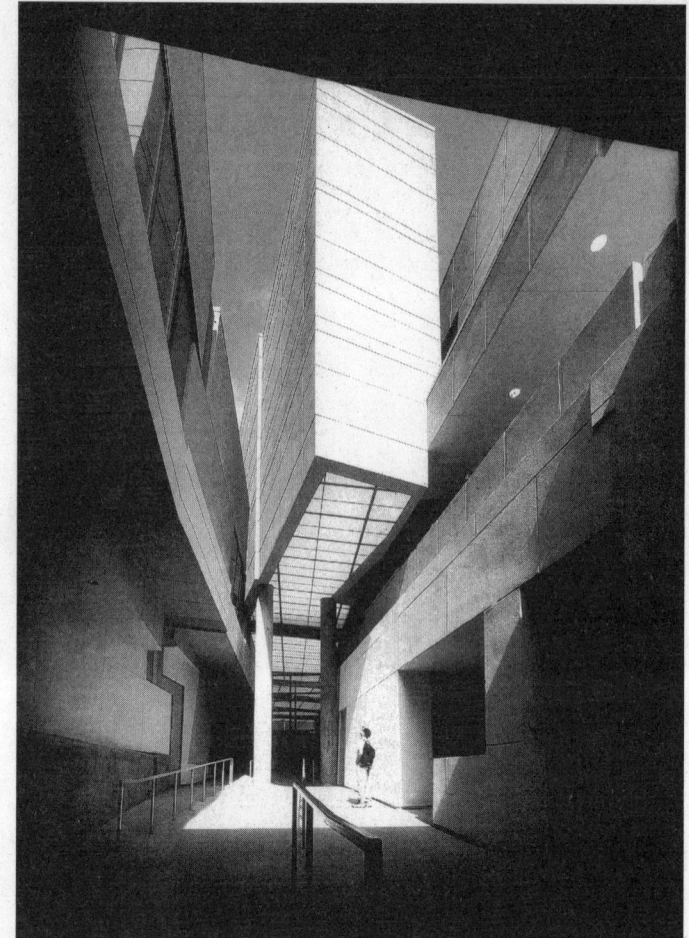

080

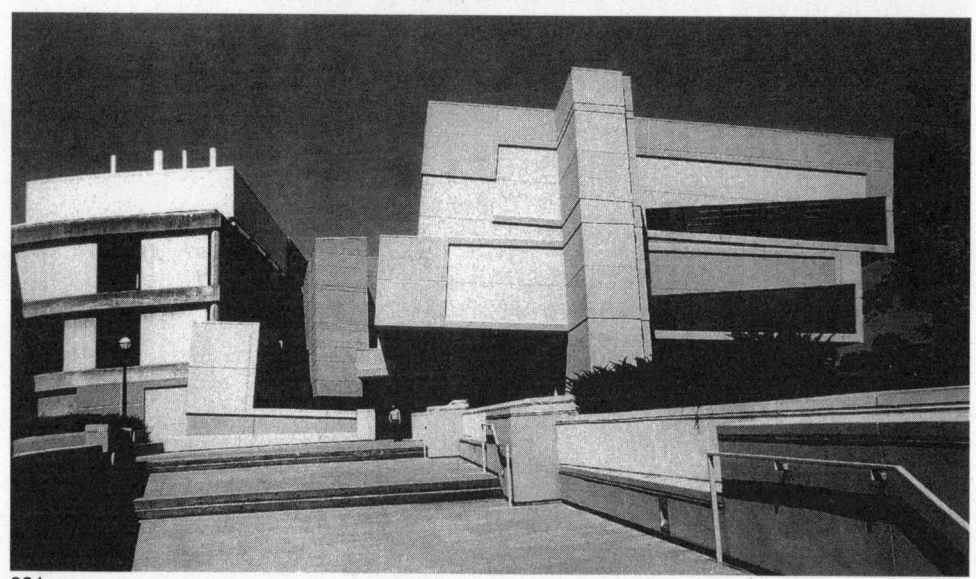

081

084

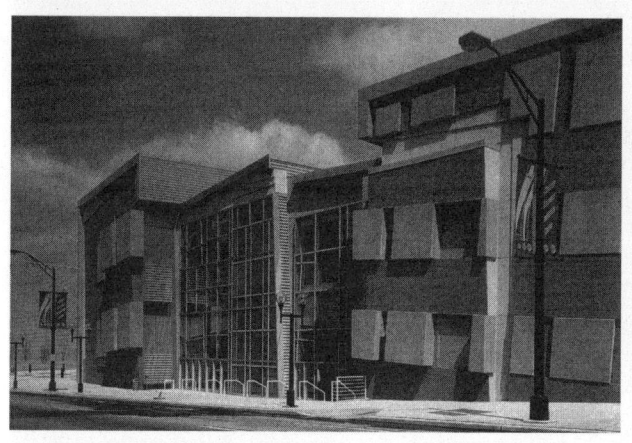

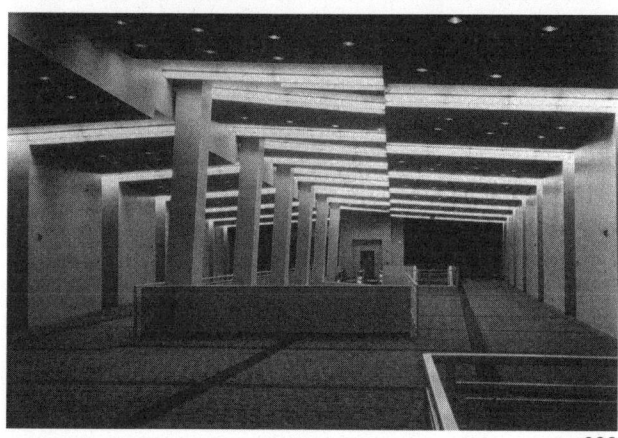

082

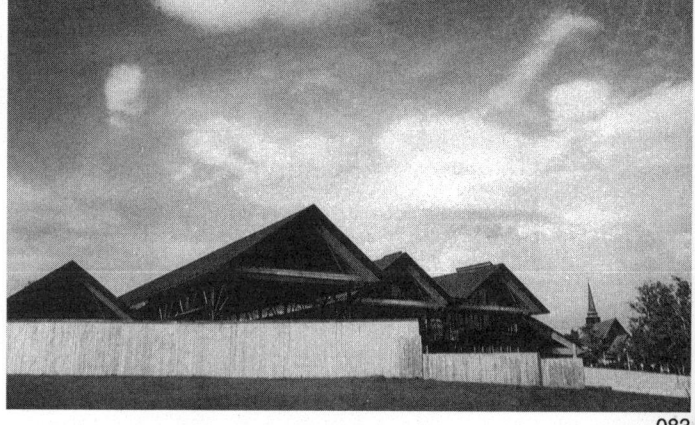

083

085.南京西路大厦(中国 上海)
1994—2002年 KPF 设计

086.地标大厦竞标大厦（韩国）
1996—2002年 KPF 设计

085

086

087. 中国上海世界金融中心方
案 1994—2002 年 KPF 设计

088. Seocho 时尚中心（韩国）
1995—1999 年 KPF 设计

087

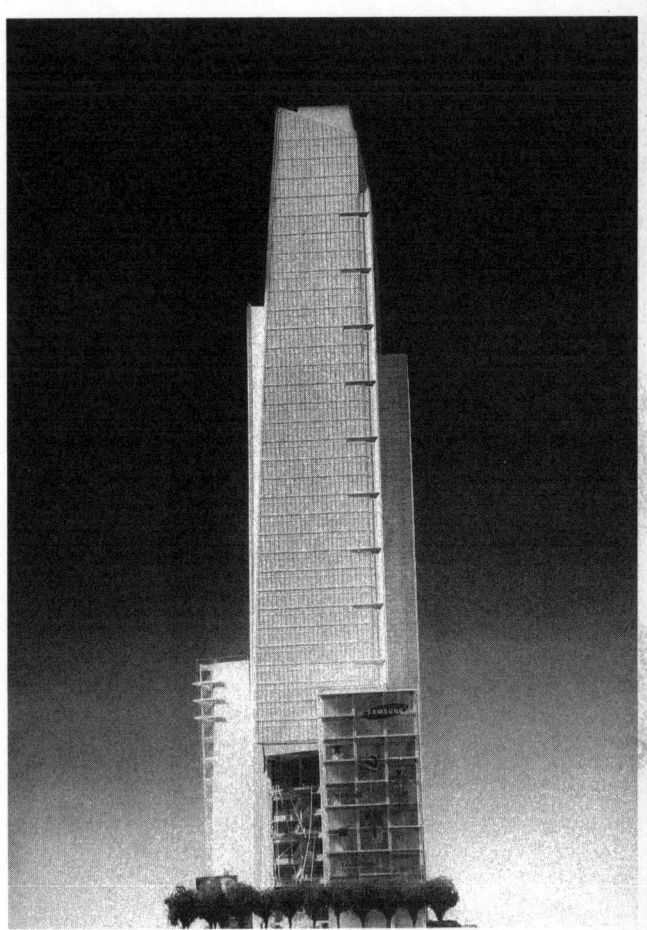

088

089. 马尼拉总部（马来西亚）
1996—2000年 KPF 设计

090—098. 里昂—沙北拉斯TGV
火车站 圣地亚哥·卡拉特拉瓦
设计

　　圣地亚哥·卡拉特拉瓦对
钢筋混凝土和钢铁架构的支撑
能力和形式进行了探索和研究，
以工程技术的角度来设计建筑，
理性的结构和具有表现特征的
形式结合紧密。

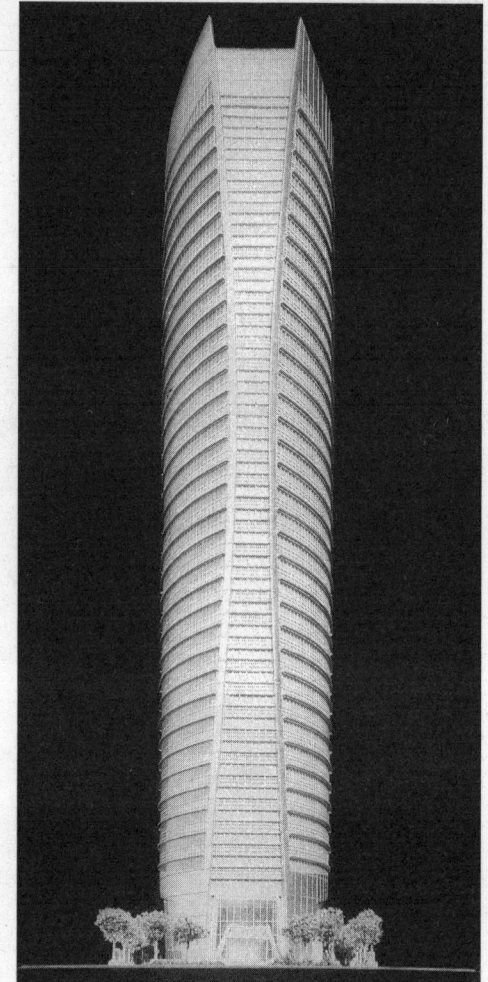

089

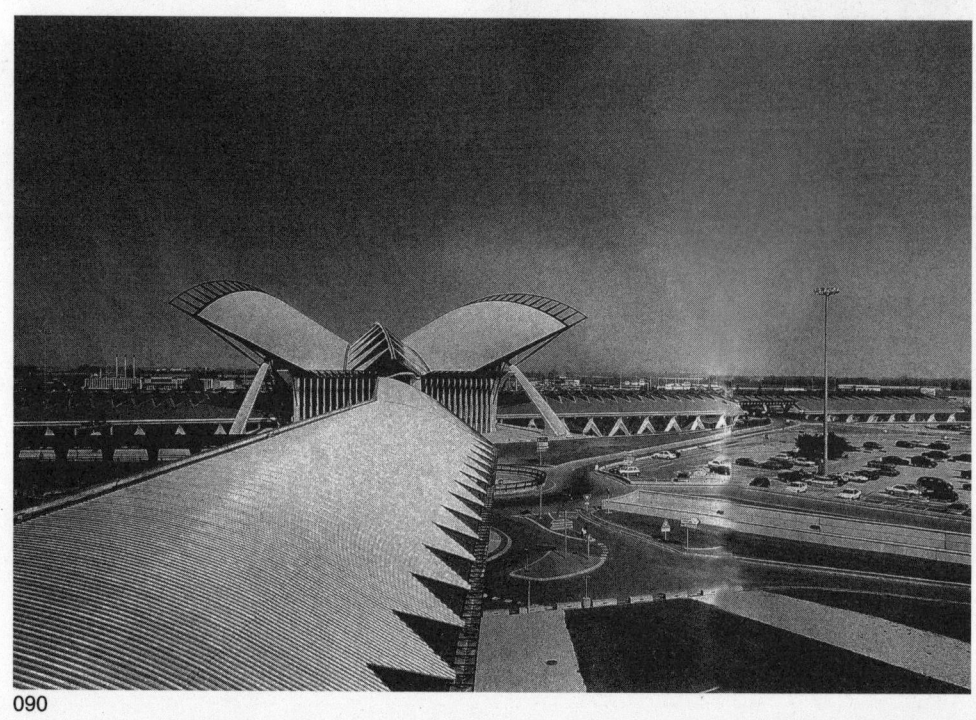

090

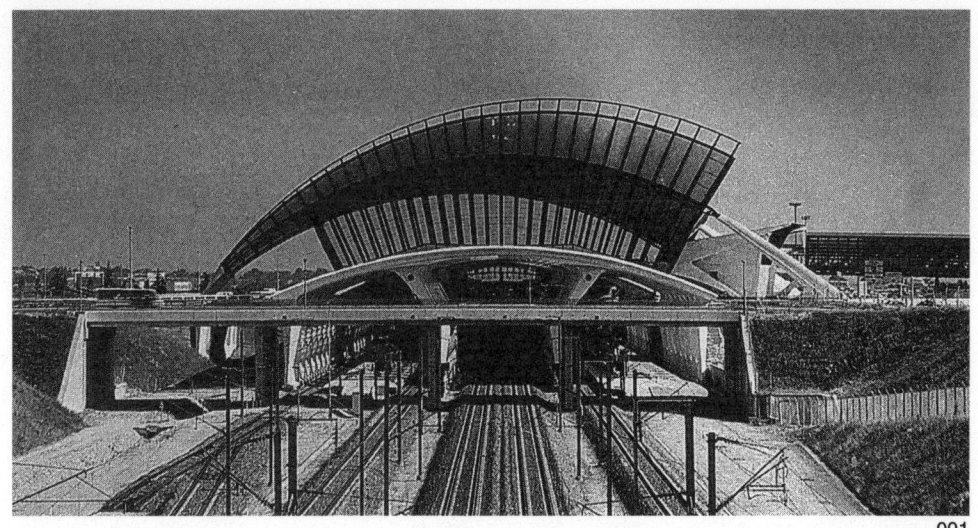

091

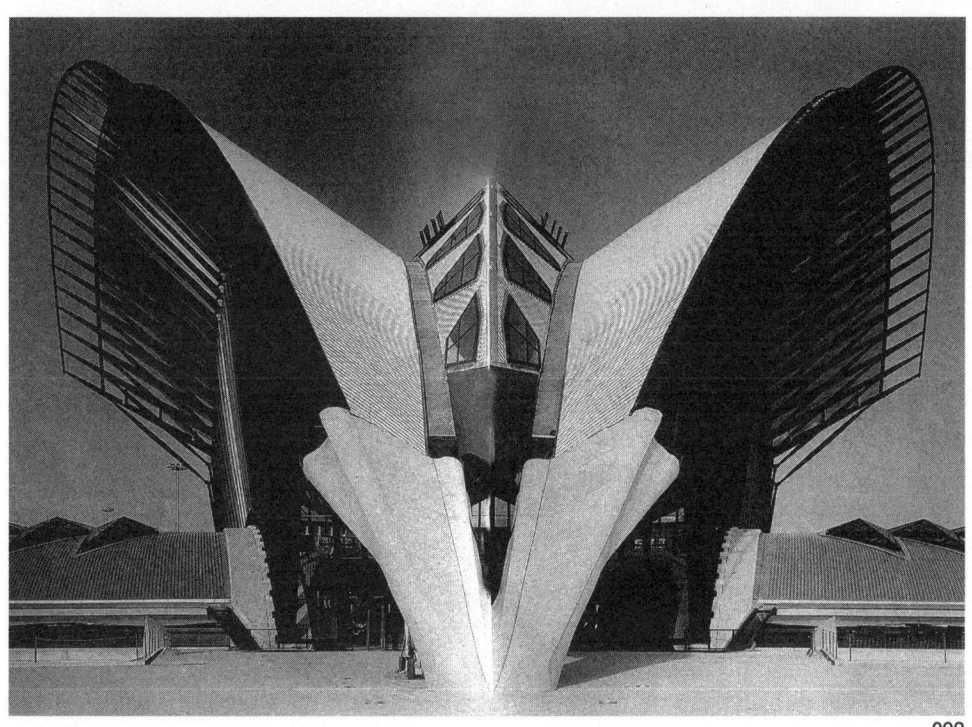

092

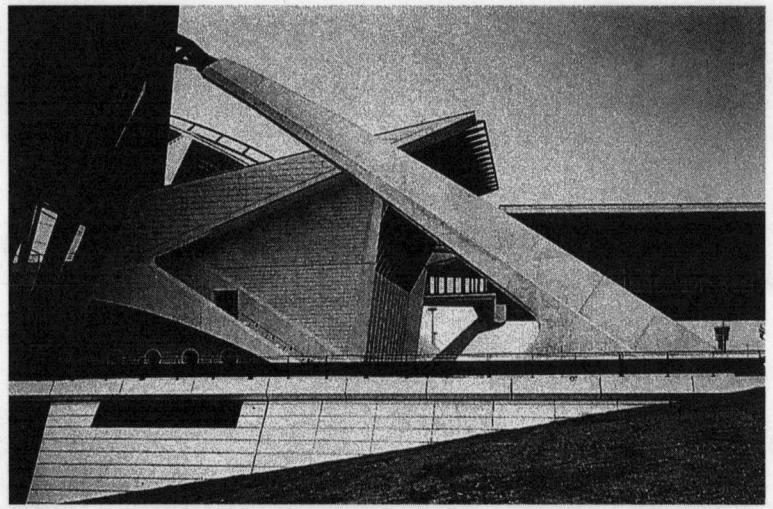

093

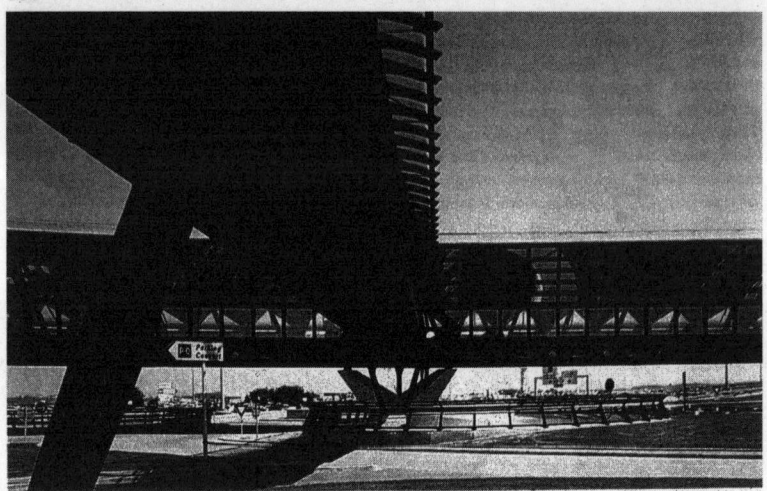

1. Edifici aeroportuali
2. Galleria di collegamento
3. Raccordo ai posteggi
4. Servizi
5. Hall
6. Binari
7. Posteggi
8. Ingresso principale
9. Strada d'accesso
10. Strada d'uscita

1. 航空港建築
2. 連廊
3. 通往停車場的高架橋
4. 服務區
5. 大廳
6. 軌道
7. 停車場
8. 主要入口處
9. 入口通道
0. 出口通道

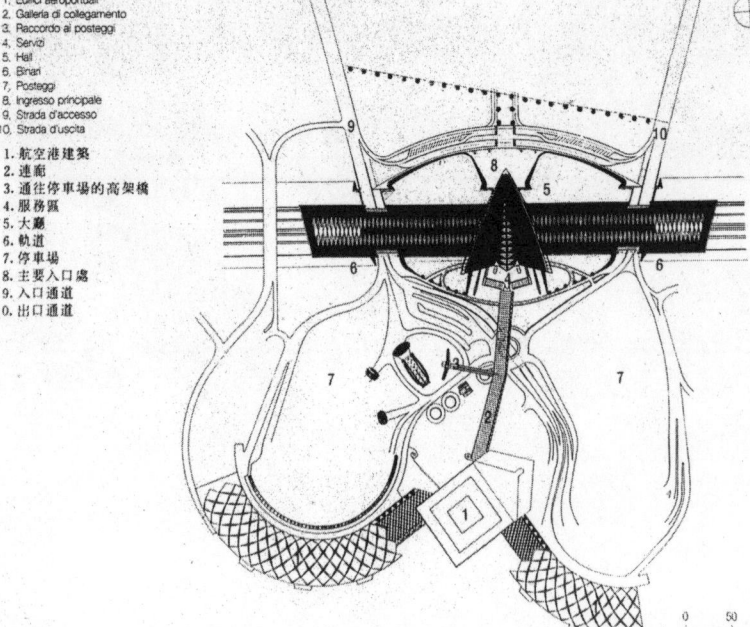

094

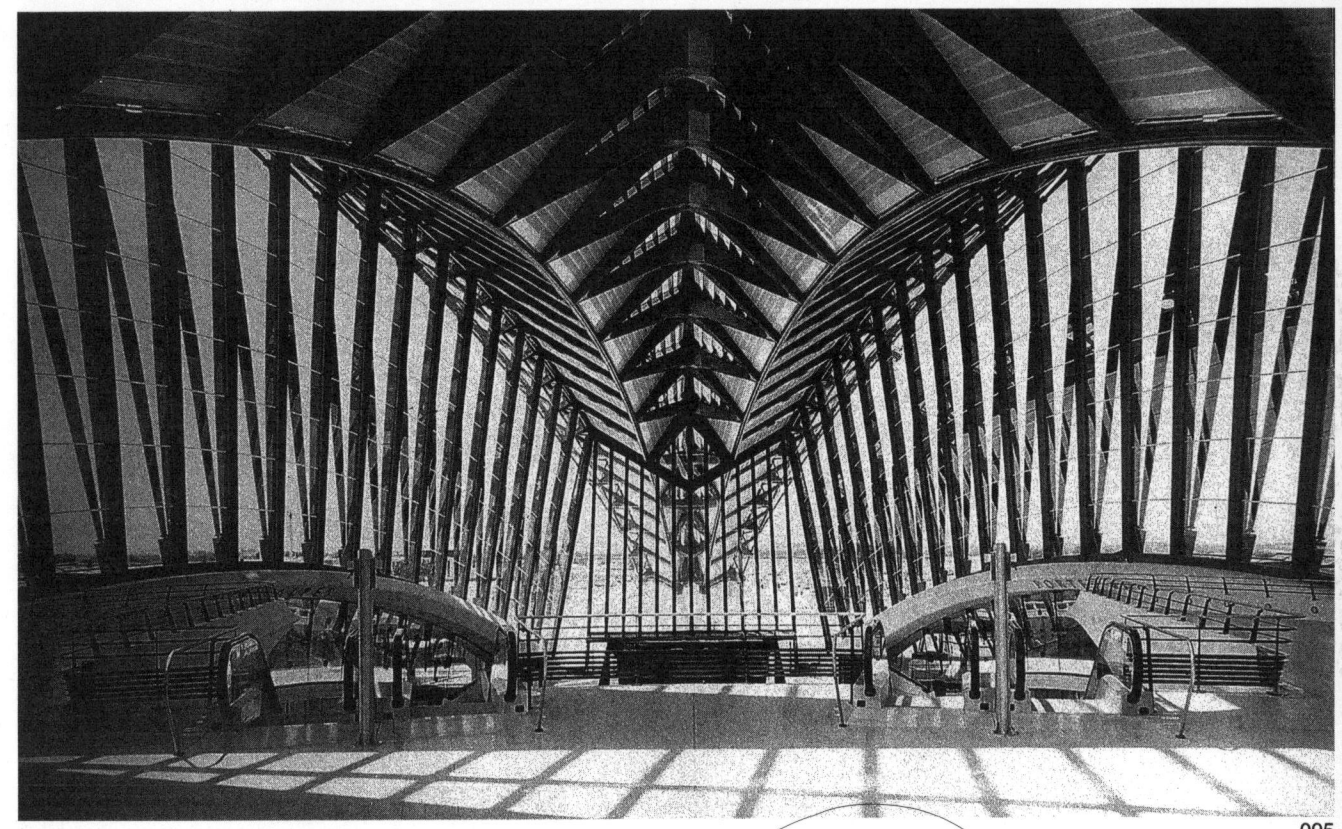

095

096

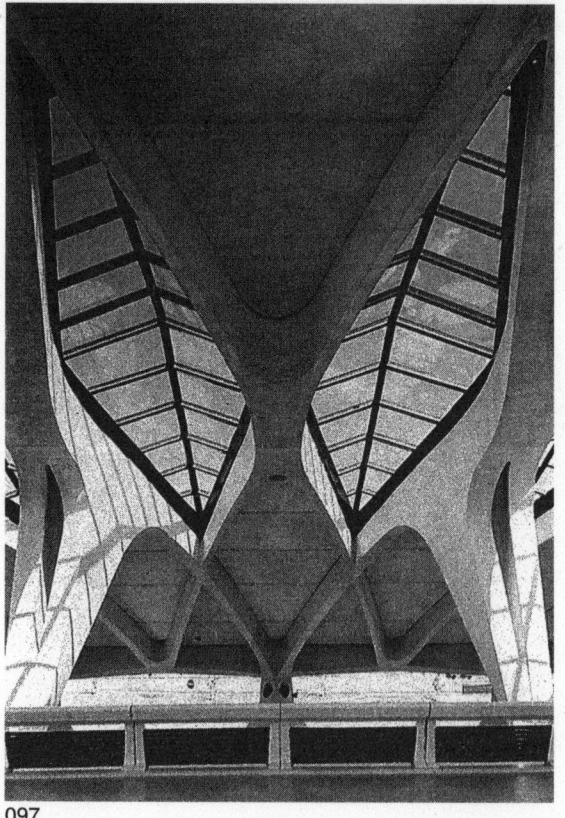

097

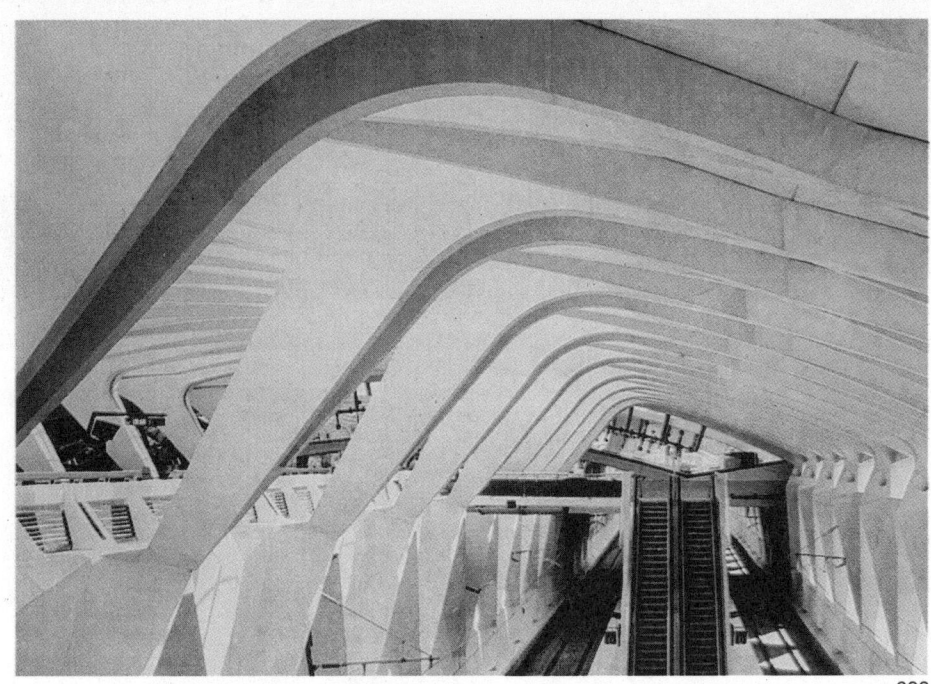

098

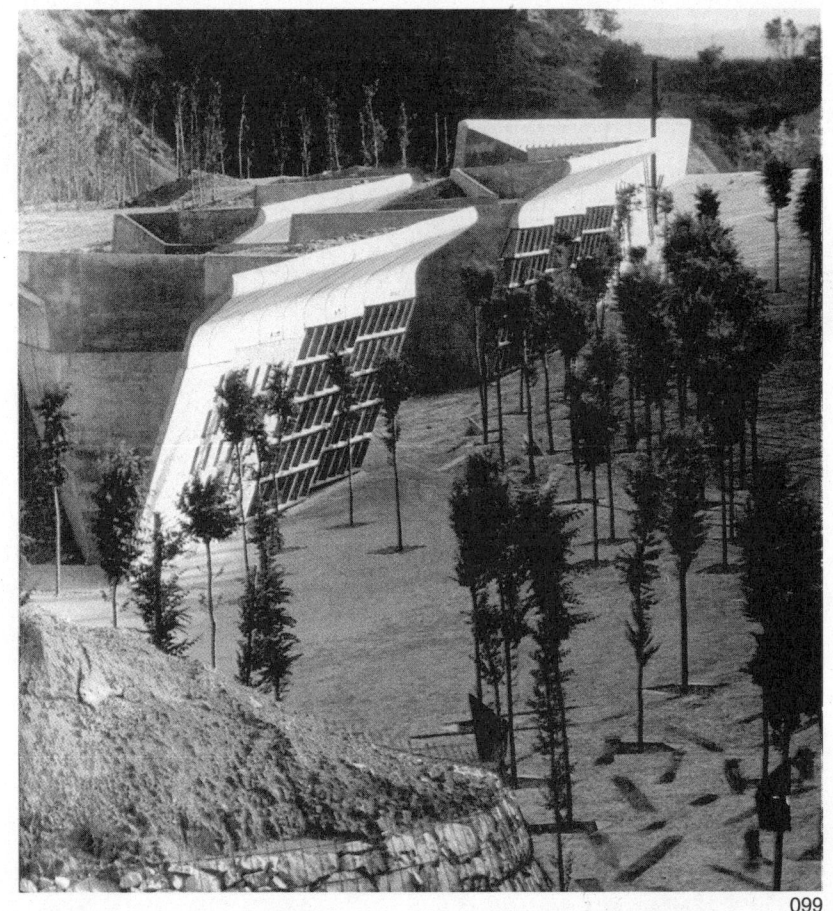

099

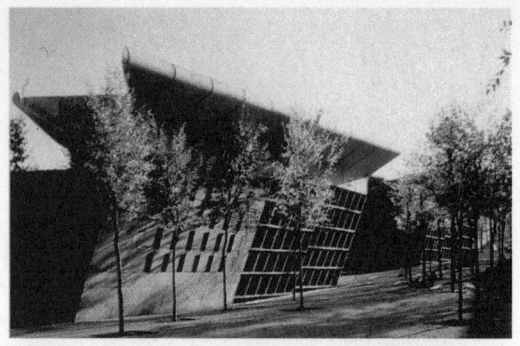

100

101

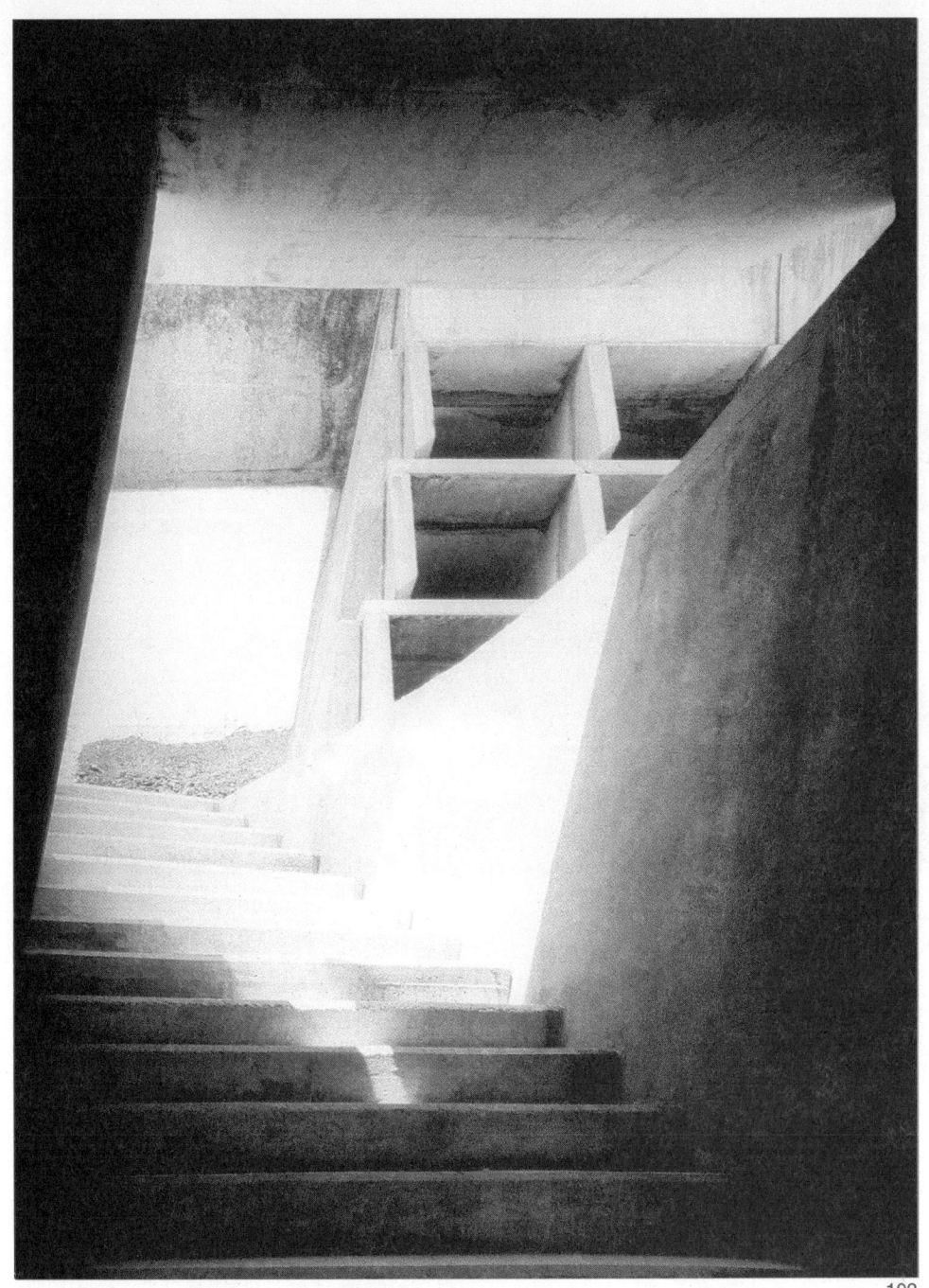

102

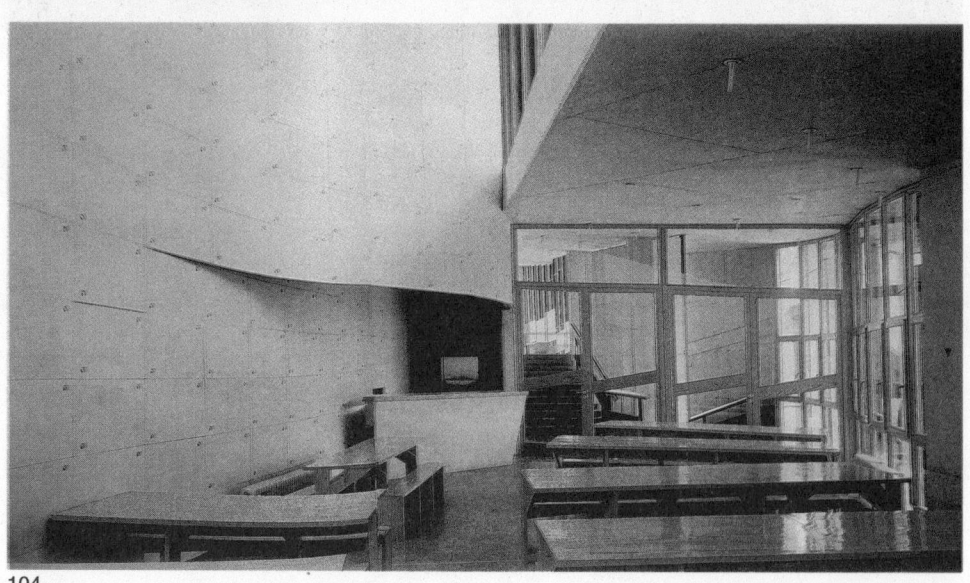

103

104

103—104.西班牙莫雷利亚镇校舍 1996年 卡梅·皮诺斯和恩里克·米拉莱斯设计

集中了粗野主义和国际主义的特征，建筑外部往往表现粗糙，而内部处理精细。

105.里恩的见勒基金会博物馆
(瑞士 巴塞尔)1998年 巴黎 伦
佐·皮亚诺建筑创造室
　　展室内的顶部金属格栅屏
蔽自然光线，使之产生漫射效
果。

106—107. 最佳陈列室（纽约）
1980年 A·J·鲁门斯顿设计

105

106

107

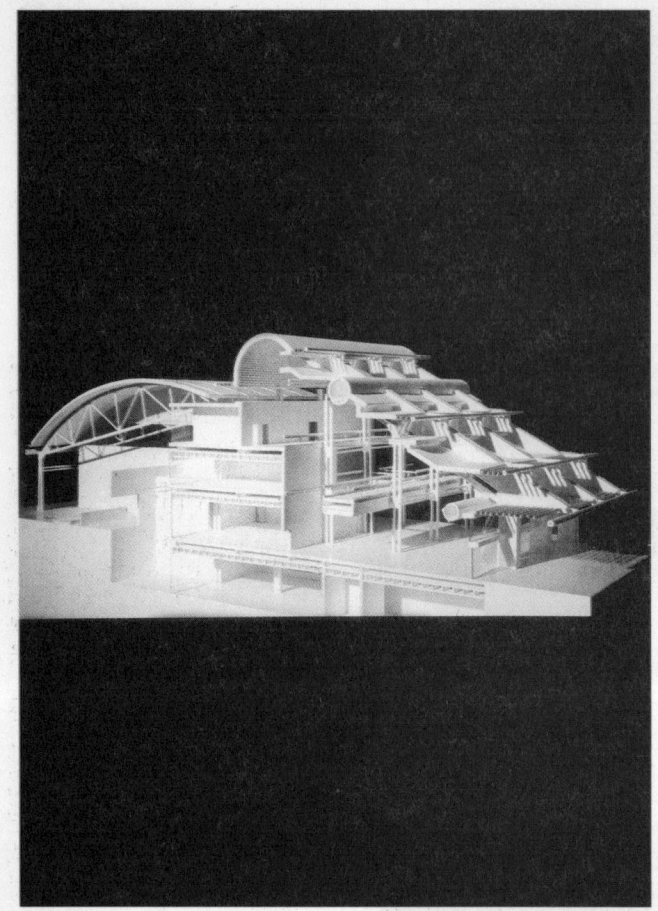

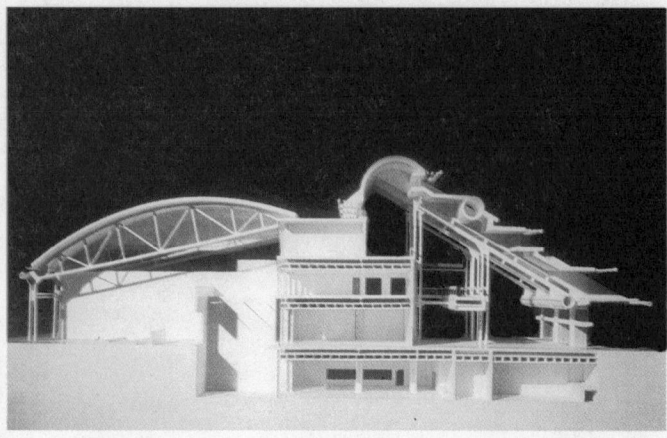

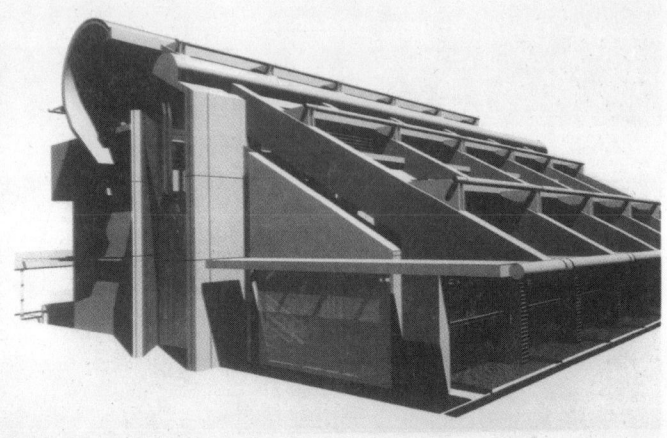

108

109

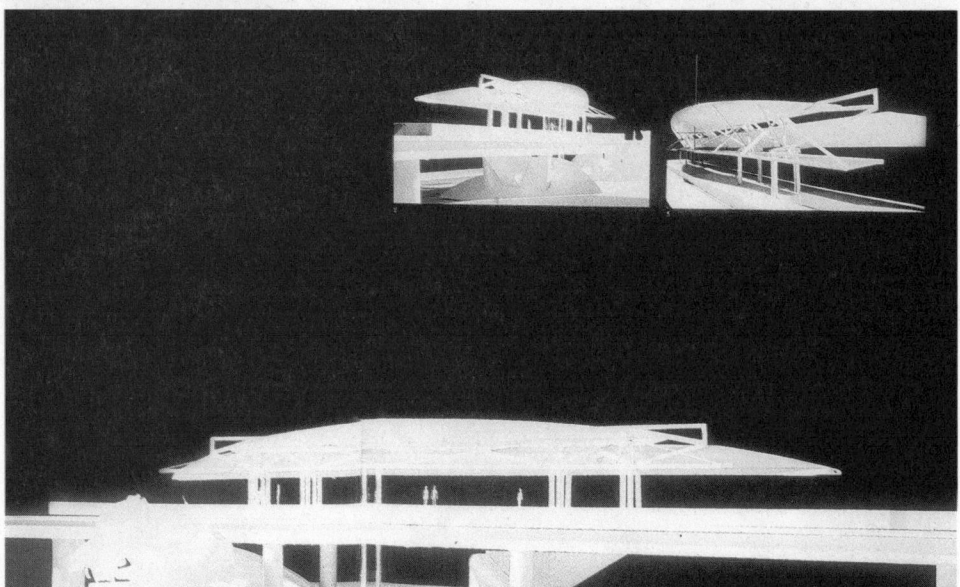

108—109. 韩国能源管理中心
1998年 A·J·鲁门斯顿设计

111. 中国城车站(加州) 1994年
A·J·鲁门斯顿设计

111

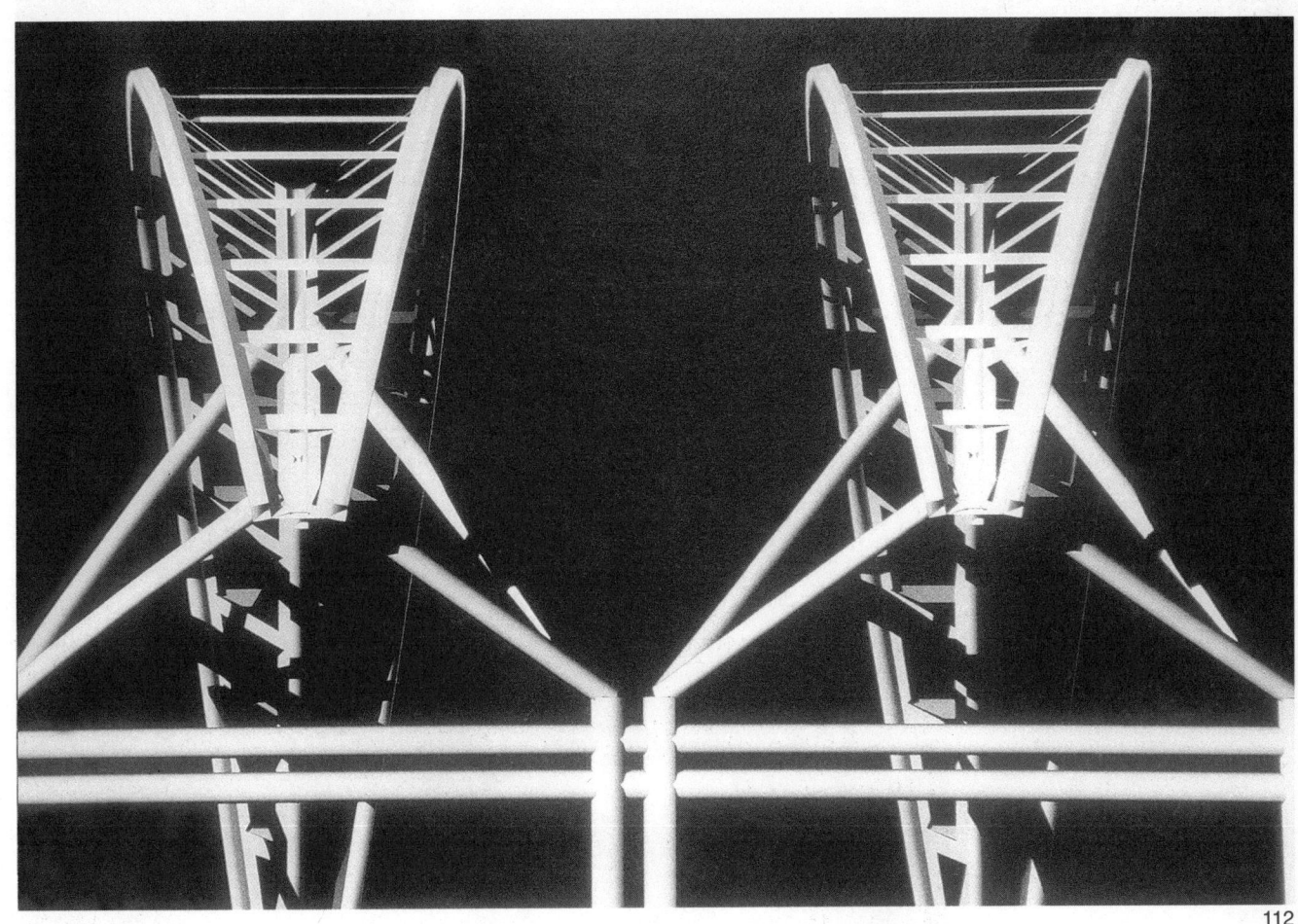

112

113-114. 博尔博物馆（加州）
1981年 A·J·鲁门斯顿设计

113

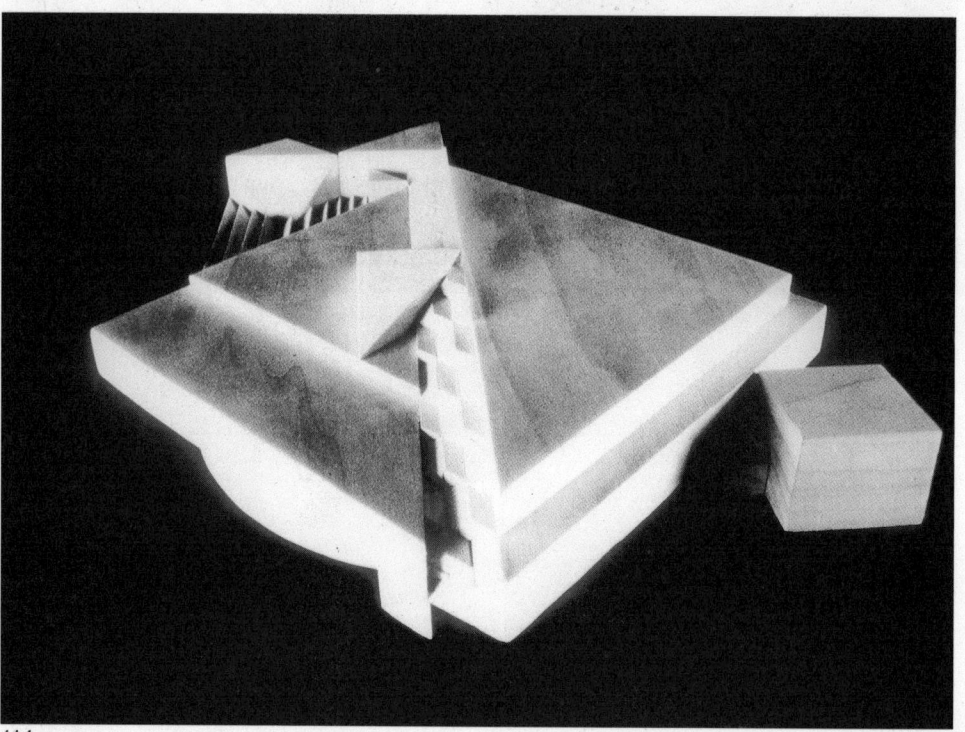

114

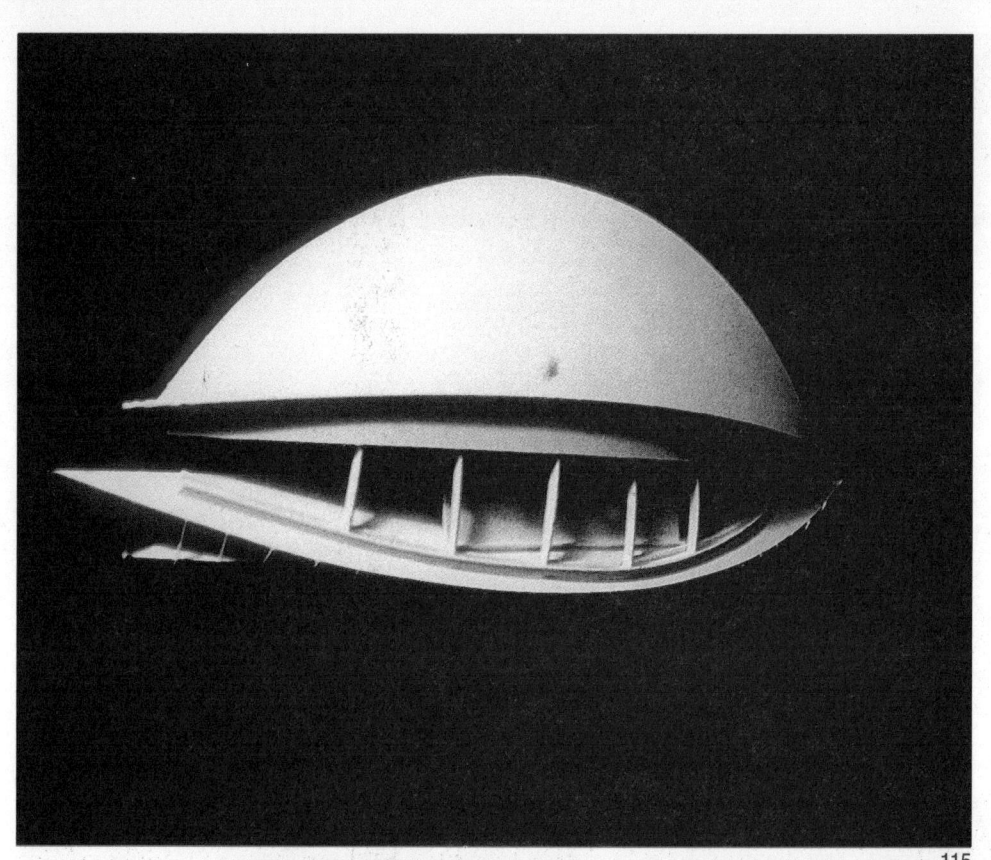

115

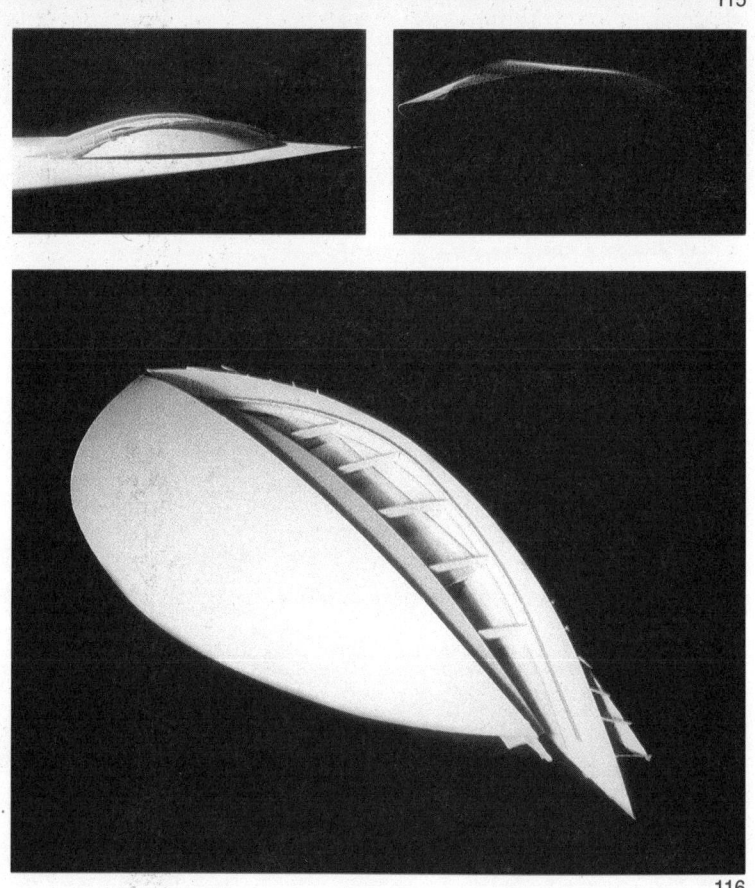

116

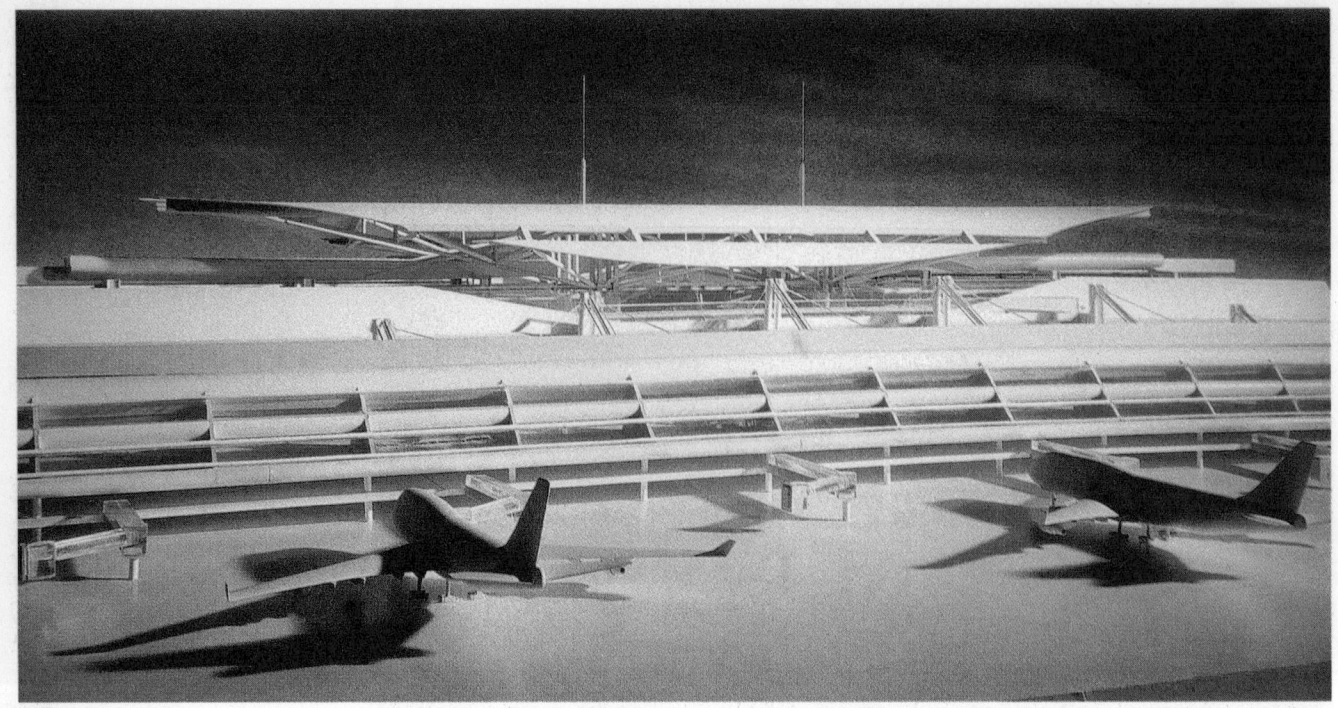

117

118

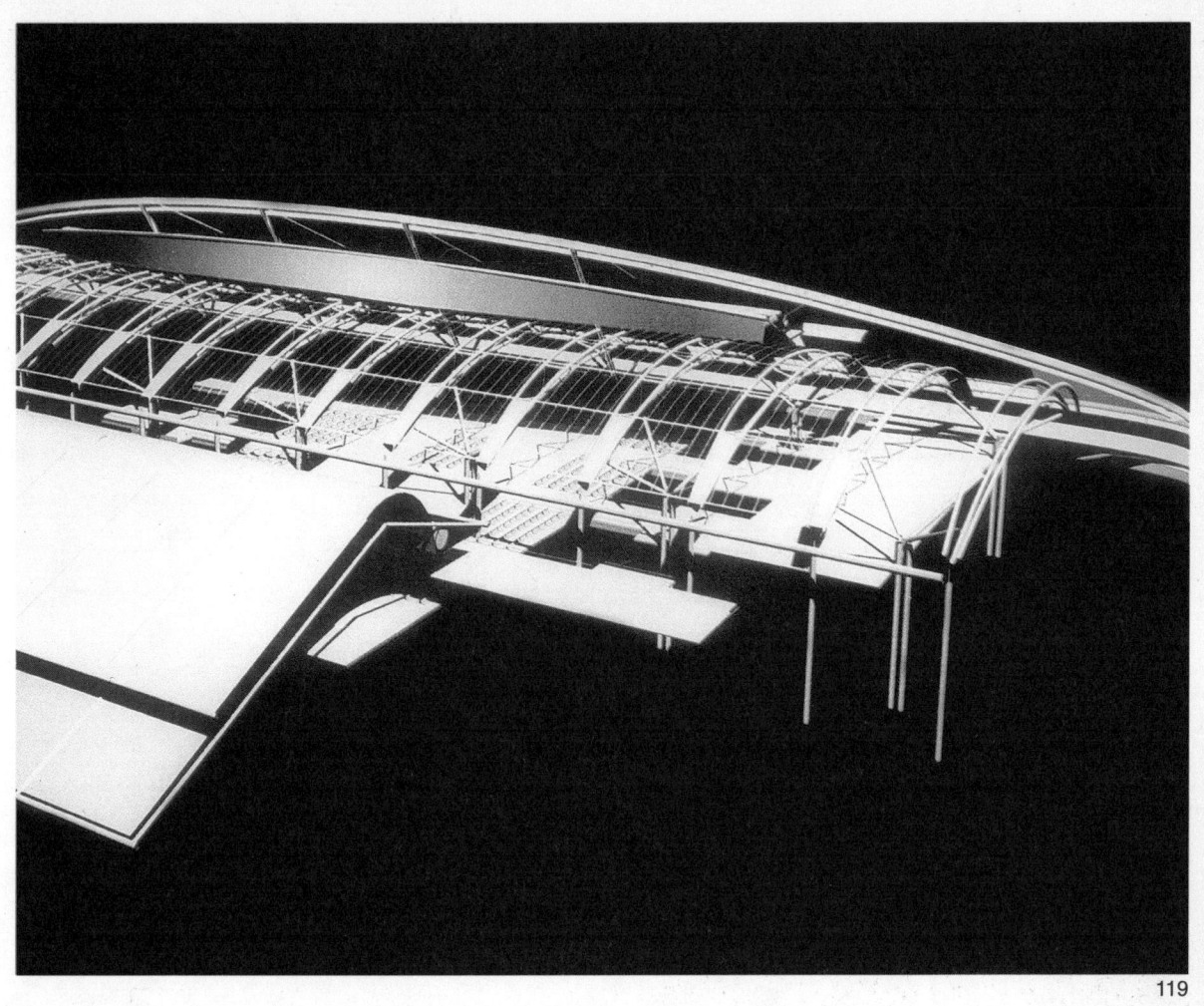

119

117—118. 机场 1993年 A·J·
鲁门斯顿设计

119.高速铁路车站(韩国) 1996年
A·J·鲁门斯顿设计

Analysis on deconstructed architecture

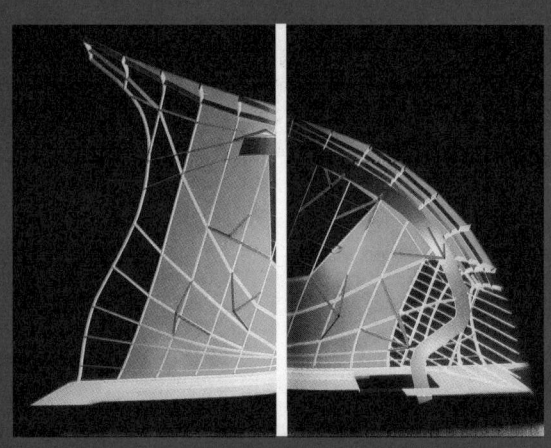

4

解 构 建 筑 分 析

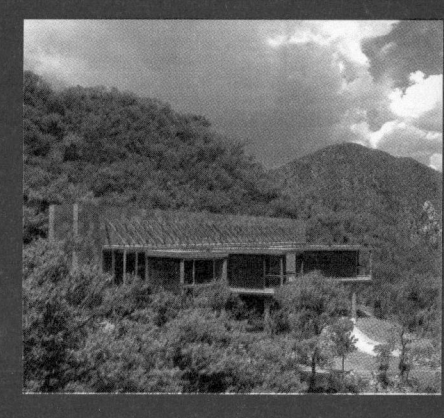

后现代建筑本身确非一种纯粹的建筑流派，比如在后现代建筑中的折中主义的建筑师英国人斯特林的建筑就很难归入那一派。他的建筑从总的空间形态来讲有古罗马、古希腊、中世纪西方建筑的灵魂（如他对石材、圆形图像、梯步形式的运用），但他又在局部用一些蓝色或红色钢架和玻璃表现出现代意味、解构意味和高技（high technology）意味。我们很难说斯特林是一个纯粹的历史主义者。

比较而言，西班牙建筑师波菲则是一个较纯粹的历史主义建筑师，他的石材构筑物的灵魂具有古希腊、古罗马、法国和加泰罗尼亚的古典建筑遗韵，他的格式、柱列都令人想到古意大利风格。而另一个我们称为经典的、精致的"后现代主义"建筑师是美国人迈耶。一般认为迈耶是新现代主义的代表，是现代主义建筑在当今的杰出延伸，是"白派"的代表。所谓"白派"是指他们的建筑十分精致，喜好白色。但迈耶的建筑作品中其实也采用了一些"解构"形式，（这一点贝聿铭非常近似迈耶。）比如他们轴线适度的"移位"、"旋转"，对入口长廊与台阶形式的适度运用等等。对于迈耶来说台阶经常是地方性、乡土性的符号，台阶与入口走廊结合导出了一个有意义的进入过程。关于这一点，无疑迈耶是继承和发展了现代主义大师勒·柯布西埃的遗韵。关于这一点，当今有两个日本建筑师最能心领神会，他们是矶奇新和安藤忠雄，他们都同样领会了柯布西埃的钢筋混凝土"诗"意构筑，又同时在不同程度上领悟了后现代的一些构成方法——中轴移位与旋转、重叠与交错。基本可以这样说，在他们那里没有什么古典符号来引导人们的回忆。

在所谓后现代主义建筑师中，有一些人就复杂得多，以致我们为此不得不得多费些笔墨来描述他们的复杂性与矛盾性。首先是美国建筑师菲利普·约翰逊，他是一个从现代主义向后现代主义转变的人物。他自身就经历了这个转变，他从一个纯粹的现代主义非常偶然地就摇身一变成了一个后现代主义的代

表。他设计的建筑——纽约的美国电信电报公司总部大楼，"身体"是现代主义的，但其"清水砖墙"式的表面和其"符号"式屋顶檐口又是"历史主义"和"后现代"的。他的平板玻璃公司总部大楼用的是标准的现代主义材料和结构方式即玻璃、钢框架结构，但其总体形象则具有哥特式建筑的影子，令我们想到米兰大教堂的尖顶。他的"文章"总是做在他的高层顶部和入口处，既满足功能——现代大都市商业空间需求，同时又做了一点"后现代"文化符号的文章。比如他设计的M银行总部和感恩广场，其入口和顶部选用了某种半圆图式，而其"身体"则是标准的现代主义。美国的建筑师不像欧洲的某些建筑师那样想做一个"纯粹"艺术家。比如在欧洲，可能受巴黎美术院和古罗马学院影响，建筑师们经常具有一种乌托邦艺术梦想，如复杂的现代主义大师勒·柯布西埃，就是一个纯粹的艺术家。他保持了一个纯粹艺术家的姿态，在建筑构筑物上追求幻想与纯粹。可能是出于商业背景，美国建筑师更实际一些。美国的两个现代主义大师虽然具有艺术天赋和某种程度上的幻想，但首先考虑了生存，虽然他们身上的某种乌托邦幻想引起他们经常和业主吵架争执。比如美国现代主义建筑大师弗·劳埃德·莱特，他对水平线的酷爱，以及他对清水砖墙、坡屋顶和自然石材的爱好，对乡土风情的爱好具有"中世纪"风格的生活方式，人们不理解为什么要把他归入"现代主义"门下。但今天来看他是最早的"后现代主义"。而另一个被称为"现代主义"代表的美国建筑师路易斯·康对自然与清水砖墙的天才感觉也具有后现代风格的。美国建筑师们知道，空虚—光才是建筑最本质的因素，但这并不排除他们把建筑当作一件雕塑，一种身体进入的行径。菲利普·约翰逊就把自己的大楼称为雕塑，他把空间、序列及雕塑感称为建筑，他排除了现代主义逻辑约束，把自由赏玩的形体称为是一种"解放"创造性的机会。约翰逊的建筑毫无疑问受到了欧洲建筑史影响，这与他早年去瑞士上学和欧洲旅行的经历有关。后来这个人在哈佛就学于三位大师，米斯、格罗毕乌斯、布劳耶，但他真正的教师是布劳耶（Breuer）。可能他的文学学位又使他关注了历史的意义，他被称为是"历史主义"、"新古典主义"或"功能折中主义"。其实他是米斯式方盒子玻璃墙、古罗马拱券意象、现代主义的纯粹加上新古典主义的某些因素，同时他还是一个文脉

主义。文脉，其实就是上下文（Context）即环境与历史构成的其地域文化环境因素。因此，我们还可称约翰逊是变色龙式的地域主义，古典 + 现代风格方盒子 + 新技术材料。约翰逊自称他设计中应用古典课题（如拱券），被称为"新古典主义"。约翰逊强调空间的"进程"，可理解为一个身体在空间中行动时所感受到的空间想像和行为，这其实非常近似于所谓"场所"感。与柯布西埃一样，约翰逊的复杂性还在于他特别把建筑看成是雕塑，他们同是幻想家，同样接受罗曼蒂克的崇高感。

纽约的"白派"建筑师理查德·迈耶（Richard Meier）从艺术鉴赏和历史观这两方面接受了约翰逊的精髓。从某种意义上说，这种强调艺术手法的倾向说明约翰逊否定了现代主义建筑师的另一个信条"形式服从功能"（沙利文），即功能主义建筑。他提出了"形式跟随形式"，强调建筑形式的手法化主张，也就是强调建筑形式的独立价值。米斯曾认为形式比功能更永恒，而约翰逊提出的非功能建筑（anti-useful building）才是建筑学的真谛。他明确提出"建筑是艺术"的观点，这正如柯布西埃认为"建筑是光线下对形式的表现"。约翰逊反对结构从属于建筑的想法，认为结构不过作为一种为形式服务的工具而已。约翰逊自称是传统主义，他说他在历史上去挑拣他喜欢的东西，他说我们"不能不懂历史"；"要是我们身边没有历史，我就不能进行设计。"这是地地道道后现代主义—历史主义的观念。事实上，约翰逊采用的不是纯历史而是历史与现代的折中。比如他的作品：玻璃住宅、加登格罗夫社区教堂、戴德郡文化中心、美国电报电话公司总部、休斯敦大学建筑系馆。约翰逊的建筑是从米斯似的现代主义方盒子走向后现代历史主义的发展演变史。早期玻璃住宅几乎近似米斯的作品风格，钢框与玻璃的方盒子。但水榭（Pavilion）就变成了古希腊罗马风格的"古典主义"了。柱式是巴德隆神庙的，半拱券是古罗马的。戴德郡文化中心（Dade county cultural center, 1977-1982）是一栋意大利风格的建筑：坡屋顶、拱门和方窗，令人想到意大利建筑师罗西和意大利旧城风景。不过，约翰逊变化多端，克莱西科学中心（Kine Science Center, Yale University-New Haven,1965）则是一栋"现代"并不纯粹的建筑，具有一些莱特风格。而休斯敦大学建筑系馆（College of Architecture, University of Houston, Houston, Texas,1985）则是一个标准的后现代历史主义建筑作品。具有古罗马建筑之灵的清水

砖墙、圆拱窗、坡屋顶、古希腊神庙山墙、柱式、意大利檐口等古典符号，应用非常成功。但加登格罗夫社区教堂（Garden Grove Community Church, Garden Grove, California, 1980）则是用玻璃幕墙加莱特式平面构成的非历史主义建筑。他的现代主义风格还包括潘索尔大厦、折中主义建筑美国电报电话公司总部、米斯遗风旧金山加州大街 101 号大厦、中世纪哥特遗风、平板玻璃公司总部和共和银行中心大厦、北欧历史风格旧金山加州大街 580 号大厦、达拉斯月形宫、芝加哥南拉塞尔大街 190 号大厦、时代广场中心等，这些建筑中大多为现代主义立面加上历史主义屋顶。

历史与怀旧是对现代主义和功能主义的反叛。应当说，在西方中心的文化圈中，他们强调的所谓历史就是古希腊罗马、哥特式中世纪和古典主义时代的建筑风格，这也可以解释成为一种西方人文主义传统。解构主义在整个所谓后现代建筑中不占中心和主流位置。在众多不同程度的历史主义倾向的建筑师中，当代意大利建筑师阿尔多·罗西的性格更具有艺术家气质，他的作品几乎整个就是用抽象简化、几何化和纯粹化的手法对古罗马的形式进行追忆。他的艺术气质既具童心，又伤感地对古罗马黄昏时分进行梦境般镜像般的诗意写照，他用绘画式手稿表达了这一感受。他对历史场景执著的眷恋，对古罗马传统纪念性建筑形态的刻意追求，表现在他众多手稿和他借用古典光影的建筑作品中。他既是历史的又是乡土的，他是地道的古罗马诗人的当代幽灵。1966 年，在他发表的《城市建筑学》的杰出专著中，他描写了他心中的历史，他强调了传统形式在城市发展中的支撑作用，强调了传统形式对商业化与工业化的对抗，强调了在地方性历史中建筑语言的美学原理。由于抽象、简化与几何原型的反复应用，罗西被称为是"新理性主义"，但他对命运和黄昏，对死亡的意识更说明了他作品中的反理性或非理性气质。他对传统和进步的审视，正好说明了他主观的非理性因素。他执著于非理性的主题，如有的评伦家所指出他的"焦虑"感在他的纪念性建筑物上表达了相当主观的意识，对"圆形监狱"意象的症状和精神病式的关注，说明了他的"环状"思维，他用反复的主题表达了"人类心灵史上的重大事件"（米歇尔·福柯 Michel Focault）。罗西是古罗马城怀旧诗人，他的设计中整个主题或原型来自古典文艺复兴时期的建

筑造型，只是他用"现代"的更抽象、更简洁的方式处理了"帕拉蒂奥"（文艺复兴时期建筑师）风格，用这些主题的连续构成了他的城市艺术。另外，在他的手稿和作品中，他还采用了穹顶、檐口线角、山墙、梯道、柱廊、尖顶、石材或混泥土墙"隐喻"文艺复兴之灵。在他的新作和绘画中，我们可见到钟塔、尖顶、圆锥状、穹顶、人字山墙、大烟囱。从他的绘画手稿到他建筑这些"母题"几乎全被几何化、抽象化了。罗西的历史与人文精神就是这些几何形体现的，这是罗西的城市形式，也是其精神的体现。罗西作品不过是遵循了城市这个本文的语境而形成的一小组片断，是记忆与直觉的抽象而已。文艺复兴古城是罗西建筑灵感的源泉，如果从精神病理学来说，罗西执著地表现烟囱和工厂废墟这几个反复、重复的主题的确令人难以理解。绘画与诗是罗西作为建筑师的两大特点，他通过这两种因素理解和表达了城市意象与联想，从而构成了他的建筑特色。他热衷于一种"寂静"场所的表现，并体验了寂静中隐含的哲学、神秘、智慧和历史的内在含义。建于意大利热那亚的卡洛·菲利斯剧院，表现了文艺复兴的墙与檐口形式，与古希腊文艺复兴的山墙、坡顶、石墙、柱式，是文艺复兴时代意大利宅第（塔楼）与巴德隆神庙的"拼贴"。这是一个"简化"了的文艺复兴时代传统建筑。建于法国的现代艺术中心（Center for contemporary Art），是以废弃工厂和烟囱作为主题，表现了罗西的某种症候式偏爱，令人想到另一个同样游学过意大利并深受文艺复兴影响的美国建筑师格雷夫斯的废城、工厂、烟囱，这是不是这个老牌工业帝国主义给建筑师的"场所"感与记忆？这是后现代建筑师诗化了的"场所"对早期工业时代的怀旧，存在着某种内在联系的是"废墟"的意念和美感。

比较而言，被邀请参加威尼斯双年展的建筑"长城脚下的公社"则通过对本土材料和建筑母语的运用，强调了建筑的地方性特点。这些作品以亚洲历史文化为背景，将新旧建筑材料结合起来，既是当代文化和传统文化在特定语境中的融会，也是对后现代建筑的实验性探索。如中国建筑师张永和的作品"土宅"，以传统的夯土墙和木框架构成，但玻璃材料的运用却改变了民居土宅的空间关系和空间氛围。

在解构主义批量生产或复制的图像中，人们越来越习惯一些无中心的、不集中的、零散的、碎片的形象，这些形象如屈

米在法国巴黎拉维莱特公园广场设计中，反周边环境和场所给定的古典主义整一性、三段式和石材的"语境"(context)、"文脉"，采用散落在草地上零碎的金属（大红色或天蓝色）框架构成的"建筑"，很像一个被放大了的空难或交通事故的现场，用"异"的话语完全地占有了这个著名的古典宫廷场所，造成了一个具有反讽、幽默、嬉戏式的建筑群落，一反古典的"伟大"、"静穆"、"崇高"、"中轴线"，屈米的"建筑"如儿童游乐场一样零散、非中心化、小巧热闹，具有波普风格，是建筑史上比较极端的例子。后现代时代的图像化越来越"平面化"，也就是无深度化、表面化，也就是光、声、电、速度、集成电路化，越来越从宁静、心灵、思想演变成了热闹的、都市化的、外表的、肉体的物质化形式以及人造材料的形体。

今天的城市中心高楼的造型也开始用不同形式和造型来弥补"直线"与"单调"的非文化、反文化、无文化城市空间的不足，努力在功能满足情况下用形式和造型给单调的、紧张的现代城市空间带来更多"意义信息"。表现在当今高层建筑在造型上、风格上的变化，比如美国 KPF 设计事务所的作品，从中我们可见到人类对高空空间的追求与向往情结已发生了什么变化，这些作品是后现代的巴比伦塔。

"解构"是一个文化时代性的特征。这个蔓生的时代没有一个明晰的起点，现在正在蔓延，也看不到终点。作为社会全局性的文化变异，这种文化现象是全面的、没有边沿的、程度不同的。这个时代的建筑也没有明晰的流派之说，许多建筑师兼多种风格交叉、混合、折中，不能单独地说成是解构或结构、地域或历史，而用来描述这个时代的概念用语也难以准确。所以解构是一个暧昧的时代，它是现代文化的延伸，是对现代的批判或批判的继承或否定中的肯定。如果说现代主义是基于工业革命大机器生产之后的非标准和反批量的话，后现代则产生于电子工业所形成的资讯社会，后现代时代的解构正是我们面对的、生存中的时代。对建筑而言，解构不是一种"主义"，它不过是"后现代"时代中几何手法的"异化"。解构试图在一种纯几何语汇、纯结构形式的基础上，通过破坏创造出不纯的结构形式，从而使建筑语言变得更加丰富。其可能的迹象是，在对全球一体化和国际标准的对抗之中，使地域的、民族的、历史的、个人的文化在当今世界中显示出意义，即使这种意义在片断中呈现。

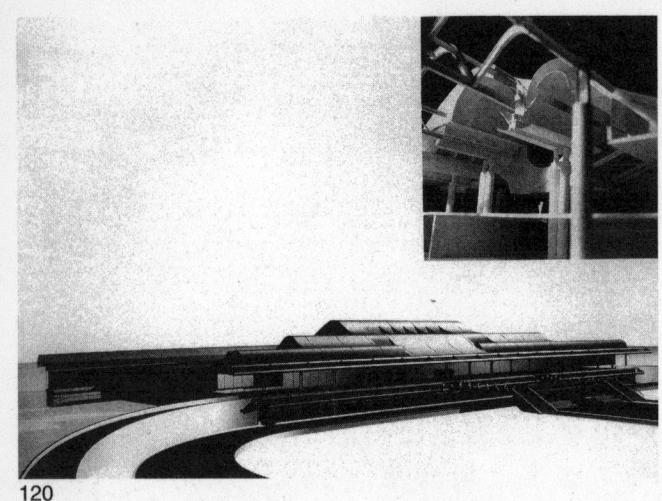

120

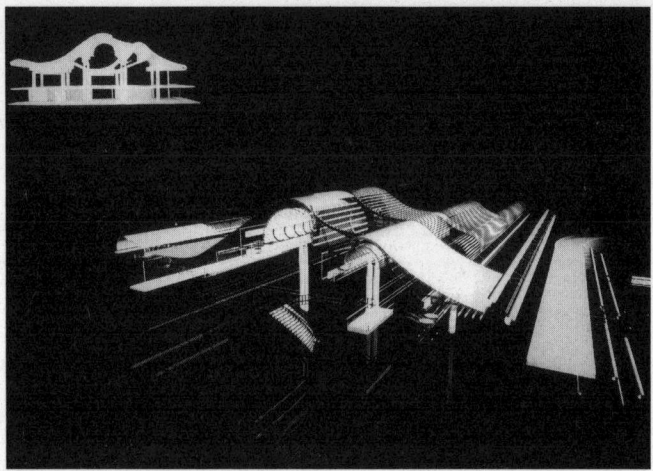

121

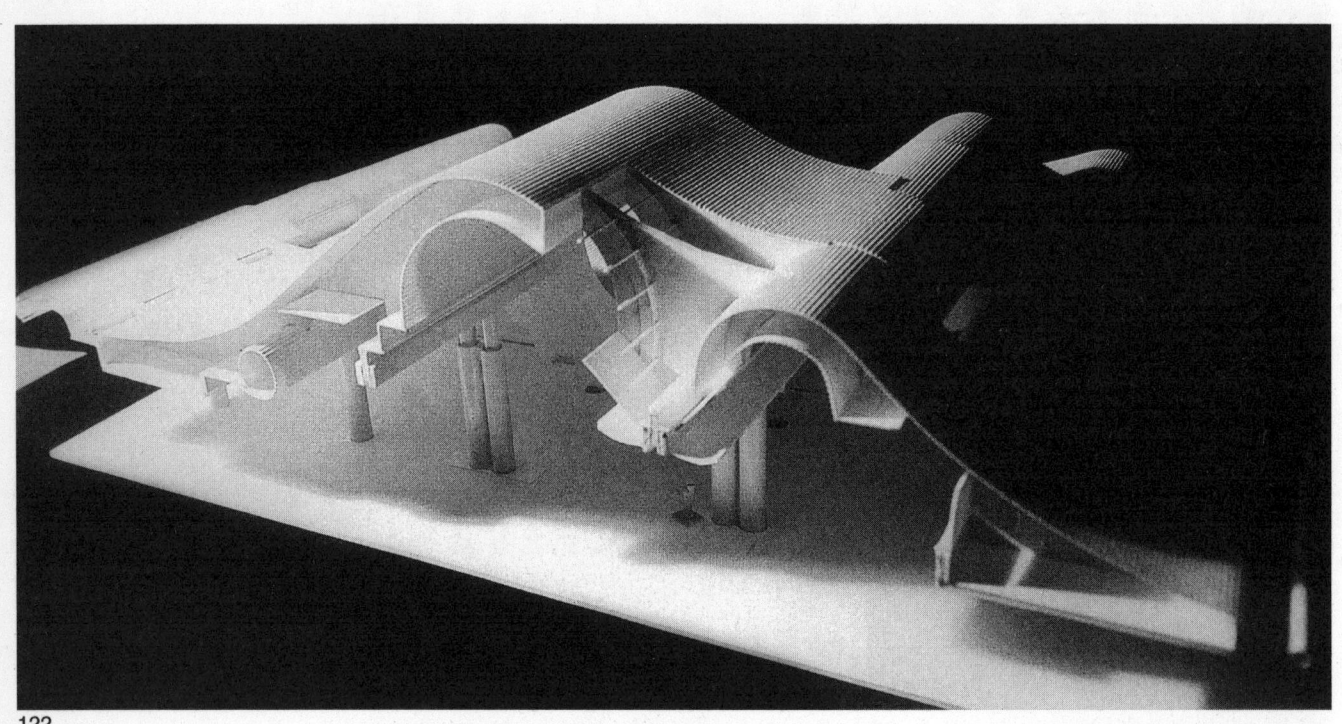

122

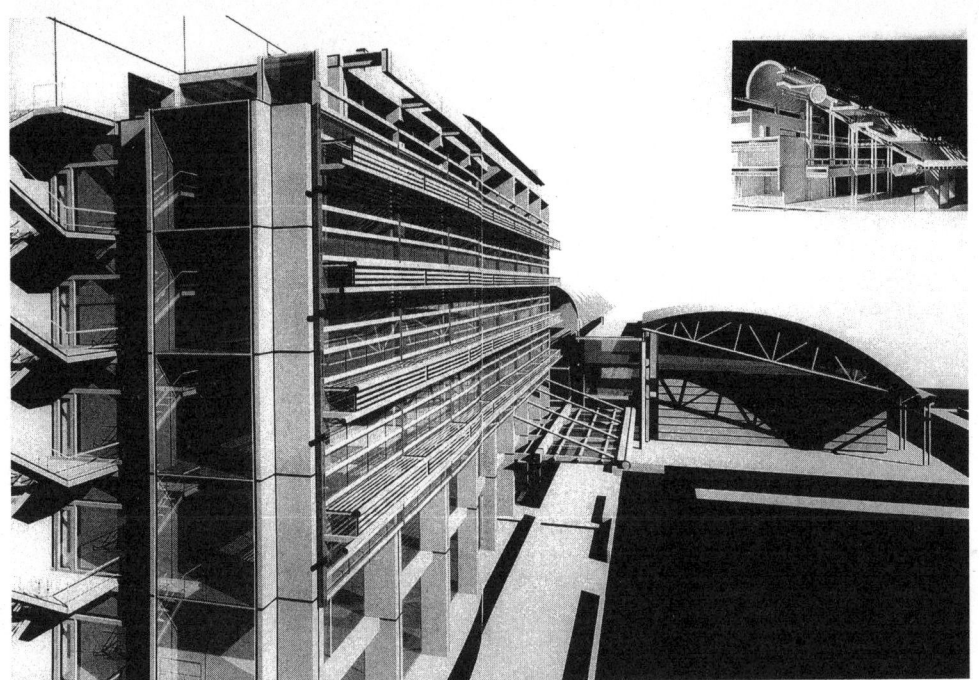

123

124

120—123. 国际机场(韩国) 1998年
A·J·鲁门斯顿设计

124. 能源管理中心(韩国) 1998年
A·J·鲁门斯顿设计

125

125. 最佳陈列室(纽约) 1980年
A·J·鲁门斯顿设计

126. 办公室外观（由上至下，草图）罗西设计

126

127. 城市大厅模型 1972年 罗西设计

128—129. 博尼芳凡博物馆（荷兰／马士德里克）罗西设计

历史与怀旧是对现代主义和功能主义的反叛。意大利建筑师罗西的作品几乎整个就是用现代抽象、简化、几何化和纯粹的手法对古罗马的追忆，既是历史的又是乡土的。他是地道的古罗马诗人的当代幽灵。

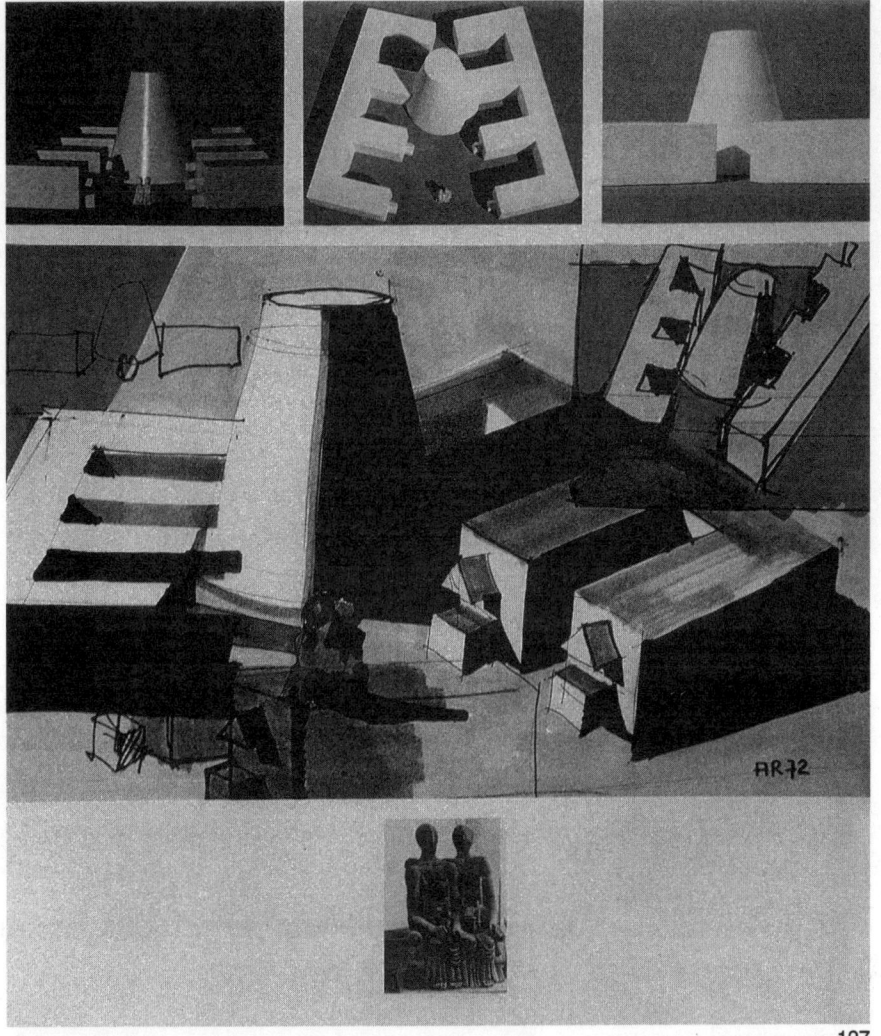

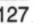

127

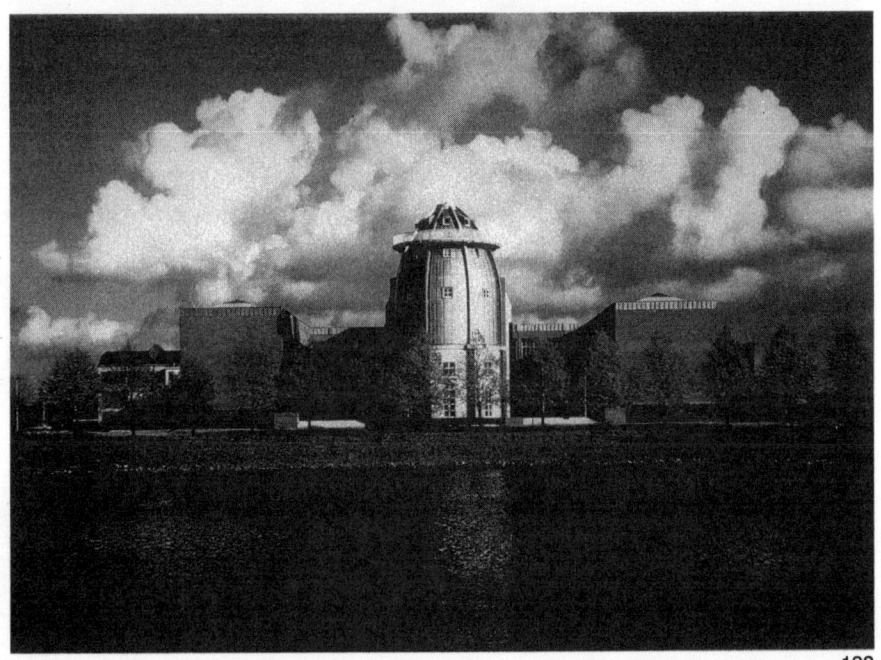

128

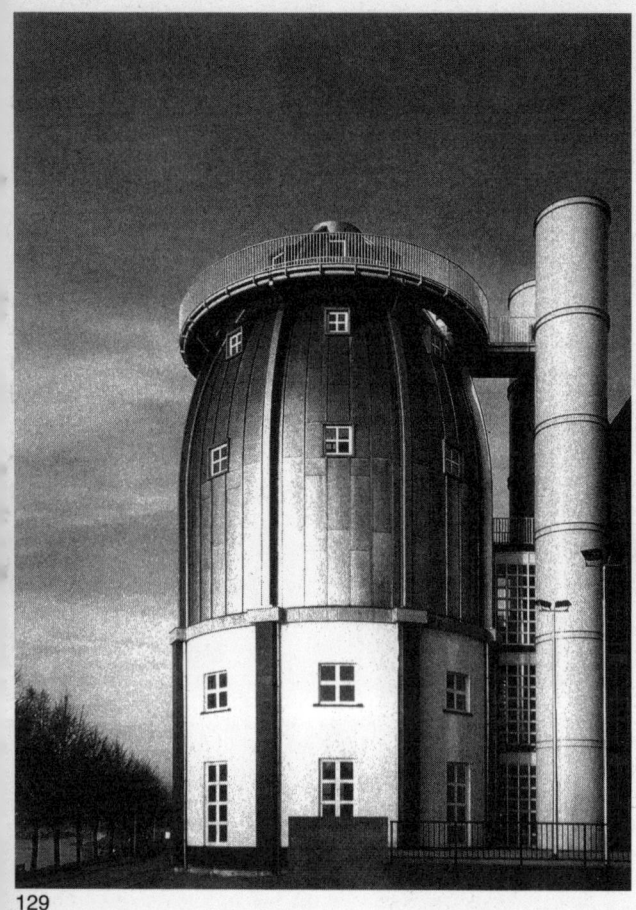

129

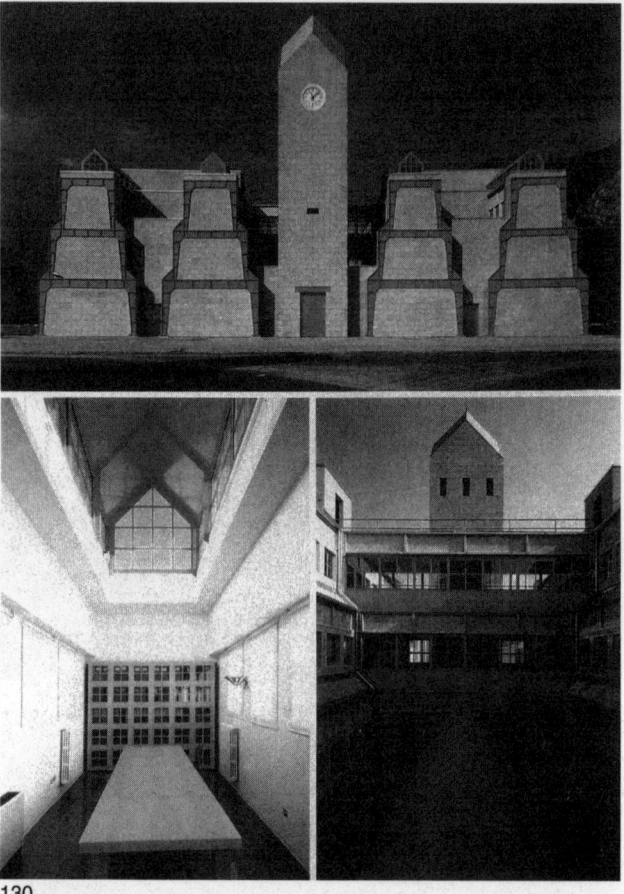

130

131

132

130. 由上至下／管理办公室／
会议室天窗／内院 罗西设计

131. 从上至下／天窗与塔楼／
修复的门廊／总平面／剧场总
平面 罗西设计

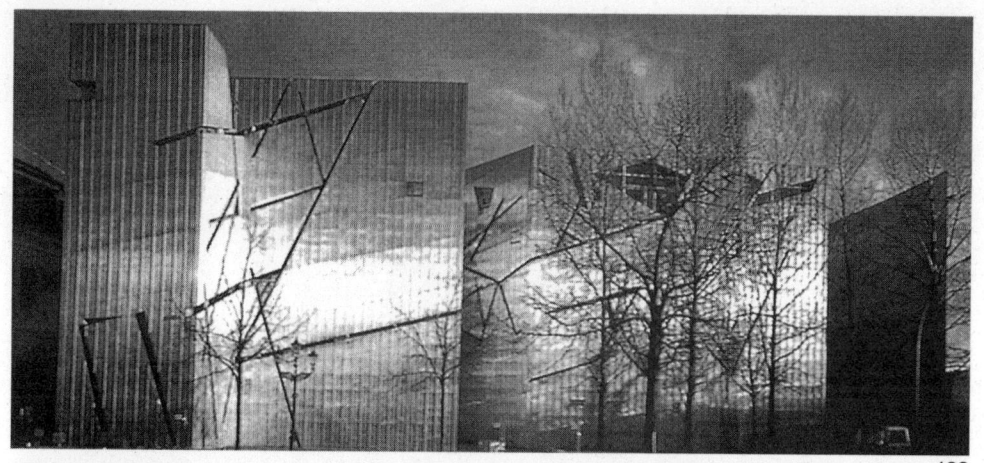

133

134

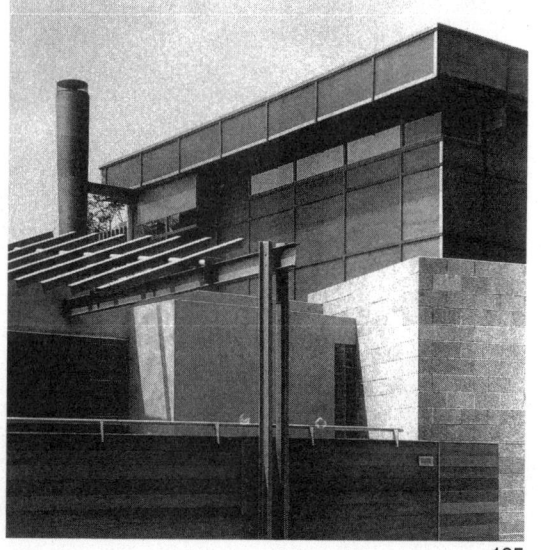

135

132—133. 柏林犹太人博物馆
1992—1999年 李普斯金设计
　　李普斯金的建筑整个叙事状态呈现出一种精神分裂和梦游感觉：散漫、冷清、恍惚。

134. 塞德列和苏珊宅（加州）
1992年 弗·依斯列设计
　　依斯列的天才是对色彩、材料(织造物、纺织品、木材、拉毛水泥、粉饰、金属)和结构构造尤其敏锐。低造价材料，强调质感、肌理、细部，采用一种电影蒙太奇手法拼贴，集接了一种破裂的叙述结构，给人精致细腻之感。

135. 戈登伯格—豪宅(好莱坞)
1991年 弗·依斯列设计

136. 约翰·塔斯宅 (加州) 1991年
弗·依斯列设计

137. 哈根宅 1992年 弗·依斯
列设计

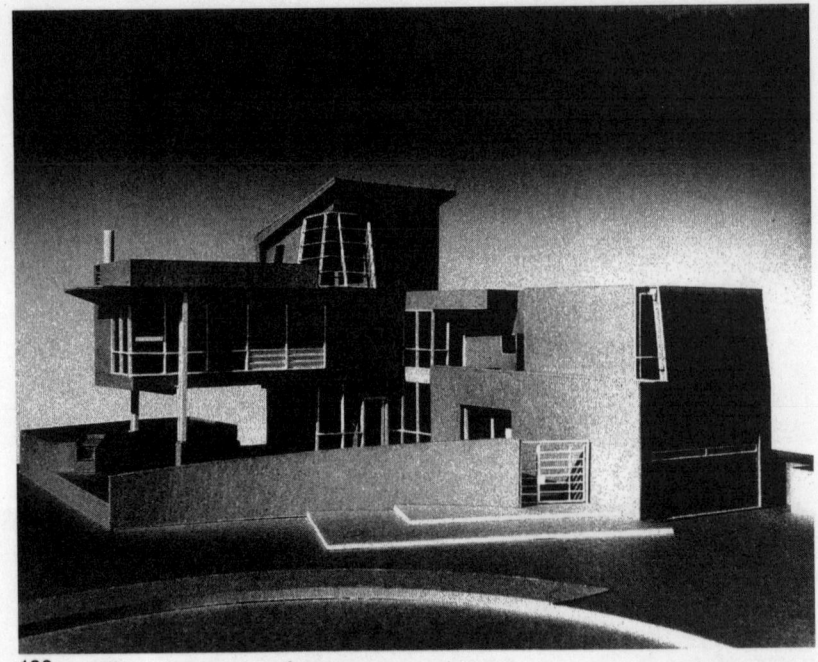

136

137

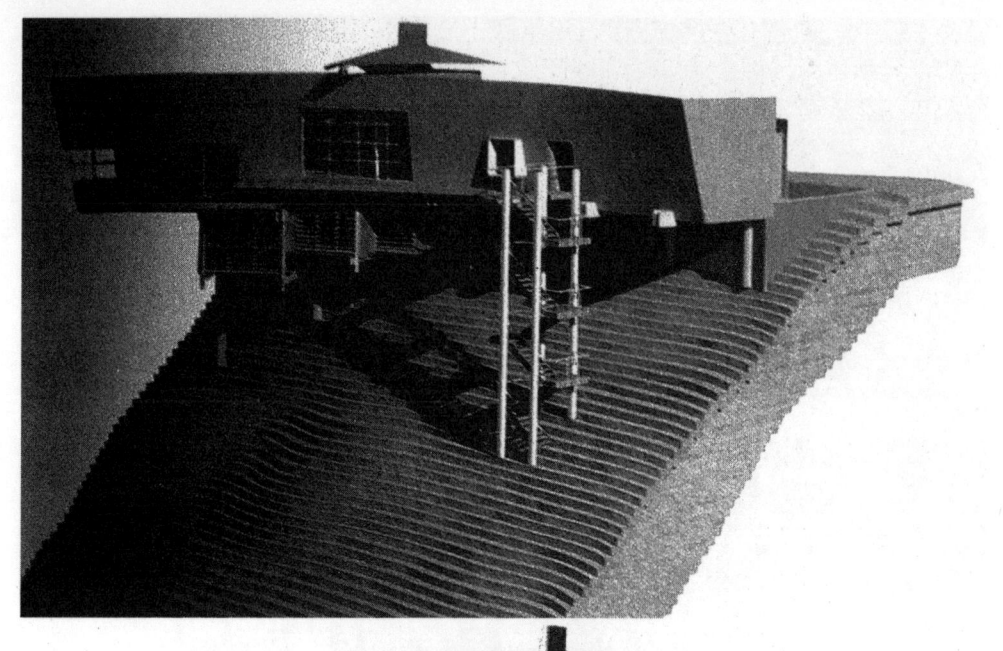

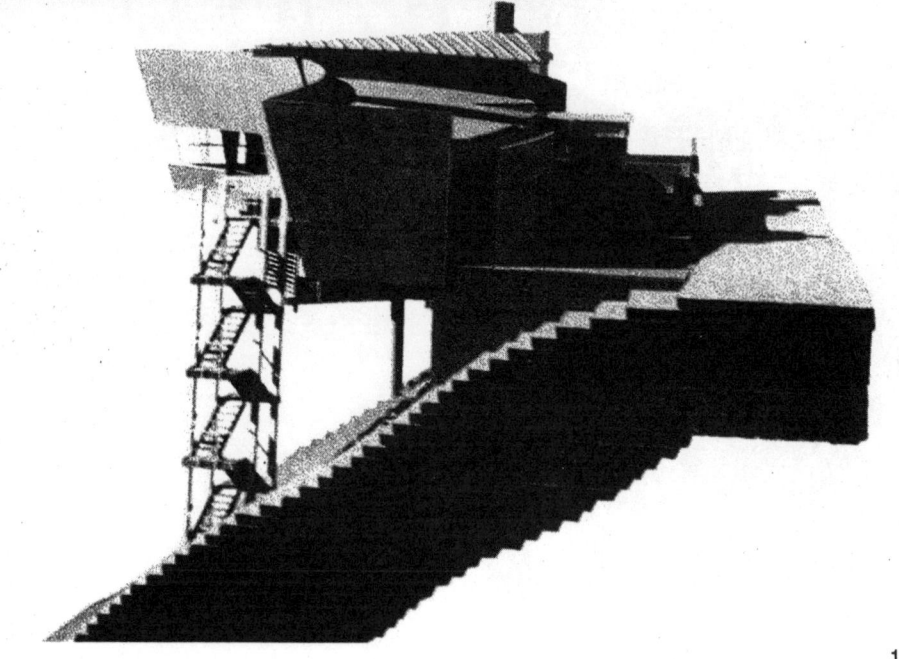

138

139

140. 分隔设计的帐篷（加州
1991年 弗·依斯列设计

　依斯列是一个装置大师，
他习惯于在给定的空间中用给
定的材料做装置艺术。

141—142.快速路咖啡厅 1991年
弗·依斯列设计

140

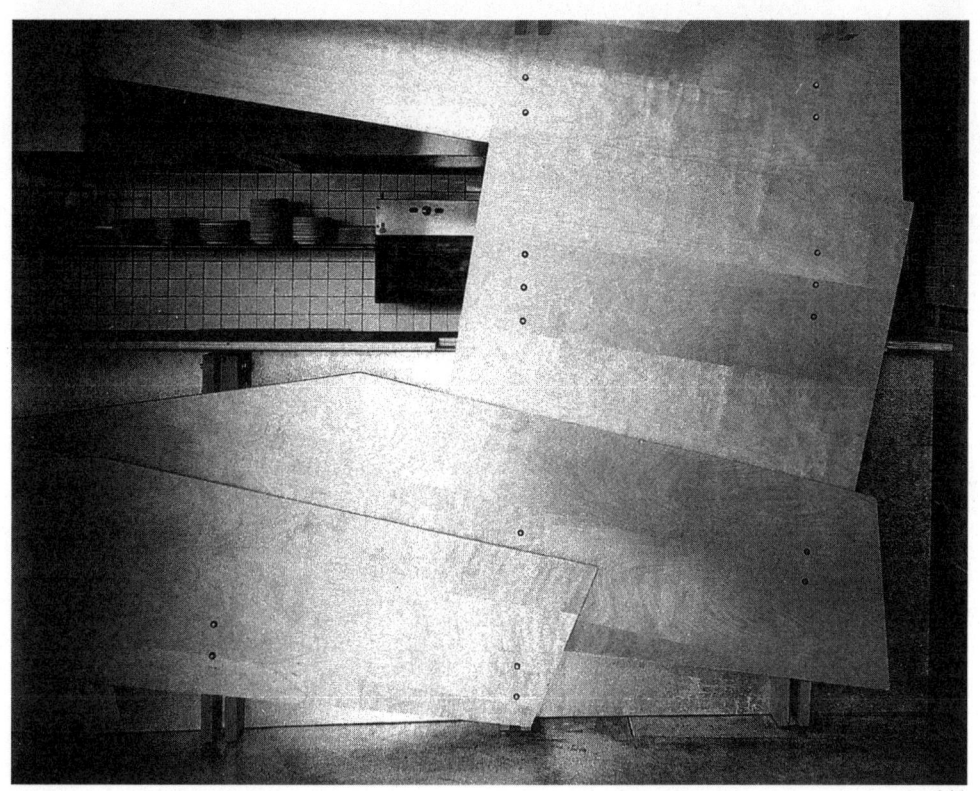

141

142

143

126

144.电灯生产车间（洛杉矶 加州）1991年 弗·依斯列设计

145.原创唱片公司(加州)1991年弗·依斯列设计

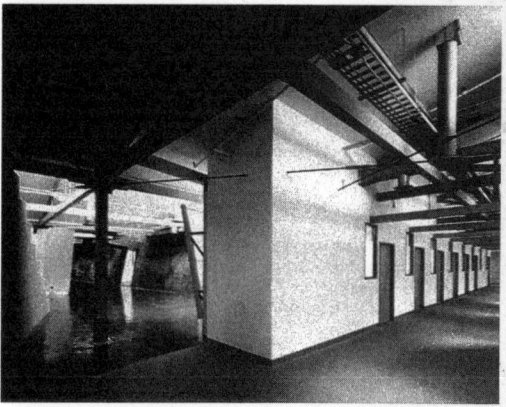

144

145

127

146

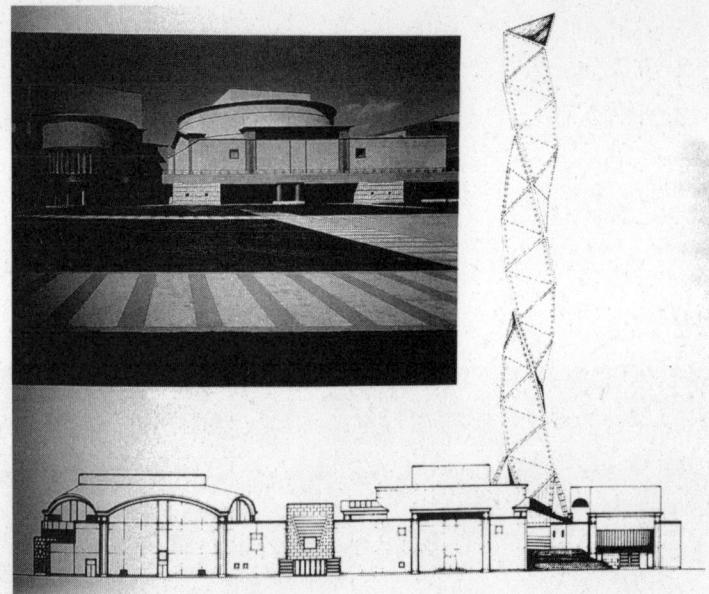

147

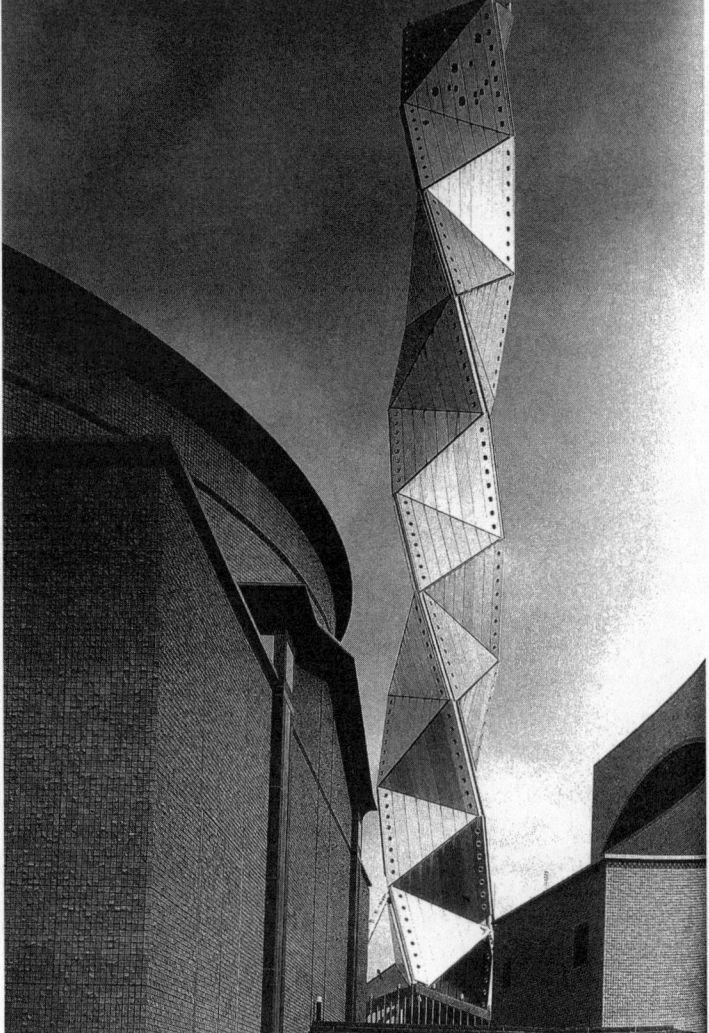

146. 中心下沉广场(筑波) 1983年
矶奇新设计

矶奇新设计的日本筑波市
市政中心广场和建筑，整个布
局和细部设计都体现了他的后
现代表现主义特色，中心下沉
广场以一种暧昧和戏谑的方式
表达其历史古典主义的立场。

147-148. 文化中心 1990年 矶
奇新设计

148

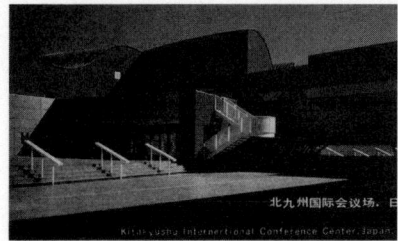

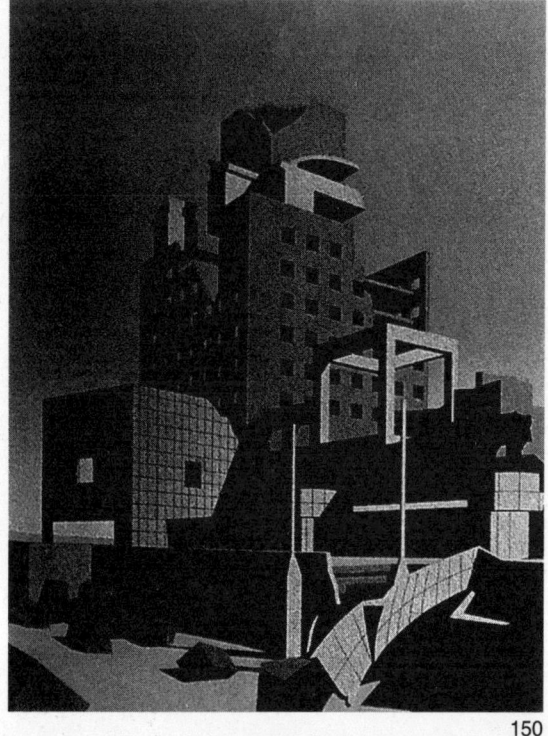

149. 矶奇新的"解构"——北九州国际会场
　　后现代建筑的立面造形很难用几何形体来概括。矶奇新设计的北九州国际会场带有强烈的个人特点和后现代风格，在立面造形上形成特殊的曲线形制和各种变异的形状。

150. (筑波)中心的"分解"　矶奇新设计
　　中轴移位与旋转、重叠与交错是后现代的构成方法之一。

151—152. 菲力普·约翰逊设计
　　从不同的两个角度看这个"雕塑"，它是参观游览整个新迦南庄园的接待处。

149

150

151

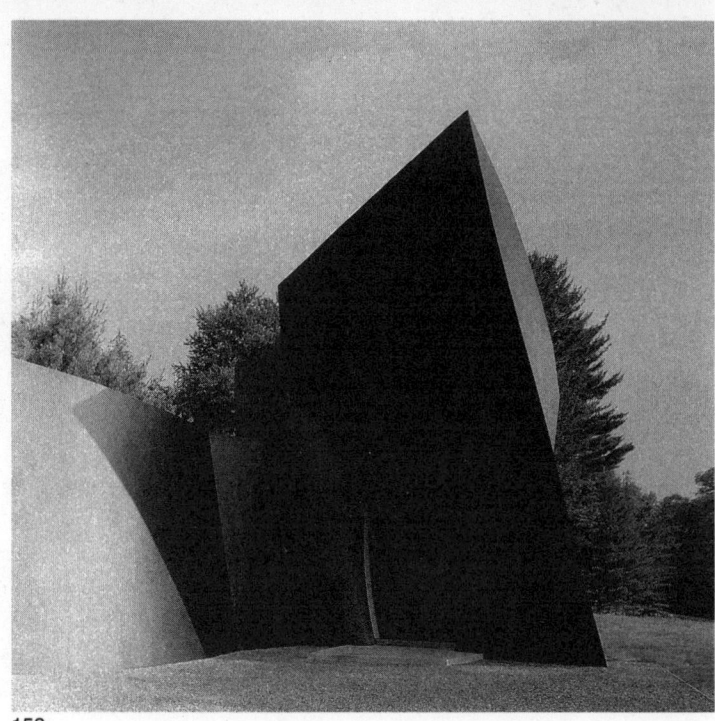

152

153. 新迦南参观者的帐篷 菲
利普·约翰逊设计

153

154.历史博物馆 1994年 安藤
忠雄
　　在安藤忠雄的这一作品里
我们可以看到以简单的几何形
式所能达到的特殊效果，就像
坚固的雕塑。

155．露天(水上)剧场　1986年
北海道 安藤忠雄

154

155

156. 马来西亚新国际机场所在
地：马来西亚塞兰库鲁州（候机
大楼室内模型）
场地面积：10000公顷
底层建筑面积：148500平方米
总建筑面积：416100平方米
结构：钢筋混泥土结构
钢结构规模：地下一层，地上四
层
竣工：1998年

157. 波尔图大学建筑学院楼
1996年 阿尔瓦罗·西扎·维埃
拉等设计

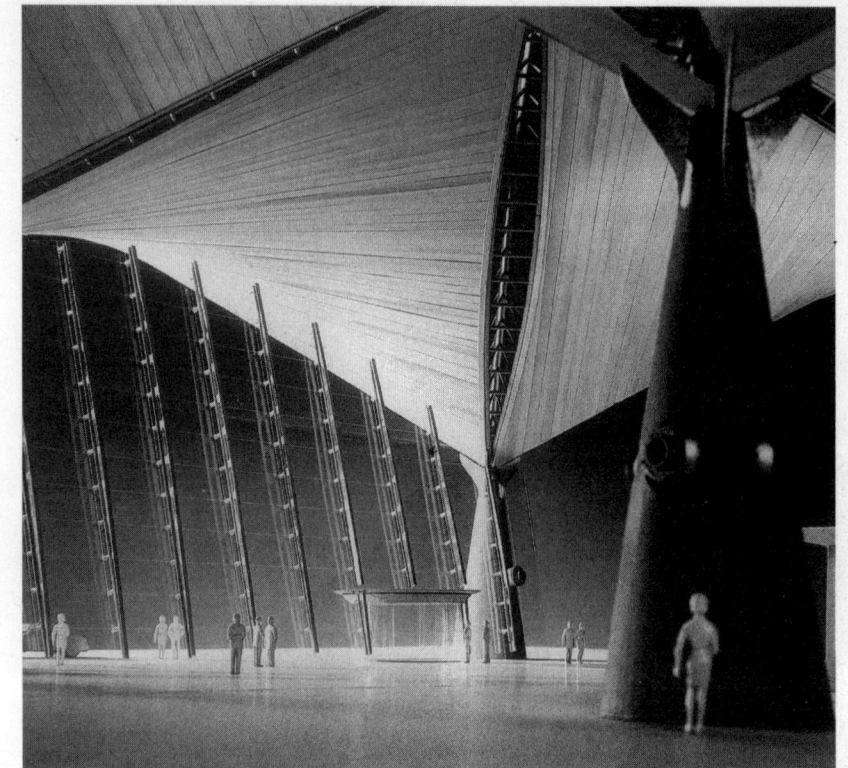

156

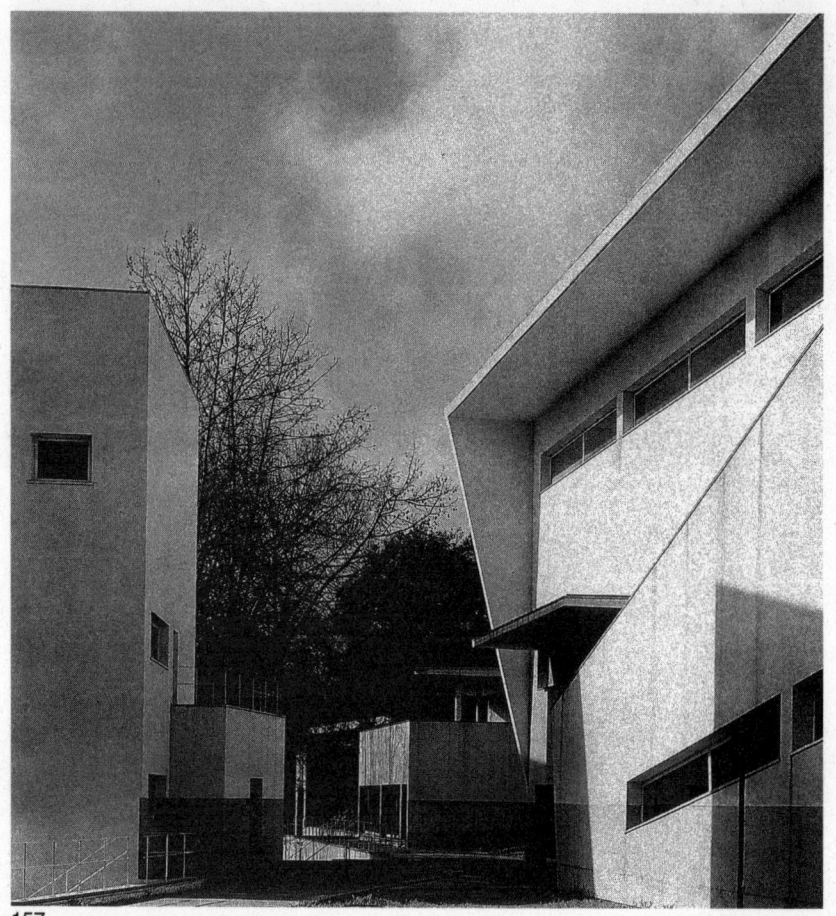

157

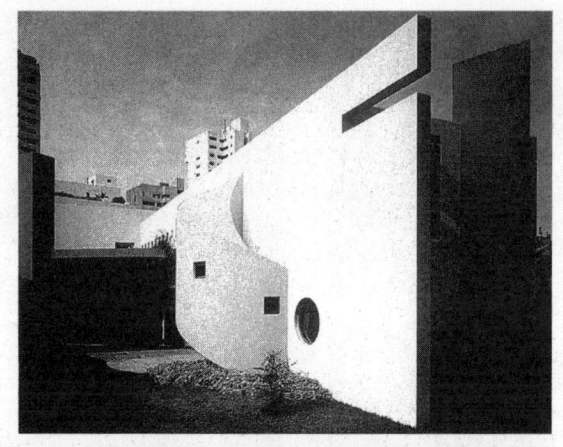

158.密尔德住宅 1983—1985年
阿奎特克托尼卡设计

　　阿奎特克托尼卡建筑设计
事务所是美国现代主义典型的
设计集团。密尔德住宅采用了
简单的几何外形，没有多余的
装饰细节。

159. 大使馆门厅(右) G·比里
奇设计

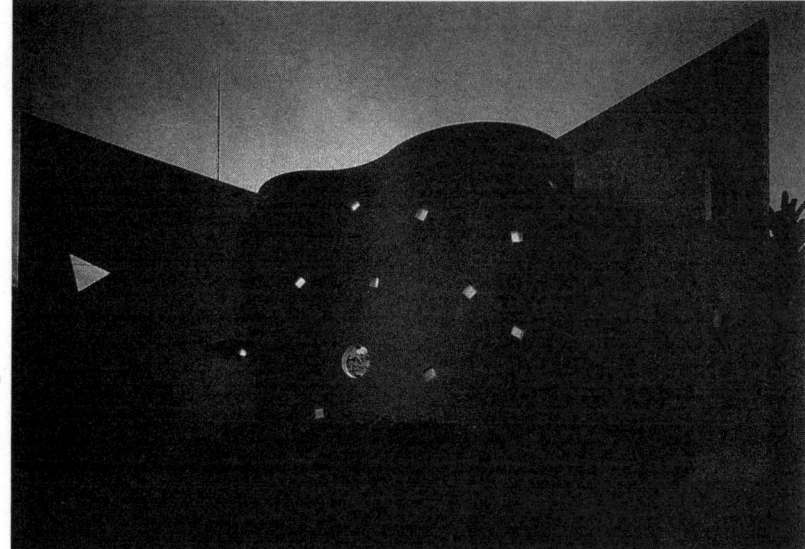

158

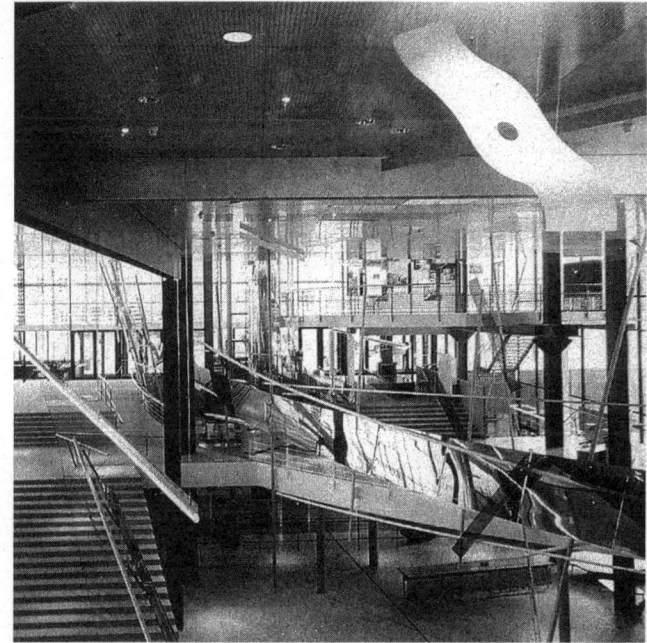

159

160

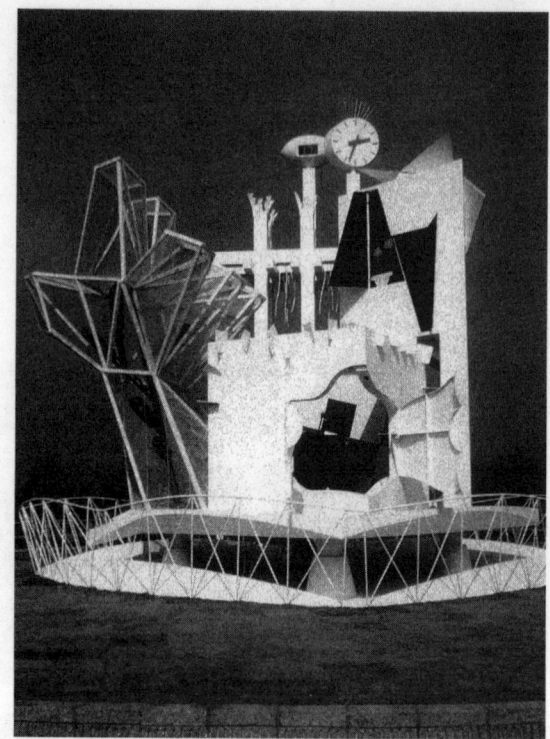

161

162

163

164

165.国家银行社团中心，创始人会堂和布鲁门索表演艺术中心广场喷水墙（美国北卡罗来纳州／夏洛特）1992年

166.名古屋市现代美术馆1987年黑川纪章的"夹角"、"移位"

黑川纪章1987年设计的名古屋市现代美术馆，具有日本式的新现代主义和高科技派混合的风格。

167.歌剧院"旋转"贝聿铭

贝聿铭是典型的第二代现代主义建筑大师，坚持单纯典雅的现代主义原则。强调建筑具有的社会性以及空间与形式的关系，反对在建筑上趋向时尚和流行，发展了经典的现代主义建筑。

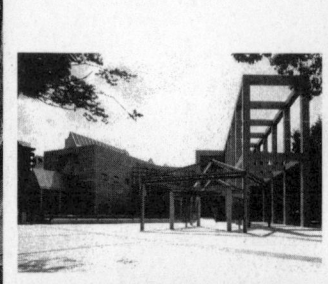

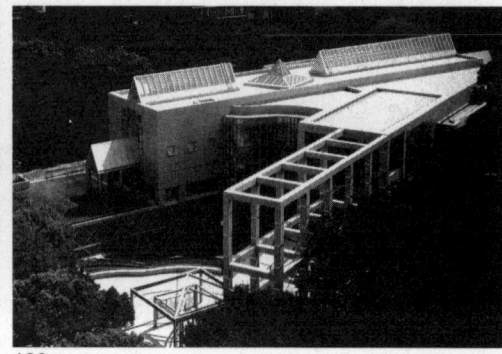

165

166

167

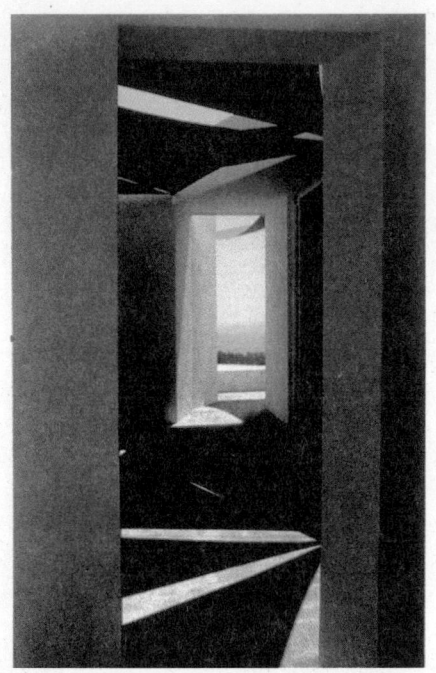

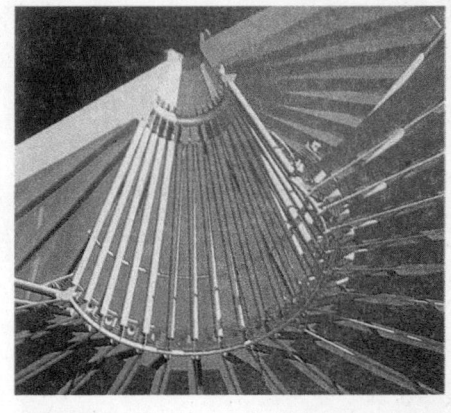

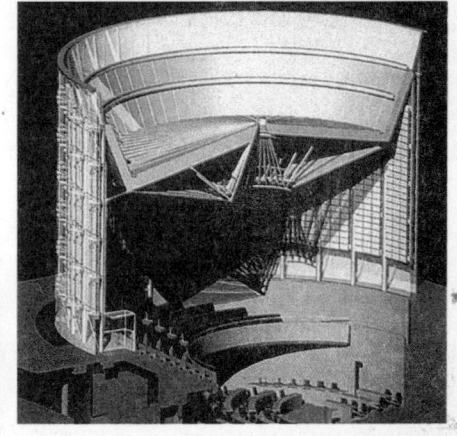

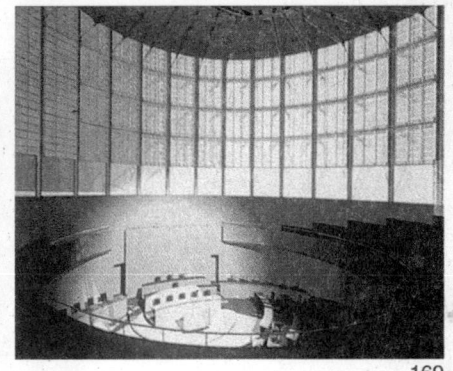

168

169

168.伊比萨·夫普·马蒂尼的
住宅 1987年 J·A·M·纳比娜
和E·北雷斯设计

169.典型塞普路斯住宅 1994—
2000年 KPF 设计

170. 纽约 AT&T 大厦 1978—
1982 年 菲利普·约翰逊设计
　　菲利普·约翰逊是国际主
义风格的推动者之一，也是后
现代主义风格的重要设计大师。
纽约 AT&T 大厦是其后现代主
义的奠基作品，在形式上一反
现代主义、国际主义风格的手
法，采用了传统的材料和古典
的拱券以及三角山墙，折中式
的混合采用历史风格，游戏和
调侃地对待装饰风格。

171. 冬园结构鸟瞰图.

170

171

172.布匹餐馆 1990年 麦夫罗
小组设计

173.阿尔弗莱德·阿巴斯作品

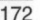

172

173

174. 从外部观看餐馆 R·库哈斯和康斯坦设计

175. 老普罗旺斯研究院 1995年 H·E·塞雷里设计

176. 部长办公厅:运输部和交通部办公楼内景 (荷兰) 1990年 S·索特斯设计

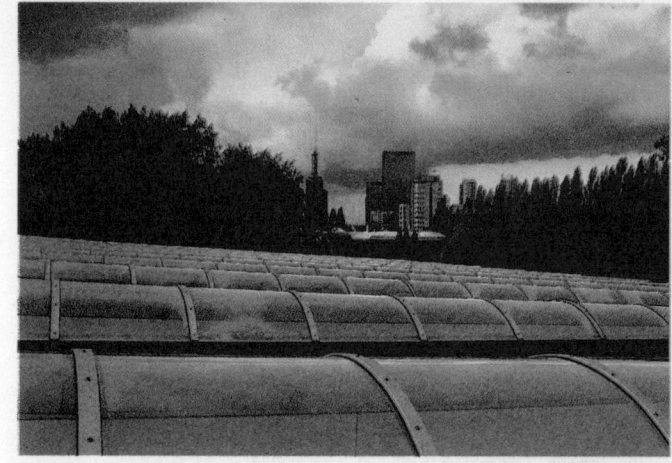

174

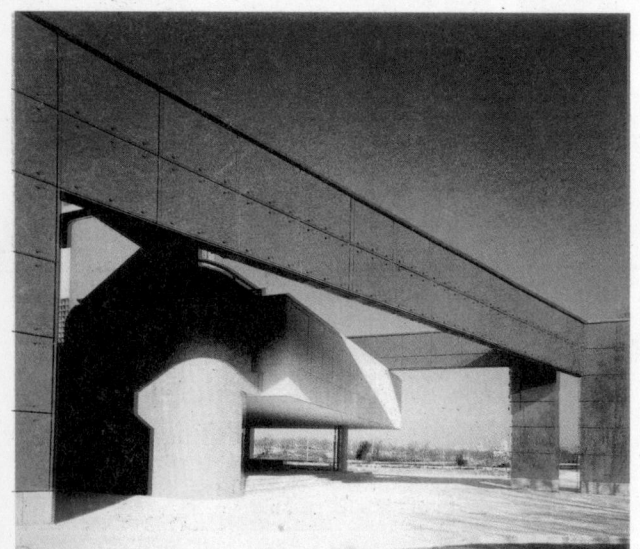

175

176

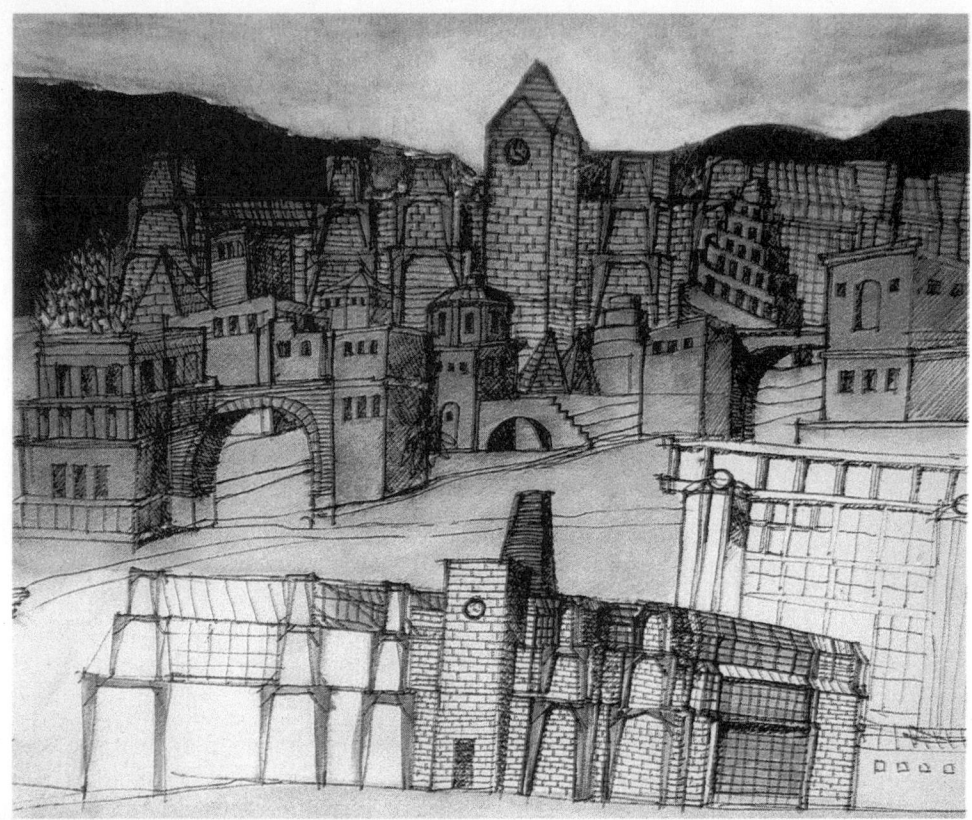

177.由上至下／构思草图／管理办公楼和方柱／构思草图罗西的草图

178.文化中心室内 1990年Katsuhire Kobayashi 设计

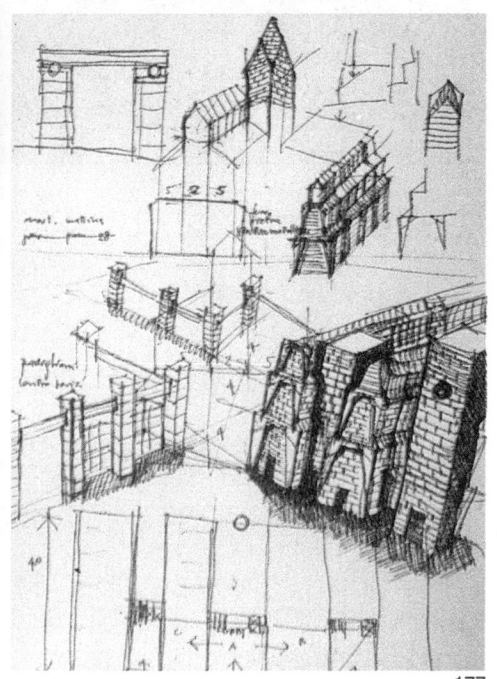

177

178

179.剧场的虚无主义：升起的
建筑设计 1986年 Katsuhire
Kobayashi 设计

180.哈斯北莱特 E·米雷莱斯
设计

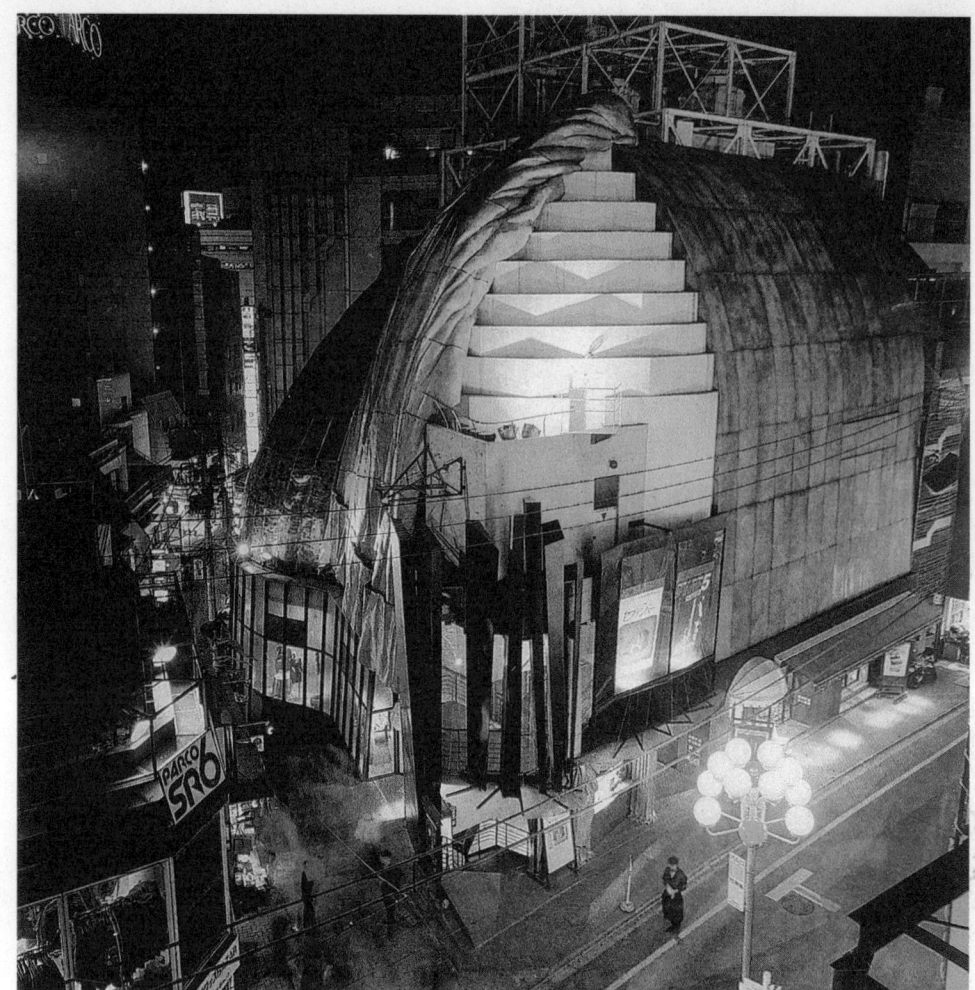

179

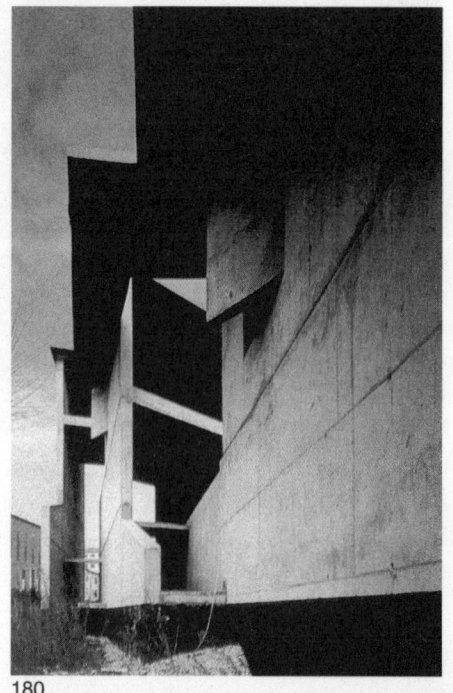

180

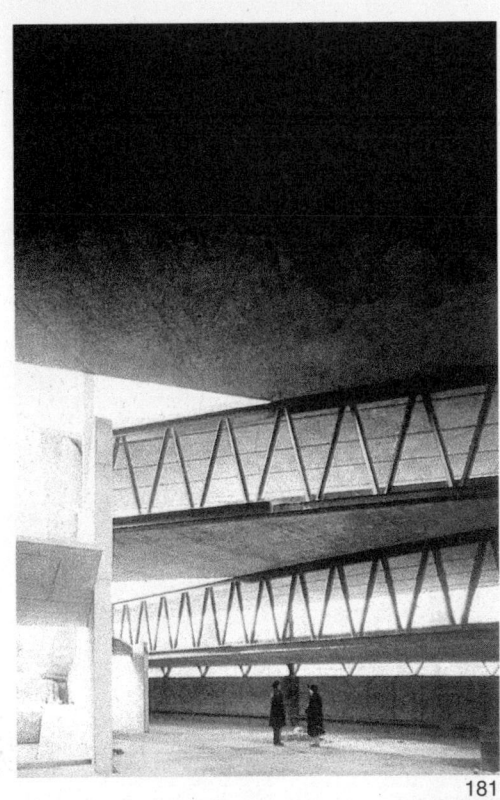

181

181. 哈斯北雷市民中心 E·米雷莱斯和C·皮罗斯设计

182. 依古纳达公园的墓地 E·米雷莱斯和C·皮罗斯设计

181. 哈斯北雷市民中心 E·米雷莱斯和C·皮罗斯设计

182. 依古纳达公园的墓地 E·米雷莱斯和C·皮罗斯设计
　　E·米雷莱斯和C·皮罗斯热衷于混凝土的强烈表现，他们于1991年设计的依古纳达公园的墓地，外部粗糙、朴实具有工程建筑的结构特征，又具有原始主义的表现特征。

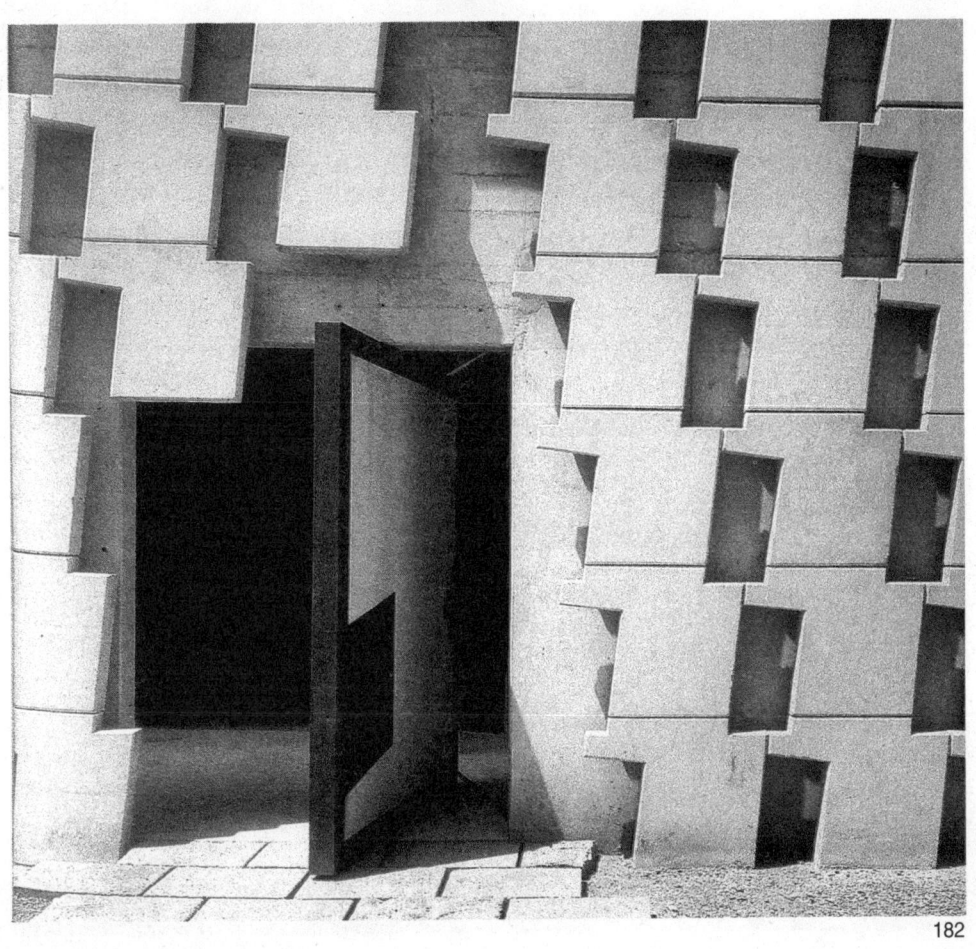

182

183. 哈斯北雷市民中心 E·米雷莱斯和C·皮罗斯设计

184. 长城脚下的公社·手提箱·张智强设计
建筑面积: 346.88平方米
建筑层数: 1.5
结构形式: 钢结构／混凝土

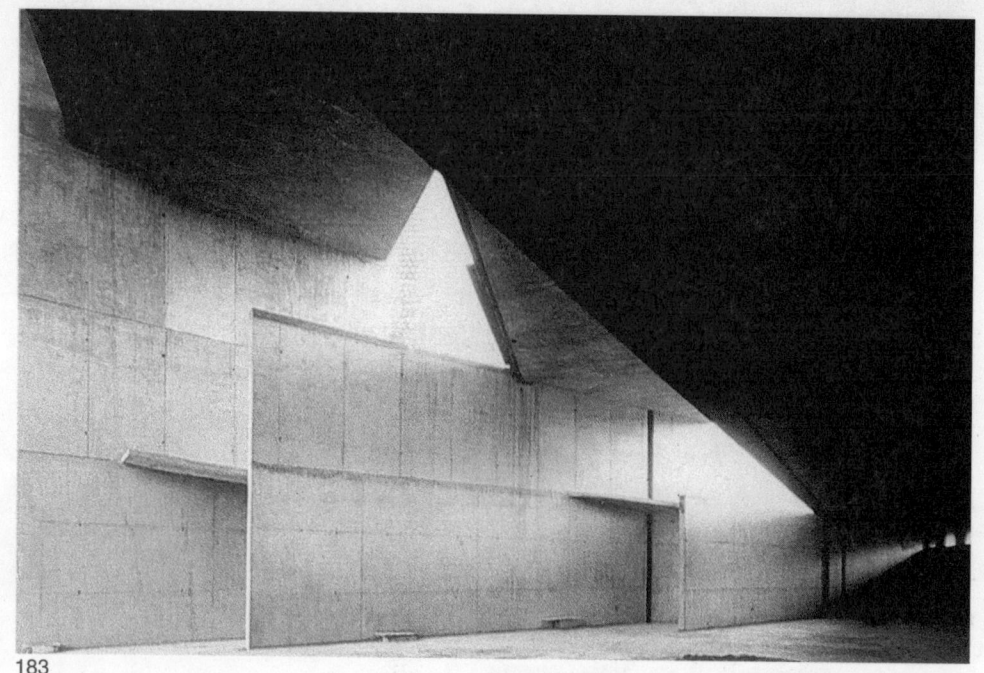

183

184

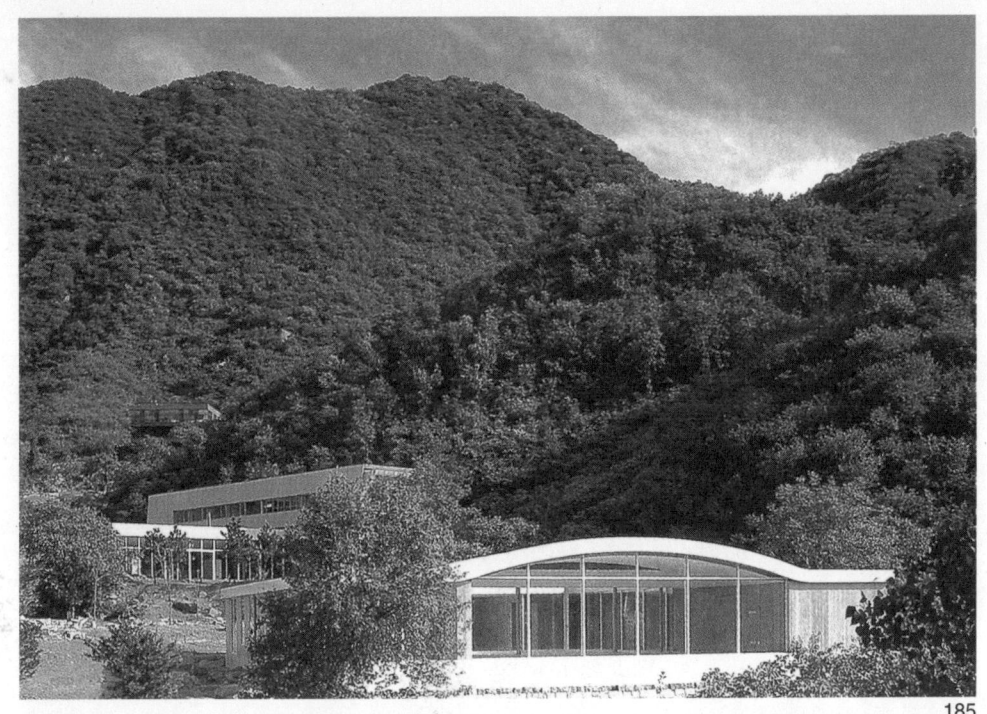

185. 长城脚下的公社·家具屋
坂茂设计
建筑面积：333.39平方米
建筑层数：1
结构形式：竹集成材

186. 长城脚下的公社·三号别
墅 崔恺设计
建筑面积：410平方米
建筑层数：2
结构形式：钢结构／混凝土

185

186

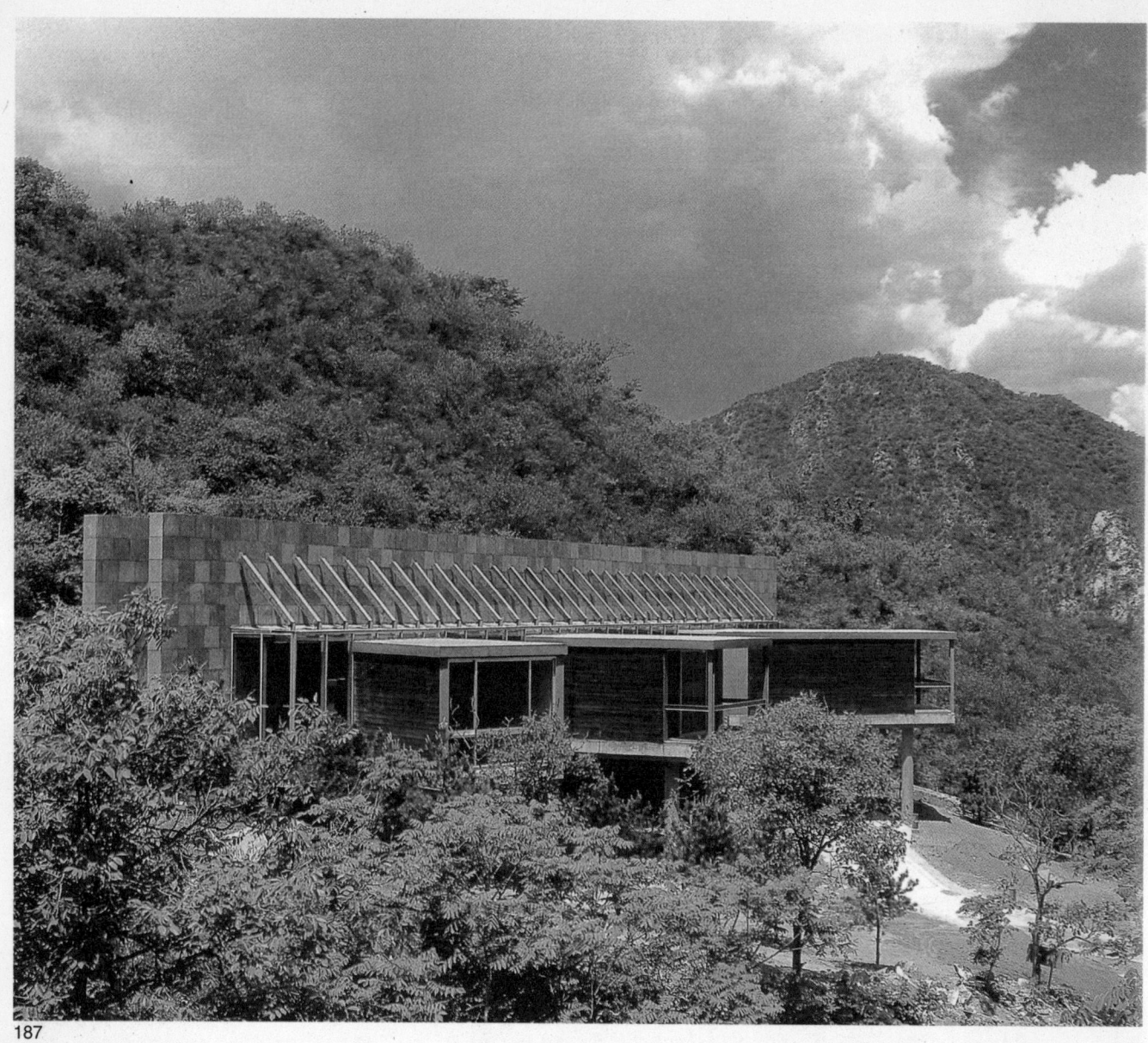

187

187. 长城脚下的公社·怪院子
严迅奇设计
建筑面积：481平方米
建筑层数：3
结构形式：钢结构

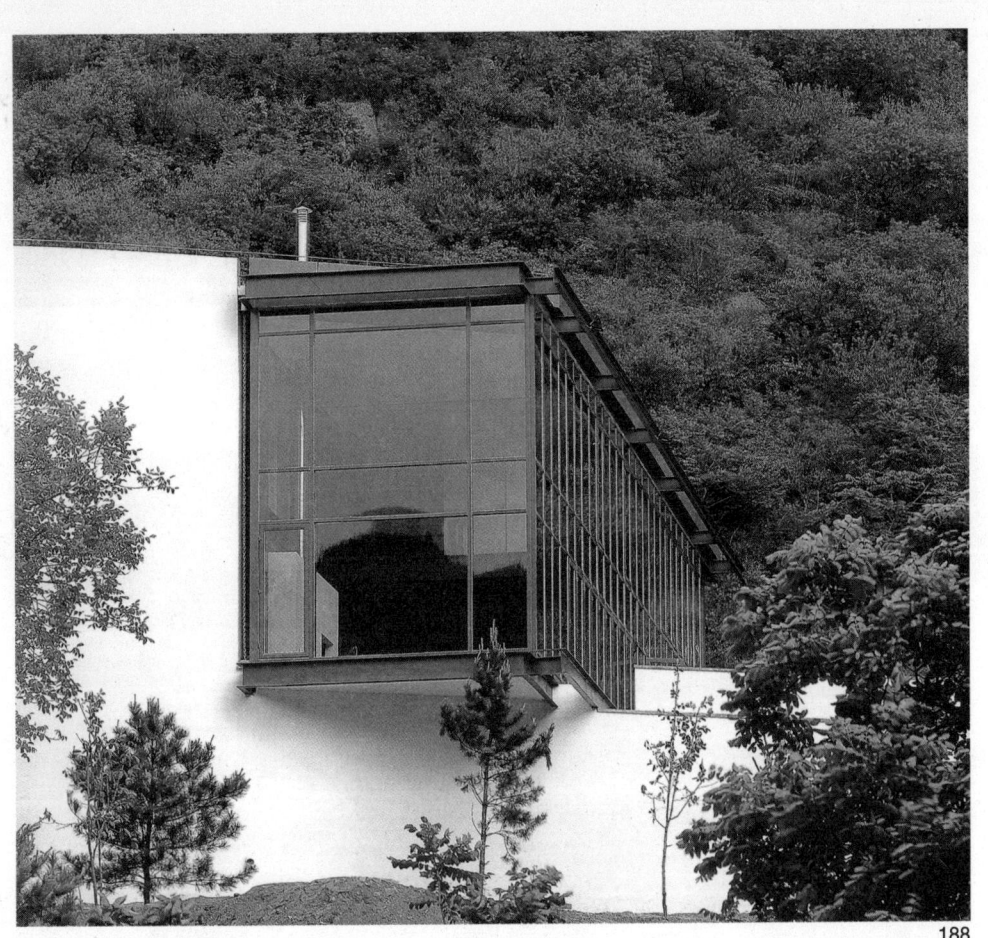

188

188. 长城脚下的公社·飞机场
简学义设计
建筑面积: 603平方米
建筑层数: 3
结构形式: 钢结构／混凝土

189. 长城脚下的公社·红房子
安东设计
建筑面积：485平方米
建筑层数：2
结构形式：混凝土

190. 长城脚下的公社·竹屋
隈研吾设计
建筑面积：716平方米
建筑层数：2
结构形式：钢结构／混凝土

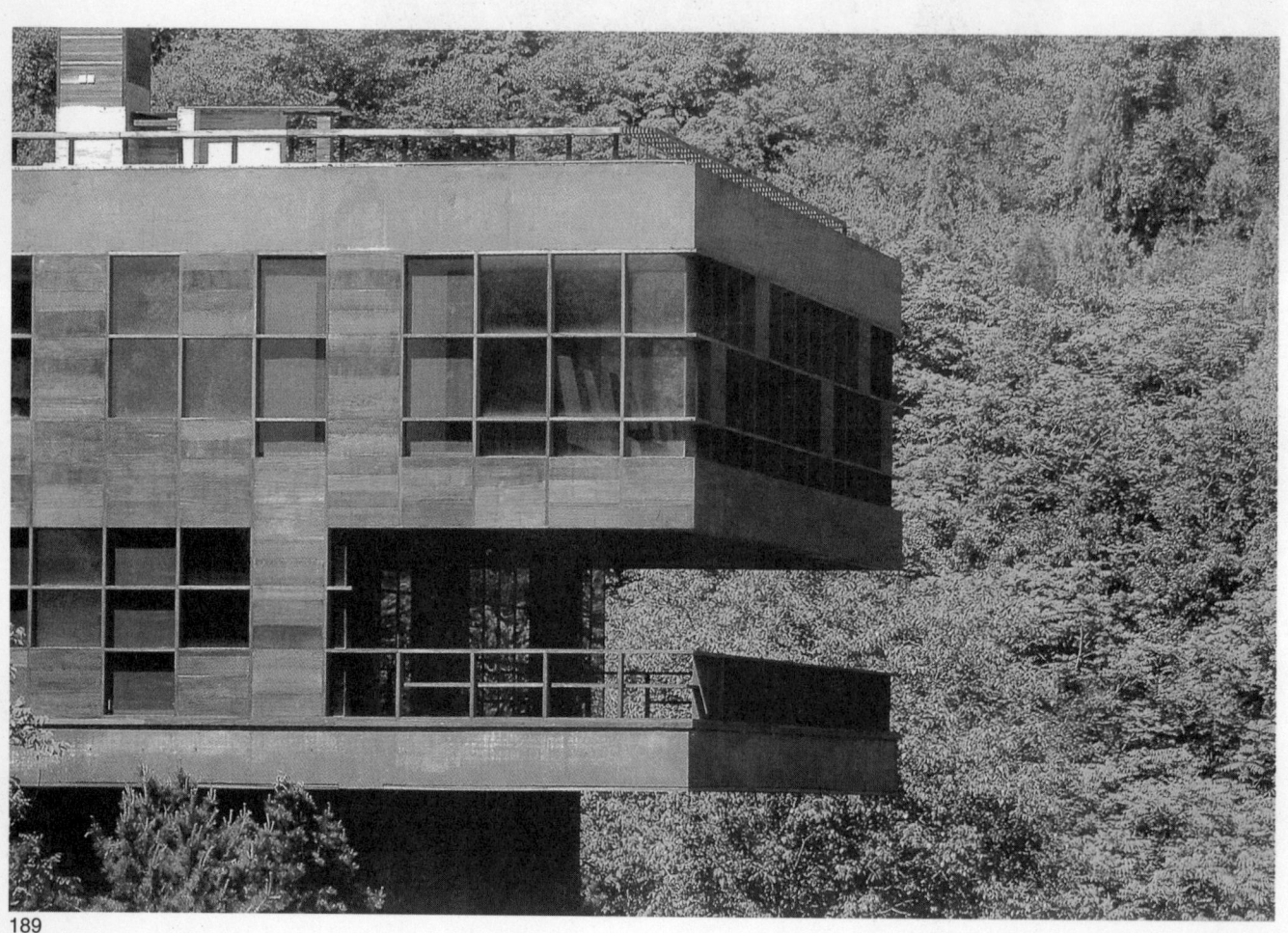

189

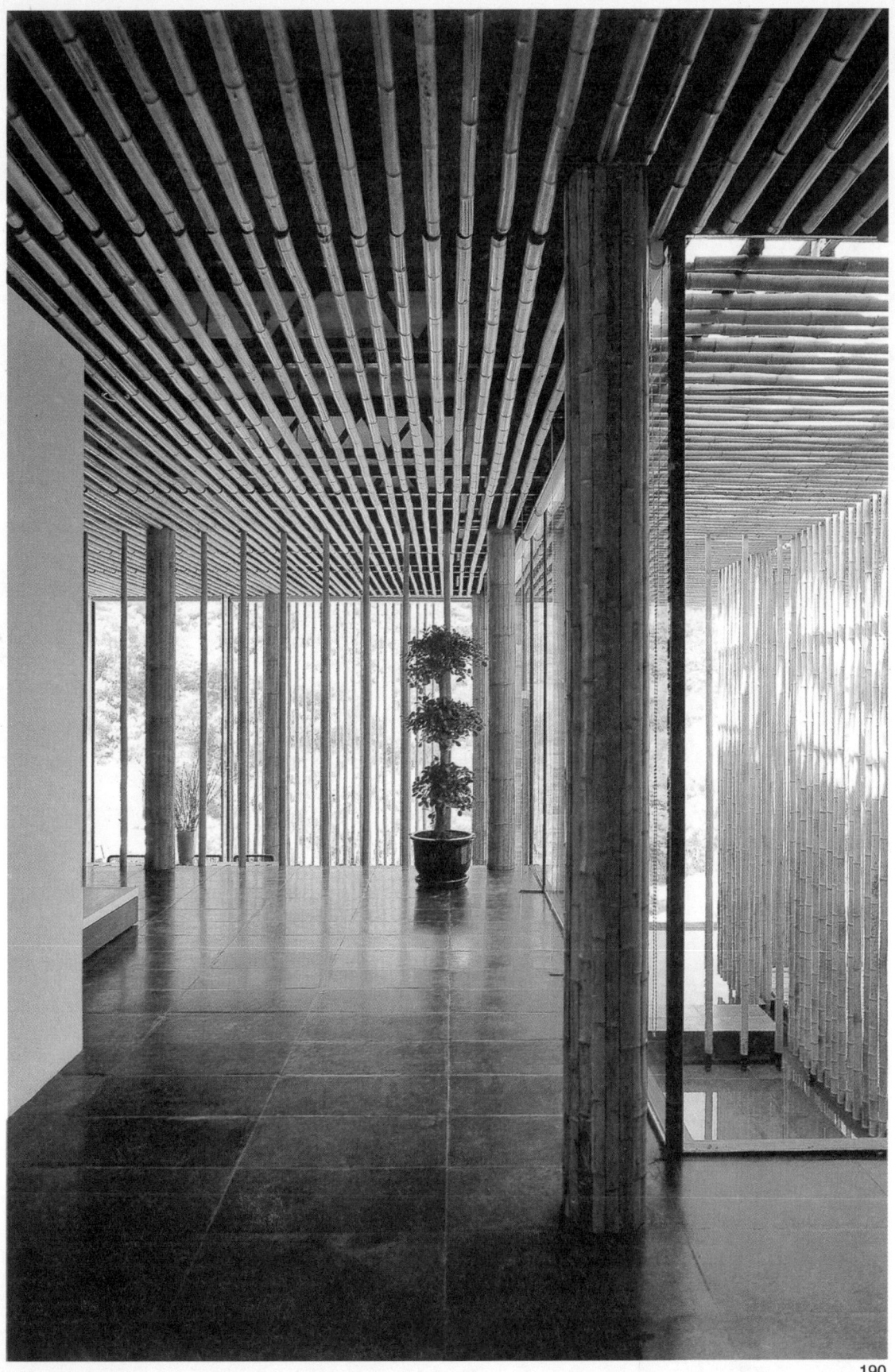

191

191. 长城脚下的公社·大通铺
堪尼卡设计
建筑面积：523.58平方米
建筑层数：2
结构形式：混凝土

192. 长城脚下的公社·双兄弟
陈家毅设计
建筑面积：477平方米
建筑层数：2
结构形式：砖混

192

193

193. 长城脚下的公社·森林小屋 古谷诚章设计
建筑面积：572.5平方米
建筑层数：2
结构形式：钢结构／混凝土

194. 长城脚下的公社·土宅
张永和设计
建筑面积：449.136平方米
建筑层数：2
结构形式：木框架结构／夯土墙

194

195. 长城脚下的公社·公共俱乐部 承孝相设计
建筑面积：4109.31平方米
建筑层数：2
结构形式：混凝土

196. 洛杉矶艺术公园 孟菲斯集团

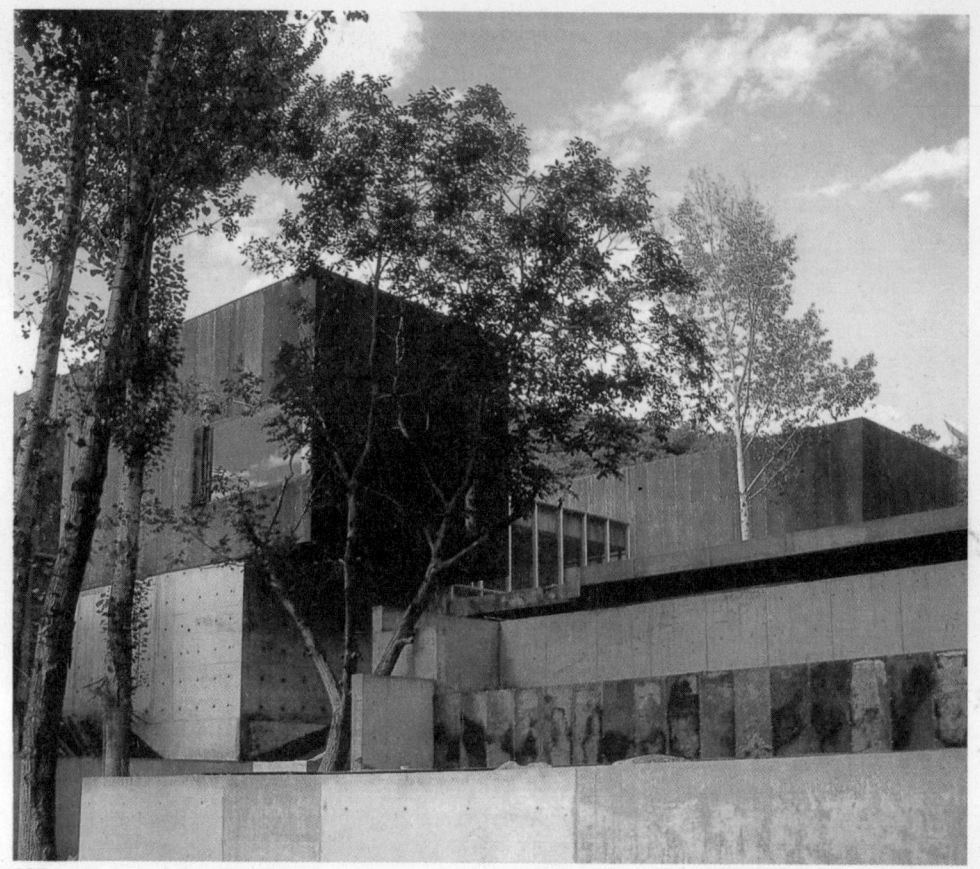

195

196

197. 洛杉矶艺术公园表演艺术馆 孟菲斯集团

198. 斯拉·海奇写字楼 孟菲斯集团

197

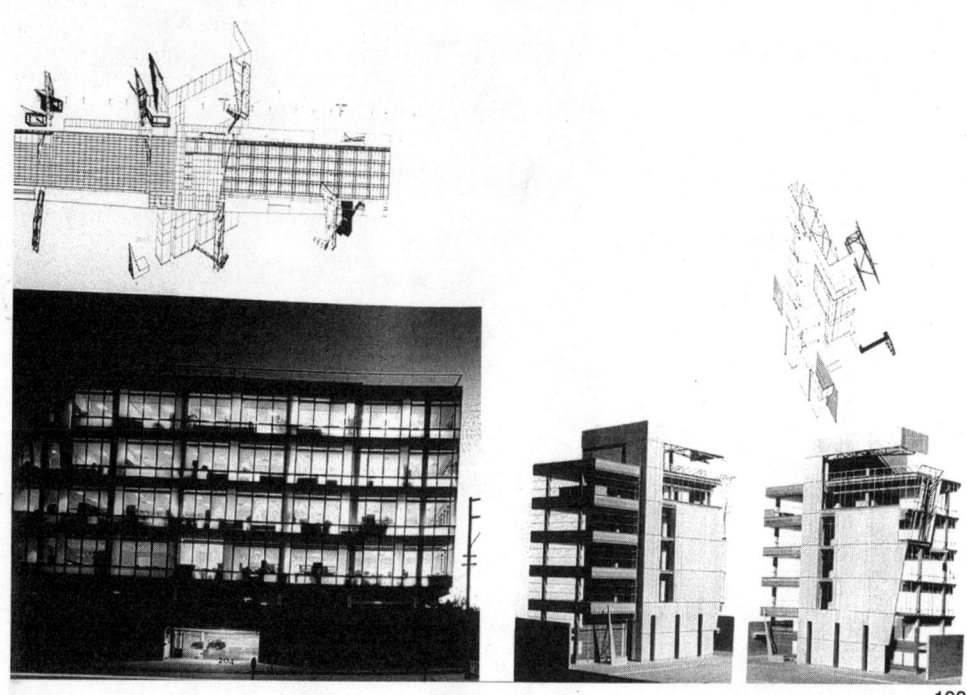

198

199. 斯里克·哈沙办公建筑
孟菲斯集团

200.洛杉矶艺术公园表演艺术
馆 孟菲斯集团

201. 奥斯博览会建筑 孟菲斯
集团

202. 基巴高尔夫俱乐部 孟菲
斯集团

199

200

201

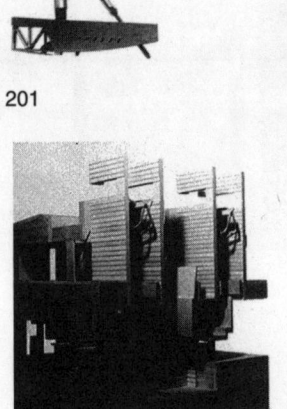

202

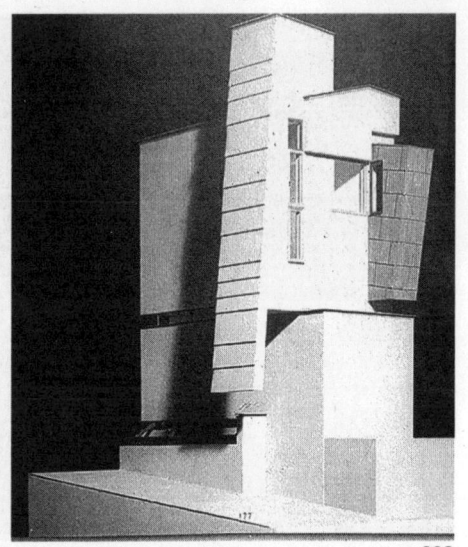

203．库克宅 孟菲斯集团

204．建筑之雾 艾利克·欧文·
莫斯

205．708住宅 艾利克·欧文·
莫斯

203

204

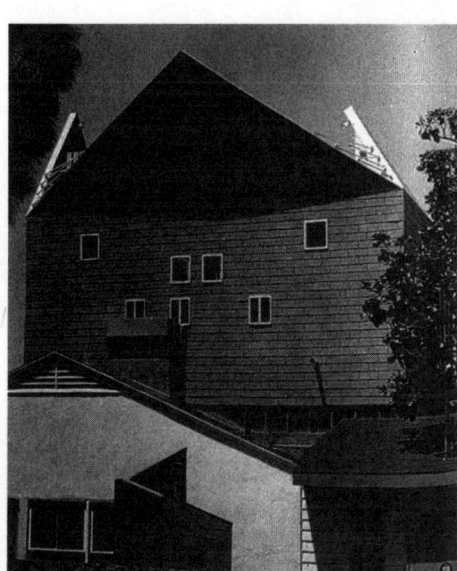

205

206.加州大学列文行政中心
艾利克·欧文·莫斯

207.东京歌剧院 艾利克·欧
文·莫斯

208.当代艺术博物馆 艾利克·
欧文·莫斯

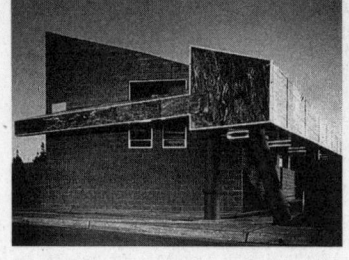
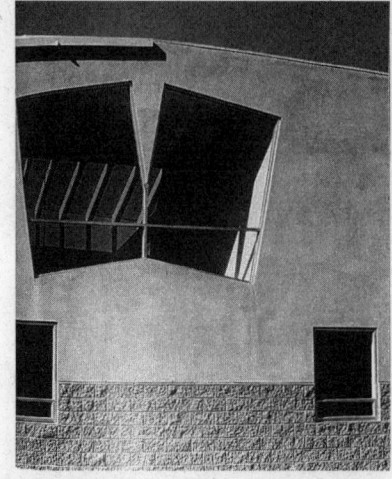

206

207

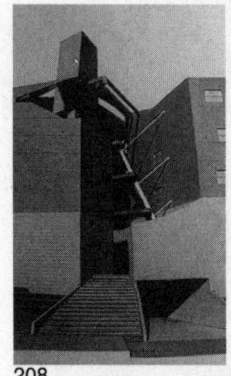
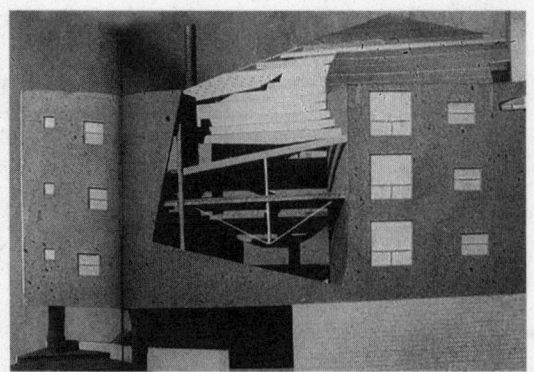

208

209.洗衣中心 艾利克·欧文·莫斯

210.哥仑建筑群 艾利克·欧文·莫斯

211.8522国家林阴大道建筑 艾利克·欧文·莫斯

209

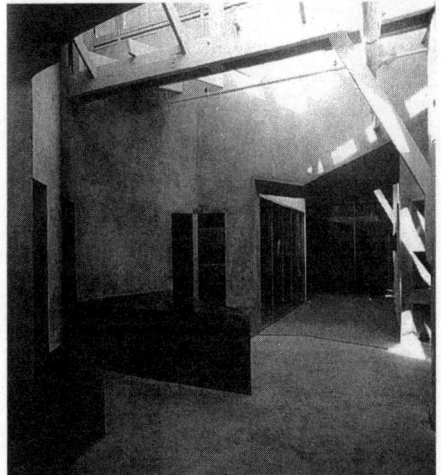

210

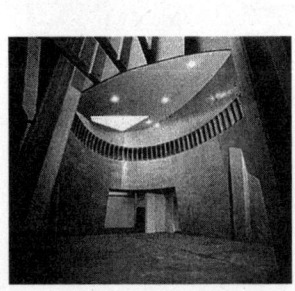
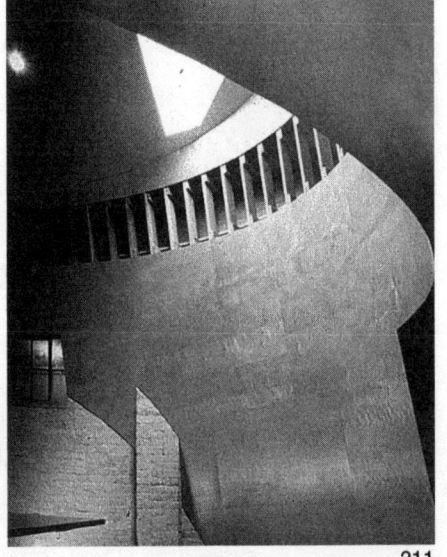

211

212. 好莱坞私人住宅 弗·依斯列

213. 微光的产生 弗·依斯列

214. 跑车咖啡屋 弗·依斯列

212

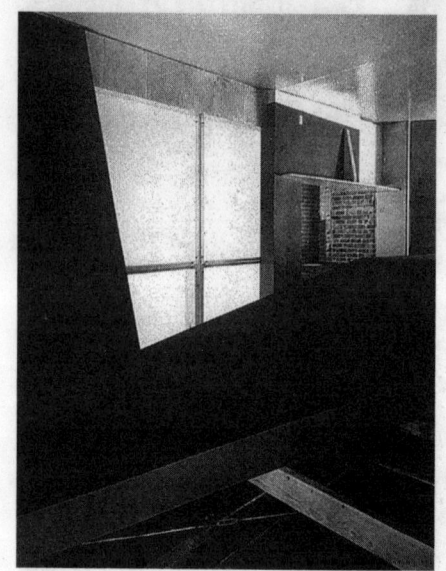

213

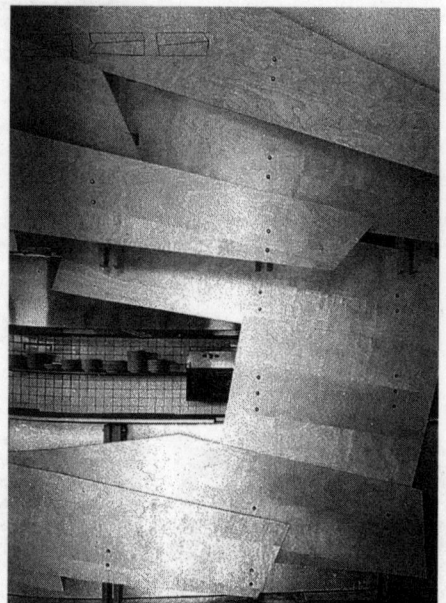

214

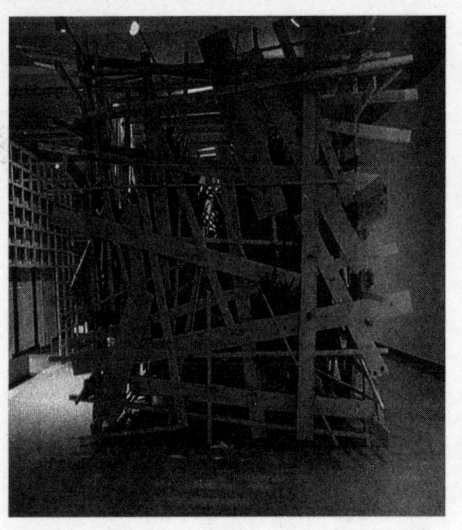
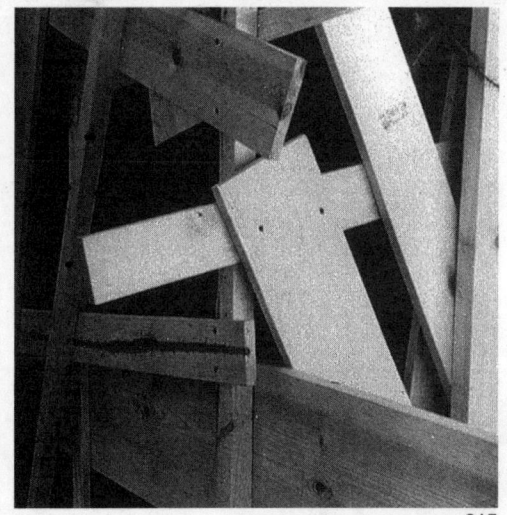

215

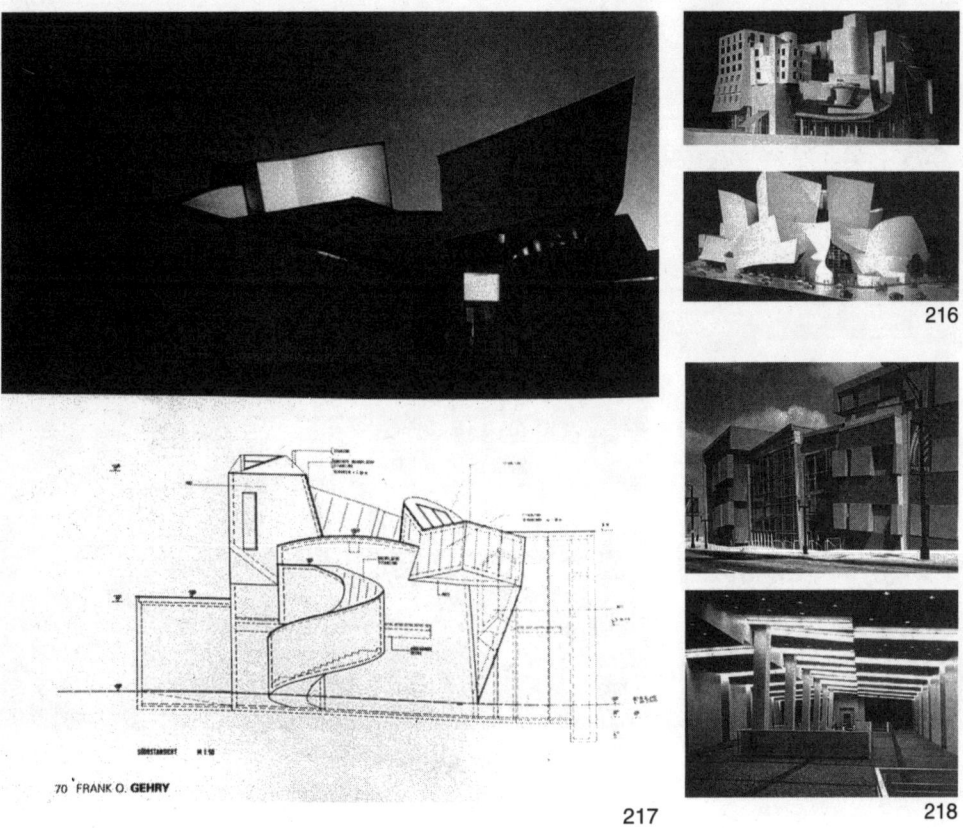

217　218

215.一个散步者的艺术展示中心　弗·依斯列

216.上 巴黎美国中心　下 迪斯尼音乐厅　盖里

217.法兰克福国际家具博物馆　盖里

218.伟大的哥伦布会议中心　P·埃森曼

219. 威克斯纳视觉艺术中心
P·埃森曼.

220. 日蒙斯酒店 简·罗文

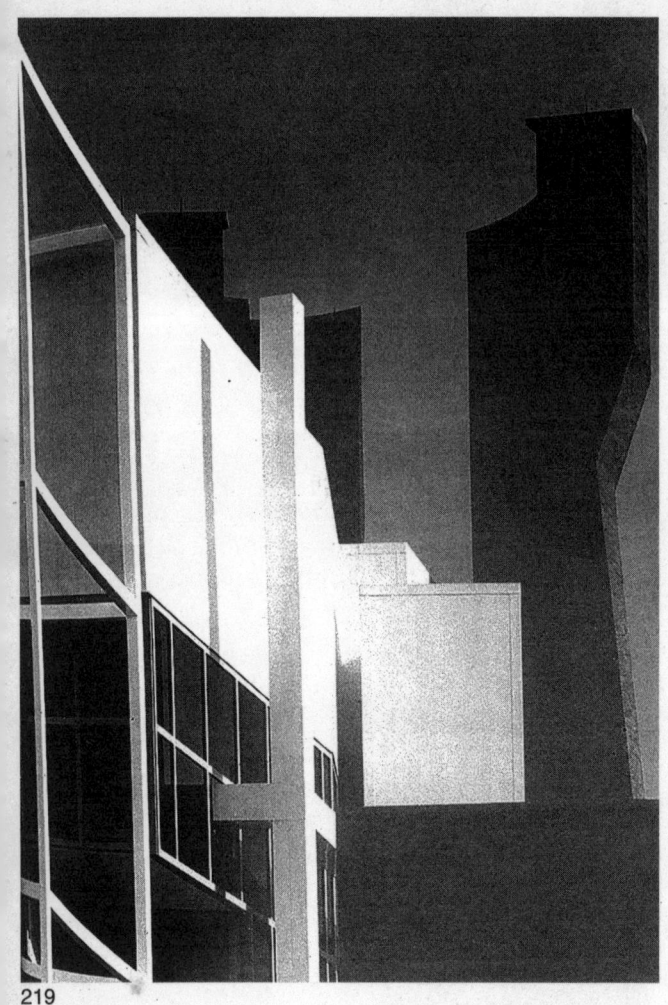

219

220